生活法律漫談
Law about Life

旅遊法寶

林圳義 著

三民書局

國家圖書館出版品預行編目資料

旅遊法寶 / 林圳義著. －－初版一刷. －－臺北市；三
民，民91
　　面；　　公分－－(生活法律漫談叢書)

ISBN 957－14－3610－0　　(平裝)

1.旅行－法規論述

992.1　　　　　　　　　　　　　　　91003998

網路書店位址　http://www.sanmin.com.tw

ⓒ　旅　遊　法　寶

著作人　林圳義
發行人　劉振強
著作財
產權人　三民書局股份有限公司
　　　　臺北市復興北路三八六號
發行所　三民書局股份有限公司
　　　　地址／臺北市復興北路三八六號
　　　　電話／二五〇〇六六〇〇
　　　　郵撥／〇〇〇九九九八——五號
印刷所　三民書局股份有限公司
門市部　復北店／臺北市復興北路三八六號
　　　　重南店／臺北市重慶南路一段六十一號
初版一刷　中華民國九十一年四月
　編　號　S 58473
　基本定價　肆元陸角
行政院新聞局登記證局版臺業字第〇二〇〇號

ISBN　957-14-3610-0　(平裝)

自　序

　　依交通部觀光局之統計，民國七十九年國人出國人數為二百九十四萬二千三百十六人，至九十年增為七百十八萬九千三百三十四人；而依中華民國旅行業品質保障協會之統計，七十九年受理旅遊糾紛調處案件為七十三件，至九十年已暴增為六百五十三件。由上述統計資料顯示，隨著國人日漸重視休閒旅遊，旅遊糾紛也隨之相對增加，為保障國人旅遊權益，立法院乃於八十八年四月二十一日增訂民法債篇旅遊專章，並於九十年十月三十一日修訂發展觀光條例。

　　本書拋棄法學書籍傳統艱深難懂之撰寫方式，嘗試以口語問答，配合旅遊糾紛案例的解說，分章分節逐步導引讀者，全盤綜合了解民法債篇旅遊專章、發展觀光條例及其他相關之旅遊法令。但由於司法狀紙有法定之格式與法律用語，與一般之申請書截然不同，民眾常因不諳司法狀紙之格式或法律用語，因而敗訴求償無門。筆者為解決申訴者最感頭痛之上述問題，故不揣淺陋，試擬民事起訴狀、刑事告訴狀（附撰寫說明），並蒐錄各受理申訴機關、申請或申訴表格、調處流程、旅遊契約書範本及其他實用之旅遊資訊等，以方便讀者休閒旅遊或申訴時參考之用。

　　書中所列法律見解，僅係個人淺見，不代表司法機關及觀光主管機關之統一見解，敬請酌參。又因限於篇幅，無法盡列所有旅遊相關法令，讀者對於最新法令如有疑義，請至司法院、法務部或交通部觀光局網站查詢，或與筆者交流研究。

　　本書之完成，蒙內人黃文君協助研究及蒐集資料，並蒙三民書局精

心編排、校稿並提供卓見，特此致謝。惟因筆者才疏學淺，疏漏在所難免，敬請各方賢達惠予斧正。

<div align="right">

林圳義

91.1.30

於連江縣南竿塘牛角村

</div>

旅遊法寶

目次

第壹章

您不能不知道

第一節 旅遊前應注意事項

選擇合法之旅行社

吳銘世是國立成功大學電機學系四年級之班代表，該班班會決議舉辦畢業旅行，行程敲定澎湖七日遊，時間自民國八十八年四月一日起至同月七日止。吳銘世為使班上同學留下美好回憶，決定妥善籌劃這次的畢業旅行，找了很多報紙的旅遊廣告，發現澎湖有家旅行社，其所提供之旅遊行程、食宿交通及費用等服務，均令人心動，因而與該旅行社接洽詳細旅遊事項。

經班上統計調查結果，全班有五十二位同學決定參加令人難忘之畢業旅行，每人並繳交新臺幣六千元之旅遊費用。因旅行社告知春假係澎湖旅遊旺季，機票及旅館均一位難求，需先繳一半費用充當定金，否則預定之旅遊將遭取消，吳銘世因而先匯款十五萬六千元給旅行社，熱心的忙完之後，只覺得剩下來所要做的，就是等待屆時高高興興旅遊去了！

畢業旅行時間一天一天逼近，但吳銘世除了收到旅行社寄來的旅遊行程表及機票外，就沒有該旅行社的消息了。吳銘世於出發前一週，為確保畢業旅行如期成行，數度打電話找旅行社，但都一直聯絡不上，除了著急之外，也只能著急再著急，但因已繳了一半費用，也只有硬著頭皮通知同學如期出發。

大家期盼的日子——四月一日終於來臨，上午八時二十分飛機從臺南機場起飛，飛越漂亮的臺灣海峽上空，機艙內不時響起同學的興奮尖叫聲，前後約略三十分鐘之航程，終於在馬公機場安全降落。領完行

李出關後，只見很多旅行社手拿「歡迎某某某先生小姐」之招牌，別的旅客歡歡喜喜的被旅行社先後導引上車，卻始終沒人為「國立成功大學電機學系畢業學生」前來接機，吳銘世急得像熱鍋上之螞蟻，再以電話聯繫旅行社時，不料電話筒裡竟傳來：「本支電話已經停用……」，吳銘世始知受騙。

　　同樣是令人難忘的經驗，但彼此的心情卻是極端的喜怒有別，這種經驗實非大家所願，但在工商經濟不景氣之時，卻不幸發生，相信唯有選擇合法之旅行社，您的旅遊品質才有保障。

不適宜旅遊之地區

一、戰亂地區

　　柬埔寨的吳哥窟是世界七大奇景之一，吳銘世早就嚮往已久，趁著春假期間，經過友人之介紹找上了專辦柬埔寨旅遊之某家旅行社，委託其代辦一切旅遊手續，屆期也都順利成行。

　　不料，柬埔寨之總理韓先竟發動政變，國內各地戰亂頻傳，有些外籍旅客因而枉遭無情戰火之波及，死傷無數。吳銘世為安全起見，決定提前結束這趟旅程，但因柬埔寨境內各大機場均遭軍隊占領並管制，無法搭機返臺，幸好透過旅行社之安排，輾轉由鄰國邊境跋涉趕路，始倖免於戰亂砲火之無情攻擊，在驚慌之中度過這趟柬埔寨吳哥窟之旅。

二、疫癘疾病流行地區

　　吳銘世的姊姊吳儀君是個上班族，平日朝九晚五的辛勤工作，假日則喜歡島嶼度假休閒之旅。某日看到報載馬來西亞刁曼島為世界十大美麗島嶼之一，適逢東南亞因經濟不景氣貨幣大貶，此時來個刁曼島之

旅正是物超所值，因而整個心早已飛向刁曼美麗之島了。

　　五天的刁曼島嶼度假行程終於結束，雖然有點疲累，但還不覺有何異樣，吳儀君回國後又開始平日例行性之工作。可能是度假後之症候，上班第一天只覺得慵懶無勁，第二天懷疑自己是體力尚未恢復，總覺得平日之衝勁似乎漸漸離她遠去，第三天下班回家後，只覺得身體非常不適，躺在床上休息片刻，仍無法正常進食，好像已經開始發燒的感覺。家人覺得不對勁，趕緊送醫澈底檢查，醫生診斷是猛爆性肝炎，肝指數已經衝高到二百零七之病危狀態，經詢問吳儀君最近之生活及飲食狀況，判斷應是在東馬流行病區不慎遭受感染，幸好及早就醫診治，否則後果堪慮。

三、治安不佳地區

　　西元一九九四年三月三十一日，二十四位臺灣觀光旅客乘坐「海瑞號」遊覽船在大陸杭州千島湖觀光時，連同船上之船員、當地導遊等八人，竟全部在船艙內被燒死，罹難者全體橫屍於三層船艙的底層，上半身已燒焦炭化，下半身卻幾乎毫無損傷，行李等遺物全部失落，船殼彈痕纍纍，中國公安當局最初發表這是「意外事故」，並嚴禁臺灣旅行業代表到現場勘查及攝影。四月三日趕赴現場的罹難者家屬及有關人員遭受大陸公安當局的嚴密監視，罹難者家屬運回屍體的要求也被拒絕。由於疑點重重，罹難者家屬及有關人員懷疑罹難者是被殺害後，再以噴火器燒毀屍體。後來經過臺灣地區之財團法人海峽交流基金會函請大陸地區協助調查，終於確定係大陸地區不法分子劫財謀殺之兇殺案件，這就是駭人聽聞之「千島湖事件」。

　　中國大陸不論是城市或鄉村，到處法令不彰、治安不佳，個人之生命、財產並無受到應有之保障，再加上臺灣人民被視為待宰肥羊、欺騙

搜括之對象，甚至被譏諷為「呆胞」，因此，早在「千島湖事件」未發生之前，臺灣人民前往中國大陸旅遊、經商而被當地人欺騙、搶劫、殺害的案件，已時有所聞。另外，泰國亦曾傳出臺灣觀光旅客及領隊三十餘人全部被當地警察殺害之事件；菲律賓也曾發生臺灣觀光旅客被當地人「斷掌」之不幸事件，欲前往治安不佳之地區旅遊者，對此能不加深思嗎？

解讀旅遊產品的成本結構

吳銘世想趁暑假時出國觀光旅遊，看了很多報紙所登載的旅遊廣告，發現同一旅遊產品，每家旅行社之售價竟然高低不一，由於上次被騙上當之陰影仍然揮之不去，為免再次受騙上當，又想找個符合預算之旅遊產品，因而決定去請教在旅行社上班之好友林美珍。

林美珍：「究竟什麼樣的旅遊產品價格才是所謂合理的售價呢？當然要先了解旅遊產品的成本結構，才能分析出它的合理性。一般而言，一個旅遊產品所包含的成本約有如下項目：

一、機　票

這是每個旅遊產品必須支出的主要項目，也是最不可或缺的一項，故均包括於團費內。機票的費用通常占整個產品售價的五成以上，是影響旅遊產品售價的最主要因素。機票之價格，依航空公司、旅遊淡旺季而異其價格。而每家航空公司之機票售價，則視該航空公司的形象、航班時間之便利與否而定，非直航及航班少的班機，其售價通常比較便宜。遇到旅遊淡季時，每家航空公司大多會推出促銷之優惠機票，於旅遊旺季時，則調漲機票之價格，故相同的旅遊產品，因所搭乘的航空公司不同，其售價也隨之不一。

二、飯店住宿

這是旅遊產品中次要的成本，也是旅遊產品必須支出的項目之一，通常也包括在團費內。雖然在行程中用到的時間不多（一般遊客認為在飯店睡覺是一種浪費），但飯店等級的價差很大，所包裝出來的產品也直接影響到品質的好壞。飯店報價也會視淡旺季、單人單房或雙人一房、單人單床或雙人同床而有所調整。

三、餐　食

一般的團體行程都包括三餐的費用，團體餐通常是七菜一湯或八菜一湯的合菜、當地風味餐、各種傳統美食大餐或是海鮮大餐等，吃合菜最便宜，其餘則會增加產品的成本。大部分的高級行程都標榜在飯店內使用歐式自助早餐，價錢比較貴，成本當然也相對提高，因此，一般低價團為降低成本，都會開車載旅客到別處使用早餐。

四、當地觀光行程

參觀遊覽當地旅遊的景點，是行程中最重要的成分，而成本的來源則是觀光巴士、司機、導遊及各景點的門票等費用，除了自助旅遊者外，當然包括於團費內。這個環節的安排會直接影響到旅遊的品質，尤其是導遊素質之好壞。有無購票進入參觀或是只在門口照相留念，其價格都高低不同。

五、證照費

如果委託旅行社代辦護照及各項簽證，除了要收取相關的工本費之外，還會酌收一些『手續費』或是所謂之『代辦費』，一般都由旅客

另行支付。

六、機場稅及保險

　　一般之旅遊團，旅行社應負擔旅客之機場稅及旅行平安險之保險費，這些都是一般旅遊市場行情應包括在團費內之費用，旅行社都會為團員購買機場稅及旅行平安險，業者不會在這方面作文章。

七、小　費

　　除了日本以外，到其他國家旅遊時，通常都需要支付一些小費，例如司機、導遊、領隊及飯店服務生（搬運行李及清潔房間）等，一般都不包括在團費內，需由旅客另行支付，但有少數旅行社之產品會一併算在團費裡。

八、接送機

　　如果是購買套裝旅遊產品，在產品的成本中大都已包含了當地機場到旅館的接送機服務，旅客不需額外付費。

　　對於以上之各項費用，旅客假如有任何疑問，可以事先向旅行社查問清楚，以免自己之權益受損。」

我繳了什麼費用

　　聽完了林美珍詳細的解說之後，吳銘世覺得「與君一夕談，勝讀萬年書」，獲益實在匪淺，因而趕緊追問：「那麼旅客與旅行社簽訂旅遊契約，所繳交之費用到底包括那些項目？那些項目是旅客應自行負擔？」

　　林美珍：「國內旅遊的部分，依照交通部觀光局於民國八十九年五月四日觀業八十九字第○九八○一號函修正發布國內旅遊定型化契約

書範本第八條（旅遊費用所涵蓋之項目）之規定，甲方（即旅客）依第五條約定繳納之旅遊費用，除雙方另有約定以外，應包括下列項目：

一、代辦證件之規費：乙方（即旅行社）代理甲方辦理所需證件之規費。

二、交通運輸費：旅程所需各種交通運輸之費用。

三、餐飲費：旅程中所列應由乙方安排之餐飲費用。

四、住宿費：旅程中所需之住宿旅館之費用，如甲方需要單人房，經乙方同意安排者，甲方應補繳所需差額。

五、遊覽費用：旅程中所列之一切遊覽費用，包括遊覽交通費、入場門票費。

六、接送費：旅遊期間機場、港口、車站等與旅館間之一切接送費用。

七、服務費：隨團服務人員之報酬。

前項第二款交通運輸費，其費用調高或調低時，應由甲方補足，或由乙方退還。

　　至於旅客應自行負擔之費用，依該契約第九條（旅遊費用所未涵蓋項目）之規定，第五條之旅遊費用，不包括下列項目：

一、非本旅遊契約所列行程之一切費用。

二、甲方個人費用：如行李超重費、飲料及酒類、洗衣、電話、電報、私人交通費、行程外陪同購物之報酬、自由活動費、個人傷病醫療費、宜自行給與提供個人服務者（如旅館客房服務人員）之小費或尋回遺失物費用及報酬。

三、未列入旅程之機票及其他有關費用。

四、宜給與司機或隨團服務人員之小費。

五、保險費：甲方自行投保旅行平安險之費用。

六、其他不屬於第八條所列之開支。

　　關於國外旅遊部分，依照交通部觀光局於民國八十九年五月四日

觀業八十九字第○九八○一號函修正發布國外旅遊定型化契約書範本第九條（旅遊費用所涵蓋之項目）之規定，甲方（即旅客）依第五條約定繳納之旅遊費用，除雙方另有約定以外，應包括下列項目：

一、代辦出國手續費：乙方（即旅行社）代理甲方辦理出國所需之手續費、簽證費及其他規費。

二、交通運輸費：旅程所需各種交通運輸之費用。

三、餐飲費：旅程中所列應由乙方安排之餐飲費用。

四、住宿費：旅程中所列住宿及旅館之費用，如甲方需要單人房，經乙方同意安排者，甲方應補繳所需差額。

五、遊覽費用：旅程中所列之一切遊覽費用，包括遊覽交通費、導遊費、入場門票費。

六、接送費：旅遊期間機場、港口、車站等與旅館間之一切接送費用。

七、行李費：團體行李往返機場、港口、車站等與旅館間之一切接送費用及團體行李接送人員之小費，行李數量之重量依航空公司規定辦理。

八、稅捐：各地機場服務稅捐及團體餐宿稅捐。

九、服務費：領隊及其他乙方為甲方安排服務人員之報酬。

　　至於旅客應自行負擔之費用，依該契約第十條（旅遊費用所未涵蓋項目）之規定，第五條之旅遊費用，不包括下列項目：

一、非本旅遊契約所列行程之一切費用。

二、甲方個人費用：如行李超重費、飲料及酒類、洗衣、電話、電報、私人交通費、行程外陪同購物之報酬、自由活動費、個人傷病醫療費、宜自行給與提供個人服務者（如旅館客房服務人員）之小費或尋回遺失物費用及報酬。

三、未列入旅程之簽證、機票及其他有關費用。

四、宜給與導遊、司機、領隊之小費。

五、保險費：甲方自行投保旅行平安保險之費用。

六、其他不屬於第九條所列之開支。

前項第二款、第四款宜給與之小費，乙方應於出發前，說明各觀光地區小費收取狀況及約略金額。」

　　吳銘世：「您說的非常詳盡，但還是很抽象，能不能請您具體說個需由旅客自行負擔費用的旅遊產品?」

　　林美珍：「以印尼峇里島最具人氣的自費活動(The Most Attractive Activities)為例，峇里島的旅遊資源並不只侷限在幾個著名的海灘、豪華的觀光飯店以及古蹟神廟而已。如果您想當個峇里島通，可不能不知道峇里島還有精彩的巴龍舞、泛舟、叢林健行，以及歡樂遊輪Bali Hai、巴龍舞、位於達巴南(Tabanan)的布蘭比坦皇宮、位於烏布的阿韻河(Ayung River)泛舟、愛之船Bali Hai遊輪、巴穹(Pacung)田野健行、印尼式按摩與峇里島SPA等活動，都是要由旅客自費參加的，費用的多寡，也要視旅行社、旅遊淡旺季而定其價格。至於其他旅遊產品之自費活動(Option)，旅行社都應在旅遊契約書內標明，假如沒有標明，旅客應向旅行社詢問清楚，以免將來發生糾紛，影響旅遊之氣氛。」

旅行社應交付旅客那些資料

　　吳銘世：「曾經看過電視、報章等報導，很多旅客與旅行社簽訂旅遊契約之後，因為旅行社沒有交付旅客任何資料，旅客也不知道應該向旅行社要那些資料，以致旅客旅遊之後縱使權益受損，也找不到證據向旅行社請求損害賠償，到底旅行社應該交付旅客那些文件資料?」

　　林美珍：「依照民國九十年八月三日交通部交路發九十字第○○○○五三號令修正之旅行業管理規則第二十四條第二、三項規定，旅行

社應依規定製作旅遊契約書、旅客交付文件與繳費收據，分由雙方收執。而旅遊契約書如以所刊登之廣告、宣傳文件、行程表或說明會之說明內容代之，（如載明僅供參考或以外國旅遊業所提供之內容為準者，其記載無效。）視為旅遊契約之一部分，故旅行社除應交付旅客旅遊契約書、旅客交付文件（例如護照、國民身分證、照片等等）與繳費收據之外，亦應交付所刊登之廣告、宣傳文件、行程表或說明會之說明內容等。」

辦理出入境簽證應注意事項

1. 出國前應預留充分時間以辦理護照與簽證，且護照與簽證經核准後，應即往領取，以避免適逢國定假日、星期日或颱風假期，無法即時領取而錯失出國之登機時間。

2. 護照未貼妥出入境條碼者無效，故出國前應注意檢查護照是否貼妥出入境條碼。

3. 出國旅遊期間，如護照或簽證停留期間到期，則無法出入境，故應注意護照、簽證停留期間是否於整個旅遊期間仍然有效。

4. 旅客持中華民國護照入境臺灣，必須持中華民國護照才可出境，故擁有多重國籍之旅客，必須持相同國籍之護照入出境臺灣，不得分別持不同國籍之護照辦理入出境臺灣之手續。

5. 依外交部規定：「護照是公文書，其文字及篇頁，除外交部、駐外使領館及外交部授權機構外，不得擅予增刪塗改，否則護照失效」，因此，撕毀護照上的簽證，不但會導致護照失效，還可能涉嫌刑法第三百五十二條：「毀棄、損壞他人文書或致令不堪用，足以生損害於公眾或他人者，處三年以下有期徒刑、拘役或一萬元以下罰金」之毀損文書罪。

6. 護照條例第十五條:「有下列情形之一者,應申請換發護照:一、護照污損不堪使用。二、持照人之相貌變更,與護照照片不符。三、持照人已依法更改中文姓名。四、持照人取得或變更國民身分證統一編號。五、護照製作有瑕疵。有下列情形之一者,得申請換發護照:一、護照所餘效期不足一年。二、所持護照非屬現行最新式樣。三、持照人認有必要並經主管機關同意者。第一項第一款之護照,其所餘效期在三年以上者,依原效期換發護照;其所餘效期未滿三年者,換發三年效期護照。但有特殊情形,經主管機關同意者,不在此限。第一項第二款至第五款及第二項規定之情形,依第十一條規定效期,換發護照。」故護照簽名欄不得塗改或用橡皮擦擦拭,如有污損者無效,無法辦理日本簽證。

7. 申請辦理日本簽證時,「護照上的簽名」必須與「簽證申請表上的簽名」筆跡相同,且應親自簽名,故護照上之簽名應親自為之,不可由旅行社代簽,否則無法辦理日本簽證。

・案例一: 有賭博前科的三十歲無業男子林○宏,涉嫌於民國八十九年十一月下旬,自稱是「長旺旅行社」的業務員,向臺北縣中和市名利汽車公司的黃小姐及其友人賴小姐騙稱缺乏業績,希望能代辦各項簽證業務, 言明大約十二月十五日便可將辦好的港簽、臺胞證及護照交回,黃小姐和賴小姐不疑有他,將護照正本交給林○宏。不料林○宏騙得護照後卻音訊全無,黃小姐等透過各種管道都無法與其聯絡,經向有關單位查詢,才知其護照竟被林○宏拿去辦妥加拿大簽證,並早已潛逃大陸,行蹤不明,黃小姐等發覺事態嚴重,乃向臺北縣警察局永和分局報案,由該分局將全案函送臺灣板橋地方法院檢察署偵辦。(2001.02.04中國時報北部綜合社會新聞第二十版 黃天如/永和報導)

交通部觀光局之叮嚀

　　交通部觀光局並表示除將於旺季期間不定期派員稽查出國觀光旅遊團體外，為保障旅客權益，提醒消費者在選擇參加團體旅遊時應注意下列事項：

1. 旅客宜事先做好旅遊計畫，並選擇領有交通部旅行業執照之合法旅行社。

2. 旅行業辦理團體旅行業務，依規定均應投保責任保險及履約保險，請旅客注意承辦旅行社是否已投保是項保險。

3. 建議旅客除了旅行社已投保之責任保險外，並自行投保旅行平安保險（宜斟酌附加疾病醫療保險），以提高對自身海外旅遊安全之保障；觀光局並已輔導各旅行公會及中華民國旅行業品質保障協會成立緊急事故處理小組。

4. 旅客宜親至旅行社辦公室了解該旅行社營業狀況，如選擇團費明顯偏低之旅行社，於簽約繳交定金或團費前尤應注意。

5. 旅客於付定金時，應確認團費包含及不包含之項目，並應親自與承辦旅行社簽訂書面旅遊契約，簽約前請詳閱契約內容，於繳費時應索取代收轉付收據以保障自身的權益。

6. 務必撥冗參加旅行社舉辦之行前說明會，於出發前向旅行社查詢及確認前往國家之簽證及機位是否辦妥。

7. 旅遊途中，應隨時注意己身安全，尤其是從事游泳、浮潛、水上摩托車、托曳傘、快艇等各種水上遊憩活動時應特別注意。

8. 凡經外交部發布旅遊警訊之地區（預警專線電話:02-23432929、0800-068156，網址：http://www.boca.gov.tw）或衛生署發布有傳染病流行疫區（查詢電話：02-23959825，網址：http://www.cdc.gov.tw），

旅客前往旅遊時應特別注意安全，如屬不適宜旅遊地區，旅客應避免前往觀光。

9. 消費者如有諮詢需要，可向觀光局（免費查詢電話：0800-211334、0800-211734，傳真：02-27739298，網址：http://www.tbroc.gov.tw）、中華民國旅行業品質保障協會（電話：02-25068185）、臺北市旅行商業同業公會（電話：02-25312191）、高雄市旅行商業同業公會（電話：07-2413881）、臺灣省旅行商業同業公會聯合會（電話：04-27252955）查詢，該局也呼籲旅行業者應秉持誠信原則，避免誇大不實廣告，提供充分且正確之旅遊資訊，並妥善安排旅客行程及熱忱服務，以維護旅遊交易安全及提昇旅遊品質。

中華民國旅行業品質保障協會旅遊錦囊

一、行前篇

1. 選擇擁有經濟部、交通部及地方政府所發共有三張證照之合法旅行社來處理出國手續。
2. 確定行程後，一定要簽訂觀光局研擬之旅遊契約，並充分了解合約內容各項必備條件，如：班機、食宿，包含項目及責任歸屬等。
3. 護照於旅行途中隨身攜帶並須在出國日起算至少有六個月效期，並辦妥前往國之簽證及訂妥機位。
4. 購買旅行平安保險，為防在外身體不適，最好買含醫療險的保險。
5. 務必事前搜集資訊，充分了解前往地區之氣候、禮俗、國情等。
6. 參加團體旅行，務請參加行前說明會，事先充分了解行程中應注意事項及安全須知。
7. 如有習慣用常用之藥物，隨身攜帶；為恐水土不服，宜準備感冒、腸

胃等基本藥物。

8. 如有必要在國外開車，出發前攜帶護照、相片、印章往各地監理所辦妥國際駕照。

9. 服裝之準備宜舒適、大方、易穿、易脫以適應天氣變化，並準備一套較正式服裝以備正式場合可用。

10. 使用信用卡宜先查清可用額度，最好仍至銀行結匯適量外幣隨身攜帶。

11. 使用信用卡刷卡付費，請確實核對刷卡金額是否正確，切勿貿然簽名。

12. 旅行社辦理國際機票、國內外旅行團費及代訂國內外飯店、車、船、門票等旅遊費用，皆可向代辦旅行社索取旅行業代收轉付收據。

二、交通篇

1. 請於搭乘班機之七十二小時前向航空公司作好機位確認。

2. 為免行李遺失或轉機耽誤，宜安排班機間之轉接時間至少二小時。

3. 搭乘經濟"Y"艙，行李限重二十公斤，商務"C"艙，行李限重為三十公斤，但北美線以二件為限，每件不得超過三十二公斤。

4. 上機後，坐在機位時，請隨時繫緊安全帶，以防突發狀況。

5. 如需手動輪椅或安排特殊餐食，均須於訂定機位時向旅行社或航空公司提出申請。

6. 如在國外租車，亦務必了解其車輛性能、年份及擁有合法執照，並談妥計費標準。

7. 由於機場內部作業十分複雜，因此務必於搭機前二小時抵達機場辦理登機手續並交運行李。起飛前三十分鐘須抵指定之登機門等候。

8. 交運物品中如有貴重物品須事先申報，否則遺失理賠僅依華沙公約

規定辦理（每一公斤賠美金二十元），事先了解各國海關規定，違禁品千萬不可攜帶，超額貨幣務必照實申報。

9. 如因天候、政治、機械等不可抗拒之原因使航空等交通安排無法依時進行時，得請各該承運機構負責處理或給予合情、合理之交代及取代方案。

10. 參加旅行團，行程中請與領隊人員多配合，並尊重其專業。

三、住宿篇

1. 如已訂妥之飯店住房，如有變動或取消，須於七十二小時前處理，原則上不論任何理由，得付第一夜房租（歐美地區有的住房取消須於九十六小時前處理）。

2. 遇有旺季或國際會議等特殊情況時，經確認之訂房，只要變更或取消，飯店即會沒收全額費用。

3. 住宿飯店時，請先了解逃生路徑及逃生門位置。

4. 進入房間後即先了解各項設施之使用，如有損毀或失靈情況，可即通知房務部修理。

5. 如有貴重物品，請在飯店開設保險櫃另行存放，隨意留置房中十分危險，沒有保障。

6. 飯店為國際視聽之所在，須注意服裝整齊，切勿大聲喧譁以擾他人安寧。

7. 現有飯店許多均屬自動關門系統，因此鑰匙要隨身攜帶；如二人同房，則一人外出將鑰匙交還櫃臺保管。

8. 住房期間，如有產生私人費用，如：洗衣、餐飲、郵電等務必於遷出前至櫃臺自行結算清楚。

9. 飯店均須於每天中午十二點前辦理退房手續，並於中午時分進住，如

須延後進住，務必提前告知住房部，否則逾時不候。

10.如以一人名義訂定單人房，而屆時二人進住時，須補差額才有可能變更為雙人房。而一般團體訂房均為二人一房，有需單獨住，則補差額。

四、事故篇

1.發生失物及遺失證件時，要立即向當地有關單位報案並向我駐外之當地機關申請補發（最好證件預留影本另外放置供備查）。

2.團體旅行不可擅自脫隊，如迷路，請於原地等候領隊返回尋找；如要離隊，請告知領隊，並隨身攜帶當地所住飯店地址、電話。

五、購物篇

1.選擇物品時，務必充分了解其品質、價位及使用方法等，如電器品等須有保證書。

2.選購藥品時，務必充分明白其成分、計價單位及計價幣別，並了解其性能及有無副作用等。

3.選購金飾、珠寶時，必須本身識貨；如於旅行社安排之店中購買到贗品或瑕疵品或價位與品質不符時，須在購買後一個月內請求旅行社協助處理，旅行社應善盡交涉、解決之責任。

4.如購買之物品為免稅品，往往均依該國規定須於機場離境時方可提領。

5.如購物可辦理觀光客退稅時，務必留下店方所開列之發票等帳單，於申報時隨附之。

6.購買書籍、唱片、影帶、錄音帶等文藝物品時，務必注意著作權及版權等之保護法規。購買動物標本或皮毛製品時，亦要注意有無違反野生動物保育法。

7. 行政院農業委員會規定：自八十七年十月一日起，禁止旅客攜帶新鮮水果入境，請勿違規，徒增困擾。

六、保險篇

1. 出門旅遊請自行投保旅行平安保險。
2. 如由旅行社代辦旅遊，請確認該旅行社須投保旅行業綜合保險（含履約保險及責任險）。
3. 如用刷卡付費，請向刷卡銀行確認所購保險之涵蓋範圍。有的僅指搭乘公共交通工具，且保障只及於本人、配偶及未婚子女。

七、旅遊小保健

1. 暈機時宜保持頭部平穩，並可於後項部放置靠墊。耳部不適，可張開口或吞嚥口水。
2. 消除旅途勞累，宜多喝開水、果汁，多食蔬果類，少抽菸，少喝酒。
3. 事先打聽前往之地區有無需要注射瘧疾、霍亂、黃熱病疫苗。
4. 到衛生情況較次之地區旅行，切勿吃生食、生海鮮、已剝皮之水果及飲用自來水等。
5. 旅途中腸胃不適，宜禁食八至十二小時，並服用止瀉藥，補充電解質。
6. 適應時差，宜多攝取醣類、蛋白質，避免卡路里過高，多接受日光照射。
7. 赴熱帶或海濱渡假，宜帶防曬油、太陽眼鏡，並補充水分。
8. 赴寒帶或在暖氣房內，宜帶護唇膏、護膚乳液，並補充水分。
9. 高血壓、腦中風、心臟病、糖尿病患者應自備醫生處方之藥物，並按時服用，為防國外時差變換，最好多帶一只手錶固定訂在臺灣時間，對照服藥時間，以免有誤，並隨身攜帶血壓機，每天測量了解預防之。

10.有呼吸器官過敏毛病者,不宜太過勞累、睡眠不足及涉足空氣污染、有花粉散播的地方。

第二節　如何取得諮詢管道

吳銘世:「林小姐您剛說有關旅遊不明瞭之細節,可向旅行社洽詢,那假如旅行社故意不告知,請問是否還有其他諮詢管道?」

林小姐:「關於旅遊情報,除了旅遊期刊可供參考之外,也可以向交通部觀光局、旅行業公會、外國在臺旅遊機構或到網際網路取得有關資訊:

・交通部觀光局

地址: 臺北市忠孝東路四段二九〇號九樓

免費查詢電話: 0800–211334、0800–211734

傳真: (02)27739298

網址: http://www.tbroc.gov.tw

關於旅遊地區之旅遊警訊,旅客亦得以預警專線電話:(02)23432929、0800–068156,網址: http://www.boca.gov.tw或查詢電話:(02)23959825, 網址: http://www.cdc.gov.tw洽詢。」

第三節　旅遊契約書

旅遊契約與旅遊契約書是什麼東東

吳銘世:「林小姐您剛說到旅遊契約, 又提到旅遊契約書,這二者是不是同樣的東東?假如不一樣的話,到底它們二者之間的關係如何?」

　　林美珍：「旅遊契約分為國內旅遊契約及國外旅遊契約二種。所謂國內旅遊契約，係指旅遊營業人與旅客雙方同意，由旅遊營業人為旅客安排臺灣、澎湖、金門、馬祖及其他自由地區之我國疆域範圍內之旅程及提供交通、膳宿、導遊或其他有關之服務，旅客則給付旅遊營業人雙方所約定旅遊費用之一種契約，例如綠島蘭嶼五日遊、澎湖七日遊、金門五日遊等契約。所謂國外旅遊契約，係指旅遊營業人與旅客雙方同意，由旅遊營業人為旅客安排中華民國疆域以外其他國家或地區或中國大陸之旅程及提供交通、膳宿、導遊或其他有關之服務，旅客則給付旅遊營業人雙方所約定旅遊費用之一種契約，例如印尼八日遊、美西十日遊、馬爾地夫六日遊、夏威夷七日遊等契約。

　　至於旅遊契約書，則指旅遊營業人與旅客成立旅遊契約後，將其所約定之旅遊內容寫成之一種書面文件。也就是說，旅遊契約是旅客與旅遊營業人雙方就旅遊內容達成協議之一種民事債權債務法律關係，旅遊契約書則只是旅遊契約成立之後的一種書面證明文件。旅遊契約只要雙方當事人達成協議就已經成立，縱使事後沒有書寫旅遊契約書，對於旅遊契約之成立仍不會有任何的影響。」

　　吳銘世：「那麼，假如旅行社沒有製作旅遊契約書並交給旅客，旅客還是可以請求旅行社安排旅程及提供服務？」

　　林美珍：「沒錯。問題是旅行社假如收了錢，又拒不提供旅遊服務，堅決否認與旅客之間有成立旅遊契約，也沒有收取旅客任何費用，則旅客因為沒有旅遊契約書當作證明文件，可能就要提出其他證據來證明雙方確有成立旅遊契約，例如提出銀行、郵局之匯款或刷卡之繳費證明（物證），或請求當時一同前往訂約之人出面作證（人證），這樣旅行社想賴也賴不掉了，旅客仍然可以向旅行社請求提供旅遊服務或損害賠償。」

　　吳銘世：「旅遊契約書既然如此重要，那内容應該要慎重製作。製作旅遊契約書時是不是有那些事項要特別聲明，旅客才不會吃虧受損?」

　　林美珍：「一般人並不是學法律的，除了土地代書之外，通常都沒有製作契約書之經驗與能力。交通部觀光局為了保障國人之旅遊權益，特頒布旅遊契約書範本，還特別規定旅遊契約書應記載及不應記載之事項，詳細内容如下。」

國内旅遊契約書

一、應記載及不得記載事項

國内旅遊定型化契約應記載及不得記載事項　交通部觀光局民國八十八年五月十八日交路八十八㈠字第〇四一六四號公告發布

壹、應記載事項：

㈠當事人之姓名、名稱、電話及居住所（營業所）

　旅　客：

　　　　姓　名：

　　　　電　話：

　　　　住居所：

　旅行業：

　　　　公司名稱：

　　　　負責人姓名：

　　　　電　話：

　　　　營業所：

㈡簽約地點及日期

　簽約地點：

　簽約日期：

　如未記載簽約地點，則以消費者住所地為簽約地點；如未記載簽約日期，則以交付定金日為簽約日期。

㈢旅遊地區、城市或觀光點、行程、起程、回程終止之地點及日期

　如未記載前項內容，則以刊登廣告、宣傳文件、行程表或說明會之說明等為準。

㈣行程中之交通、旅館、餐飲、遊覽及其所附隨之服務說明

　如未記載前項內容，則以刊登廣告、宣傳文件、行程表或說明會之說明等為準。

㈤旅遊之費用及其包含、不包含之項目

　旅遊之全部費用：新臺幣　　　　元。

　旅遊費用包含及不包含之項目如下：

　1.包含項目：代辦證件之手續費或規費，交通運輸費、餐飲費、住宿費、遊覽費用、接送費、服務費、保險費。

　2.不包含項目：旅客之個人費用、宜贈與導遊、司機、隨團服務人員之小費、個人另行投保之保險費、旅遊契約中明列為自費行程之費用、其他非旅遊契約所列行程之一切費用。

　前項費用，當事人有特別約定者，從其約定。

㈥旅遊活動無法成行時，旅行業者之通知義務及賠償責任

　因可歸責旅行業之事由，致旅遊活動無法成行者，旅行業於知悉無法成行時，應即通知旅客並說明其事由；怠於通知者，應賠償旅客依旅遊費用之全部計算之違約金；其已為通知者，則按通知到達旅客時，距出發日期時間之長短，　依下列規定計算其應賠償旅客之違約金。

1. 通知於出發日前第三十一日以前到達者，賠償旅遊費用百分之十。

2. 通知於出發日前第二十一日至第三十日以內到達者，賠償旅遊費用百分之二十。

3. 通知於出發日前第二日至第二十日以內到達者，賠償旅遊費用百分之三十。

4. 通知於出發日前一日到達者，賠償旅遊費用百分之五十。

5. 通知於出發當日以後到達者，賠償旅遊費用百分之一百。

因不可抗力或不可歸責於旅行業之事由，致旅遊活動無法成行者，旅行業於知悉旅遊活動無法成行時，應即通知旅客並說明其事由；其怠於通知，致旅客受有損害者，應負賠償責任。

(七)集合及出發地

旅客應於民國　　年　　月　　日　　時　　分在　　　準時集合出發，旅客未準時到約定地點集合致未能出發，亦未能中途加入旅遊者，視為旅客解除契約，旅行業得向旅客請求損害賠償。

(八)出發前旅客任意解除契約及其責任

旅客於旅遊活動開始前得解除契約，但應繳交行政規費，並依下列標準賠償：

1. 旅遊開始前第三十一日以前解除契約者，賠償旅遊費用百分之十。

2. 旅遊開始前第二十一日至第三十日以內解除契約者，賠償旅遊費用百分之二十。

3. 旅遊開始前第二日至第二十日期間內解除契約者，賠償旅遊費用百分之三十。

4. 旅遊開始前一日解除契約者，賠償旅遊費用百分之五十。

旅客於旅遊開始日或開始後解除契約或未通知不參加者，賠償旅遊費用百分之一百。

前二項規定作為損害賠償計算基準之旅遊費用，應先扣除行政規費後計算之。

(九)證照之保管

旅行業代理旅客處理旅遊所需之手續，應妥慎保管旅客之各項證件，如有遺失或毀損，應即主動補辦。如因致旅客受損害時，應賠償旅客之損失。

(十)旅行業務之轉讓

旅行業於出發前未經旅客書面同意，將本契約轉讓其他旅行業者，旅客得解除契約，其有損害者，並得請求賠償。

旅客於出發後始發覺或被告知本契約已轉讓其他旅行業，旅行業應賠償旅客全部團費百分之五之違約金，其受有損害者，並得請求賠償。

(十一)旅遊內容之變更

旅遊中因不可抗力或不可歸責於旅行業之事由，致無法依預定之旅程、交通、食宿或遊覽項目等履行時，為維護旅遊團體之安全及利益，旅行業得依實際需要，於徵得旅客過三分之二同意後，變更旅程、遊覽項目或更換食宿、旅程，如因此超過原定費用時，應由旅客負擔。但因變更致節省支出經費，應將節省部分退還旅客。

除前項情形外，旅行業不得以任何名義或理由變更旅遊內容，旅行業未依旅遊契約所定與等級辦理旅程、交通、食宿或遊覽項目等事宜時，旅客得請求旅行業賠償差額二倍之違約金。

(十二)過失致行程延誤

因可歸責於旅行業之事由，致延誤行程時，旅行業應即徵得旅客之書

面同意，繼續安排未完成之旅遊活動或安排旅客返回。旅行業怠於安排時，旅客並得以旅行業之費用，搭乘相當等級之交通工具，自行返回出發地。

前項延誤行程期間，旅客所支出之食宿或其他必要費用，應由旅行業負擔。旅客並得請求依全部旅費除以全部旅遊日數乘以延誤行程日數計算之違約金。但延誤行程之總日數，以不超過全部旅遊日數為限。延誤行程時數在二小時以上未滿一日者，以一日計算。

依第一項約定，安排旅客返回時，另應按實計算賠償旅客未完成旅程之費用及由出發地點到第一旅遊地，與最後旅遊地返回之交通費用。

(圭)故意或重大過失棄置旅客

旅行業於旅遊途中，因故意或重大過失棄置旅客不顧時，除應負擔棄置期間旅客支出之食宿及其他必要費用，及按實計算退還旅客未完成旅程之費用，及由出發地至第一旅遊地與最後旅遊地返回之交通費用外，並應賠償依全部旅遊費用除以全部旅遊日數乘以棄置日數後相同金額二倍之違約金。但棄置日數之計算，以不超過全部旅遊日數為限。

(圕)旅行業應依主管機關之規定為旅客辦理責任保險及履約保險，並應載明投保金額及責任金額，如未載明，則依主管機關之規定。

如未依前項規定投保者，於發生旅遊事故或不能履約之情形，以主管機關規定最低投保金額計算其應理賠金額之三倍作為賠償金額。

(圚)旅客於旅遊活動開始後中途離隊退出旅遊活動時，不得要求旅行業退還旅遊費用。但旅行業因旅客退出旅遊活動後，應可節省或無需支出之費用，應退還旅客。旅行業並應為旅客安排脫隊後返回出發地之住宿及交通。

旅客於旅遊活動開始後，未能及時參加排定之旅遊項目或未能及時搭乘飛機、車、船交通工具時，視為自願放棄其權利，不得向旅行業要求退費或任何補償。

第一項住宿、交通費用以及旅行業為旅客安排之費用，由旅客負擔。

㈥當事人簽訂之旅遊契約條款如較本應記載事項規定標準而對消費者更為有利者，從其約定。

貳、不得記載事項：

㈠旅遊之行程、服務、住宿、交通、價格、餐飲等內容不得記載「僅供參考」或使用其他不確定用語之文字。

㈡旅行業對旅客所負義務排除原刊登之廣告內容。

㈢排除旅客之任意解約、終止權利及逾越主管機關規定或核備旅客之最高賠償標準。

㈣當事人一方得為片面變更之約定。

㈤旅行業除收取約定之旅遊費用外，以其他方式變相或額外加價。

㈥除契約另有約定或經旅客同意外，旅行業臨時安排購物行程。

㈦免除或減輕旅行業管理規則及旅遊契約所載應履行之義務者。

㈧記載其他違反誠信原則、平等互惠原則等不利旅客之約定。

㈨排除對旅行業履行輔助人所生責任之約定。

二、範　本

國內旅遊定型化契約書範本

公布文號：　交通部觀光局八十九年五月四日觀業八十九字第〇九八〇一號函修正發布

國內旅遊定型化契約書範本（本契約審閱期間一日，　　　年　　　月

日由甲方攜回審閱）

　　　　　（旅客姓名）　　　　　　　　　　（以下稱甲方）

立契約書人

　　　　　（旅行社名稱）　　　　　　　　　（以下稱乙方）

甲乙雙方同意就本旅遊事項，依下列規定辦理：

第一條（國內旅遊之意義）

　本契約所謂國內旅遊，指在臺灣、澎湖、金門、馬祖及其他自由地區之我國疆域範圍內之旅遊。

第二條（適用之範圍及順序）

　甲乙雙方關於本旅遊之權利義務，依本契約條款之約定定之；本契約中未約定者，適用中華民國有關法令之規定。

　附件、廣告亦為本契約之一部。

第三條（旅遊團名稱及預定旅遊地區）

　本旅遊團名稱為

　一、旅遊地區（城市或觀光點）：

　二、行程（包括起程回程之終止地點、日期、交通工具、住宿旅館、餐飲、遊覽及其所附隨之服務說明）：

　前項記載得以所刊登之廣告、宣傳文件、行程表或說明會之說明內容代之，視為本契約之一部分，如載明僅供參考者，其記載無效。

第四條（集合及出發時地）

　甲方應於民國　　年　　月　　日　　時　　分於　　　準時集合出發。甲方未準時到約定地點集合致未能出發，亦未能中途加入旅遊者，視為甲方解除契約，乙方得依第十八條之規定，行使損害賠償請求權。

第五條（旅遊費用）

甲方應依下列約定繳付： 除經雙方同意並記載於本契約第二十八條，雙方不得以任何名義要求增減旅遊費用。

一、簽訂本契約時，甲方應繳付新臺幣　　　　元。

二、其餘款項於出發前三日或說明會時繳清。

第六條（怠於給付旅遊費用之效力）

因可歸責於甲方之事由，怠於給付旅遊費用者，乙方得逕行解除契約，並沒收其已繳之定金。如有其他損害，並得請求賠償。

第七條（旅客協力義務）

旅遊需甲方之行為始能完成，而甲方不為其行為者，乙方得定相當期限，催告甲方為之。甲方逾期不為其行為者，乙方得終止契約，並得請求賠償因契約終止而生之損害。

旅遊開始後，乙方依前項規定終止契約時，甲方得請求乙方墊付費用將其送回原出發地。於到達後，由甲方附加年利率　　％利息償還乙方。

第八條（旅遊費用所涵蓋之項目）

甲方依第五條約定繳納之旅遊費用，除雙方另有約定以外，應包括下列項目：

一、代辦證件之規費：乙方代理甲方辦理所需證件之規費。

二、交通運輸費：旅程所需各種交通運輸之費用。

三、餐飲費：旅程中所列應由乙方安排之餐飲費用。

四、住宿費：旅程中所需之住宿旅館之費用，如甲方需要單人房，經乙方同意安排者，甲方應補繳所需差額。

五、遊覽費用：旅程中所列之一切遊覽費用，包括遊覽交通費、入場門票費。

六、接送費：旅遊期間機場、港口、車站等與旅館間之一切接送費用。

七、服務費：隨團服務人員之報酬。

前項第二款交通運輸費，其費用調高或調低時，應由甲方補足，或由乙方退還。

第九條（旅遊費用所未涵蓋項目）

第五條之旅遊費用，不包括下列項目：

一、非本旅遊契約所列行程之一切費用。

二、甲方個人費用：如行李超重費、飲料及酒類、洗衣、電話、電報、私人交通費、行程外陪同購物之報酬、自由活動費、個人傷病醫療費、宜自行給與提供個人服務者（如旅館客房服務人員）之小費或尋回遺失物費用及報酬。

三、未列入旅程之機票及其他有關費用。

四、宜給與司機或隨團服務人員之小費。

五、保險費：甲方自行投保旅行平安險之費用。

六、其他不屬於第八條所列之開支。

第十條（強制投保保險）

乙方應依主管機關之規定辦理責任保險及履約保險。

乙方如未依前項規定投保者，於發生旅遊意外事故或不能履約之情形時，乙方應以主管機關規定最低投保金額計算其應理賠金額之三倍賠償甲方。

第十一條（組團旅遊最低人數）

本旅遊團須有　　　人以上簽約參加始組成。如未達前定人數，乙方應於預定出發之四日前通知甲方解除契約，怠於通知致甲方受損害者，乙方應賠償甲方損害。

乙方依前項規定解除契約後，得依下列方式之一，返還或移作依第二款成立之新旅遊契約之旅遊費用：

一、退還甲方已交付之全部費用，但乙方已代繳之規費得予扣除。

二、徵得甲方同意，訂定另一旅遊契約，將依第一項解除契約應返還甲方之全部費用，移作該另訂之旅遊契約之費用全部或一部。

第十二條（證照之保管）

乙方代理甲方處理旅遊所需之手續，應妥善保管甲方之各項證件，如有遺失或毀損，應即主動補辦。如因致甲方受損害時，應賠償甲方損失。

第十三條（旅客之變更）

甲方得於預定出發日　　　日前，將其在本契約上之權利義務讓與第三人，但乙方有正當理由者，得予拒絕。

前項情形，所減少之費用，甲方不得向乙方請求返還，所增加之費用，應由承受本契約之第三人負擔，甲方並應於接到乙方通知後　　　日內協同該第三人到乙方營業處所辦理契約承擔手續。

承受本契約之第三人，與甲乙雙方辦理承擔手續完畢起，承繼甲方基於本契約一切權利義務。

第十四條（旅行社之變更）

乙方於出發前非經甲方書面同意，不得將本契約轉讓其他旅行業，否則甲方得解除契約，其受有損害者，並得請求賠償。

甲方於出發後始發覺或被告知本契約已轉讓其他旅行業，乙方應賠償甲方所繳全部團費百分之五之違約金，其受有損害者，並得請求賠償。

第十五條（旅程內容之實現及例外）

旅程中之餐宿、交通、旅程、觀光點及遊覽項目等，應依本契約所訂等級與內容辦理，甲方不得要求變更，但乙方同意甲方之要求而變更者，不在此限，惟其所增加之費用應由甲方負擔。除非有本契約第二十或第二十三條之情事，乙方不得以任何名義或理由變更旅遊內容，

乙方未依本契約所訂與等級辦理餐宿、 交通旅程或遊覽項目等事宜時，甲方得請求乙方賠償差額二倍之違約金。

第十六條（因旅行社之過失延誤行程）

因可歸責於乙方之事由，致延誤行程時，乙方應即徵得甲方之同意，繼續安排未完成之旅遊活動或安排甲方返回。乙方怠於安排時，甲方並得以乙方之費用，搭乘相當等級之交通工具，自行返回出發地，乙方並應按實際計算返還甲方未完成旅程之費用。

前項延誤行程期間，甲方所支出之食宿或其他必要費用，應由乙方負擔。 甲方並得請求依全部旅費除以全部旅遊日數乘以延誤行程日數計算之違約金。但延誤行程之總日數，以不超過全部旅遊日數為限，延誤行程時數在五小時以上未滿一日者，以一日計算。

第十七條（因旅行社之故意或重大過失棄置旅客）

乙方於旅遊途中，因故意或重大過失棄置甲方不顧時，除應負擔棄置期間甲方支出之食宿及其他必要費用，及由出發地至第一旅遊地與最後旅遊地返回之交通費用外，並應賠償依全部旅遊費用除以全部旅遊日數乘以棄置日數後相同金額二倍之違約金。 但棄置日數之計算，以不超過全部旅遊日數為限。

第十八條（出發前，旅客任意解除契約）

甲方於旅遊活動開始前得通知乙方解除本契約，但應繳交行政規費，並應依下列標準賠償：

一、通知於旅遊開始前第三十一日以前到達者， 賠償旅遊費用百分之十。

二、通知於旅遊開始前第二十一日至第三十日以內到達者， 賠償旅遊費用百分之二十。

三、通知於旅遊開始前第二日至第二十日以內到達者， 賠償旅遊費

用百分之三十。

四、通知於旅遊開始前一日到達者，賠償旅遊費用百分之五十。

五、通知於旅遊開始日或開始後到達者或未通知不參加者，賠償旅遊費用百分之一百。

前項規定作為損害賠償計算基準之旅遊費用應先扣除行政規費後計算之。

第十九條（因旅行社過失無法成行）

乙方因可歸責於自己之事由，致甲方之旅遊活動無法成行者，乙方於知悉旅遊活動無法成行時，應即通知甲方並說明事由。怠於通知者，應賠償甲方依旅遊費用之全部計算之違約金；其已為通知者，則按通知到達甲方時，距出發日期時間之長短，依下列規定計算應賠償甲方之違約金。

一、通知於出發日前第三十一日以前到達者，賠償旅遊費用百分之十。

二、通知於出發日前第二十一日至第三十日以內到達者，賠償旅遊費用百分之二十。

三、通知於出發日前第二日至第二十日以內到達者，賠償旅遊費用百分之三十。

四、通知於出發日前一日到達者，賠償旅遊費用百分之五十。

五、通知於出發當日以後到達者，賠償旅遊費用百分之一百。

第二十條（出發前，旅行社有法定原因解除契約）

因不可抗力或不可歸責於當事人之事由，致本契約之全部或一部無法履行時，得解除契約之全部或一部，不負損害賠償責任。乙方已代繳之規費或履行本契約已支付之全部必要費用，得以扣除餘款退還甲方。但雙方應於知悉旅遊活動無法成行時，應即通知他方並說明其

事由；其怠於通知致他方受有損害時，應負賠償責任。

　　為維護本契約旅遊團體之安全與利益，乙方依前項為解除契約之一部後，應為有利於旅遊團體之必要措置（但甲方不同意者，得拒絕之），如因此支出之必要費用，應由甲方負擔。

第二十一條（出發後，旅客任意終止契約）

　　甲方於旅遊活動開始後，中途離隊退出旅遊活動時，不得要求乙方退還旅遊費用。

　　甲方於旅遊活動開始後，未能及時參加排定之旅遊項目或未能及時搭乘飛機、車、船等交通工具時，視為自願放棄其權利，不得向乙方要求退費或任何補償。

第二十二條（終止契約後之回程安排）

　　甲方於旅遊活動開始後，中途離隊退出旅遊活動，或怠於配合乙方完成旅遊所需之行為而終止契約者，甲方得請求乙方墊付費用將其送回原出發地。於到達後，立即附加年利率　％利息償還乙方。

　　乙方因前項事由所受之損害，得向甲方請求賠償。

第二十三條（旅遊途中行程、食宿、遊覽項目之變更）

　　旅遊途中因不可抗力或不可歸責於乙方之事由，致無法依預定之旅程、食宿或遊覽項目等履行時，為維護本契約旅遊團體之安全及利益，乙方得變更旅程、遊覽項目或更換食宿、旅程，如因此超過原定費用時，不得向甲方收取。但因變更致節省支出經費，應將節省部分退還甲方。

　　甲方不同意前項變更旅程時得終止本契約，並請求乙方墊付費用將其送回原出發地。於到達後，立即附加年利率　％利息償還乙方。

第二十四條（責任歸屬與協辦）

　　旅遊期間，因不可歸責於乙方之事由，致甲方搭乘飛機、輪船、火車、

捷運、纜車等大眾運輸工具所受之損害者,應由各該提供服務之業者直接對甲方負責。但乙方應盡善良管理人之注意, 協助甲方處理。

第二十五條 (協助處理義務)

甲方在旅遊中發生身體或財產上之事故時, 乙方應為必要之協助及處理。

前項之事故, 係因非可歸責於乙方之事由所致者, 其所生之費用, 由甲方負擔。但乙方應盡善良管理人之注意, 協助甲方處理。

第二十六條 (國內購物)

乙方不得於旅遊途中, 臨時安排甲方購物行程。但經甲方要求或同意者, 不在此限。所購物品有貨價與品質不相當或瑕疵者, 甲方得於受領所購物品後一個月內, 請求乙方協助其處理。

第二十七條 (誠信原則)

甲乙雙方應以誠信原則履行本契約。乙方依旅行業管理規則之規定,委託他旅行業代為招攬時, 不得以未直接收甲方繳納費用, 或以非直接招攬甲方參加本旅遊, 或以本契約實際上非由乙方參與簽訂為抗辯。

第二十八條 (其他協議事項)

甲乙雙方同意遵守下列各項:

一、甲方□同意　□不同意乙方將其姓名提供給其他同團旅客。

二、

三、

前項協議事項, 如有變更本契約其他條款之規定者, 除經交通部觀光局核准外, 其約定無效, 但有利於甲方者, 不在此限。

訂約人: (如未記載以交付定金日為簽約日期)

　　甲方:　住　址:

　　　　　身分證字號：

　　　　　電話或電傳：

　　乙方：（公司名稱）：

　　　　　註冊編號：

　　　　　負責人：

　　　　　住　址：

　　　　　電話或電傳：

　　簽約地點：（如未記載以甲方住所地為簽約地）

　　乙方委託之旅行業副署：（本契約如係綜合或甲種旅行業自行組團而與旅客簽約者，下列各項免填）

　　　　　公司名稱：

　　　　　註冊編號：

　　　　　負責人：

　　　　　住　址：

　　　　　電話或電傳：

　　　　　　　　　中華民國　　　年　　　月　　　日

國外旅遊契約書

一、應記載及不得記載事項

國外旅遊定型化契約應記載及不得記載事項　交通部觀光局民國八十八年五月十八日交路八十八㈠字第○四一六四號公告發布

壹、應記載事項：

㈠當事人之姓名、名稱、電話及居住所（營業所）

　　旅　客：

　　　　　姓　名：

　　　　　電　話：

　　　　　住居所：

　　旅行業：

　　　　　公司名稱：

　　　　　負責人姓名：

　　　　　電話：

　　　　　營業所：

㈡簽約地點及日期

　　簽約地點：

　　簽約日期：

　　如未記載簽約地點，則以消費者住所地為簽約地點；如未記載簽約日期，則以交付定金日為簽約日期。

㈢旅遊地區、城市或觀光點、行程、起程、回程終止之地點及日期

　　如未記載前項內容，則以刊登廣告、宣傳文件、行程表或說明會之說明等為準。

㈣行程中之交通、旅館、餐飲、遊覽及其所附隨之服務說明

　　如未記載前項內容，則以刊登廣告、宣傳文件、行程表或說明會之說明為準。

㈤旅遊之費用及其包含、不包含之項目

　　旅遊之全部費用：新臺幣　　　　元。

　　旅遊費用包含及不包含之項目如下：

　　1.包含項目：代辦證件之手續費或規費，交通運輸費、餐飲費、住宿費、遊覽費用、接送費、服務費、保險費。

2.不包含項目：旅客之個人費用、宜贈與導遊、司機、隨團服務人員之小費、個人另行投保之保險費、旅遊契約中明列為自費行程之費用、其他非旅遊契約所列行程之一切費用。

前項費用，當事人有特別約定者，從其約定。

㈥旅遊活動無法成行時，旅行業者之通知義務及賠償責任

因可歸責旅行業之事由，致旅遊活動無法成行者，旅行業於知悉無法成行時，應即通知旅客並說明其事由；怠於通知者，應賠償旅客依旅遊費用之全部計算之違約金；其已為通知者，則按通知到達旅客時，距出發日期時間之長短，依下列規定計算其應賠償旅客之違約金。

1.通知於出發日前第三十一日以前到達者，賠償旅遊費用百分之十。

2.通知於出發日前第二十一日至第三十日以內到達者，賠償旅遊費用百分之二十。

3.通知於出發日前第二日至第二十日以內到達者，賠償旅遊費用百分之三十。

4.通知於出發日前一日到達者，賠償旅遊費用百分之五十。

5.通知於出發當日以後到達者，賠償旅遊費用百分之一百。

因不可抗力或不可歸責於旅行業之事由，致旅遊活動無法成行者，旅行業於知悉旅遊活動無法成行時應即通知旅客並說明其事由；其怠於通知，致旅客受有損害者，應負賠償責任。

㈦集合及出發地

旅客應於民國　　年　　月　　日　　時　　分在　　　　準時集合出發，旅客未準時到約定地點集合致未能出發，亦未能中途加入旅遊者，視為旅客解除契約，旅行業得向旅客請求損害賠償。

㈧出發前旅客任意解除契約及其責任

旅客於旅遊活動開始前得繳交證照費用後解除契約，但應賠償旅行業之損失，其賠償標準如下：

1. 旅遊開始前第三十一日以前解除契約者，賠償旅遊費用百分之十。
2. 旅遊開始前第二十一日至第三十日以內解除契約者，賠償旅遊費用百分之二十。
3. 旅遊開始前第二日至第二十日期間內解除契約者，賠償旅遊費用百分之三十。
4. 旅遊開始前一日解除契約者，賠償旅遊費用百分之五十。
5. 旅客於旅遊開始日或開始後解除契約或未通知不參加者，賠償旅遊費用百分之一百。

前二項規定作為損害賠償計算基準之旅遊費用，應先扣除簽證費用後計算之。

(九)出發後無法完成旅遊契約所定旅遊行程之責任

旅行團出發後，因可歸責於旅行業之事由，致旅客因簽證、機票或其他問題無法完成其中之部分旅遊者，旅行業應以自己之費用安排旅客至次一旅遊地，與其他團員會合；無法完成旅遊之情形，對全部團員均屬存在時，並應依相當之條件安排其他旅遊活動代之；如無次一旅遊地時，應安排旅客返國。

前項情形旅行業未安排代替旅遊時，旅行業應退還旅客未旅遊地部分之費用，並賠償同額之違約金。

因可歸責於旅行業之事由，致旅客遭當地政府逮捕、羈押或留置時，旅行業應賠償旅客以每日新臺幣二萬元整計算之違約金，並應負責迅速接洽營救事宜，將旅客安排返國，其所需一切費用，由旅行業負擔。

(十)領隊

　　旅行業應指派領有領隊執業證之領隊。

　　旅客因旅行業違反前項規定，致遭受損害者，得請求旅行業賠償。

　　領隊應帶領旅客出國旅遊，並為旅客辦理出入國境手續、交通、食宿、遊覽及其他完成旅遊所需之往返全程隨團服務。

(土)證照之保管及返還

　　旅行業代理旅客辦理出國簽證或旅遊手續時，應妥慎保管旅客之各項證照，及申請該證照而持有旅客之印章、身分證等，旅行業如有遺失或毀損者，應行補辦，其致旅客受損害者，並應賠償旅客之損失。

　　旅客於旅遊期間，應自行保管其自有旅遊證件，但基於辦理通關過境等手續之必要，或經旅行業同意者，得交由旅行業保管。

　　前項旅遊證件，旅行業及其受僱人應以善良管理人注意保管之，但旅客得隨時取回，旅行業及其受僱人不得拒絕。

(圭)旅行業務之轉讓

　　旅行業於出發前未經旅客書面同意，將本契約轉讓其他旅行業者，旅客得解除契約，其有損害者，並得請求賠償。

　　旅客於出發後始發覺或被告知本契約已轉讓其他旅行業，旅行業應賠償旅客全部團費百分之五之違約金，其受有損害者，並得請求賠償。

(盂)旅遊內容之變更

　　旅遊中因不可抗力或不可歸責於旅行業之事由，致無法依預定之旅程、交通、食宿或遊覽項目等履行時，為維護旅遊團體之安全及利益，旅行業得依實際需要，於徵得旅客過三分之二同意後，變更旅程、遊覽項目或更換食宿、旅程，如因此超過原定費用時，應由旅客負擔。但因變更致節省支出經費，應將節省部分退還旅客。

除前項情形外，旅行業不得以任何名義或理由變更旅遊內容，旅行業未依旅遊契約所定與等級辦理旅程、交通、食宿或遊覽項目等事宜時，旅客得請求旅行業賠償差額二倍之違約金。

(五)過失致旅客留滯國外

因可歸責於旅行業之事由，致旅客留滯國外時，旅客於留滯期間所支出之食宿或其他必要費用，應由旅行業全額負擔，旅行業並應儘速依預定旅程安排旅遊活動，或安排旅客返國，並賠償旅客依旅遊費用總額除以全部旅遊日數乘以留滯日數計算之違約金。

(六)惡意棄置或留滯旅客

旅行業於旅遊活動開始後，因故意或重大過失，將旅客棄置或留滯國外不顧時，應負擔旅客被棄置或留滯期間所支出與旅遊契約所訂同等級之食宿、返國交通費用或其他必要費用，並賠償旅客全部旅遊費用五倍之違約金。

(六)旅行業應依主管機關之規定為旅客辦理責任保險及履約保險，並應載明投保金額及責任金額，如未載明，則依主管機關之規定。

如未依前項規定投保者，於發生旅遊事故或不能履約之情形時，以主管機關規定最低投保金額計算其應理賠金額之三倍作為賠償金額。

(七)旅客於旅遊活動開始後，中途離隊退出旅遊活動時，不得要求旅行業退還旅遊費用。但旅行業因旅客退出旅遊活動後，應可節省或無需支出之費用，應退還旅客；旅行業並應為旅客安排脫隊後返回出發地之住宿及交通。

旅客於旅遊活動開始後，未能及時參加排定之旅遊項目或未能及時搭乘飛機、車、船等交通工具時，視為自願放棄其權利，不得向旅行業要求退費或任何補償。

第一項住宿、交通費用以及旅行業為旅客安排之費用，由旅客負擔。

(六)當事人簽訂之旅遊契約條款如較本應記載事項規定標準而對消費者更為有利者，從其約定。

貳、不得記載事項：

(一)旅遊之行程、服務、住宿、交通、價格、餐飲等內容不得記載「僅供參考」或「以外國旅遊業提供者為準」或使用其他不確定用語之文字。

(二)旅行業對旅客所負義務排除原刊登之廣告內容。

(三)排除旅客之任意解約、終止權利及逾越主管機關規定或核備旅客之最高賠償標準。

(四)當事人一方得為片面變更之約定。

(五)旅行業除收取約定之旅遊費用外，以其他方式變相或額外加價。

(六)除契約另有約定或經旅客同意外，旅行業臨時安排購物行程。

(七)旅行業委由旅客代為攜帶物品返國之約定。

(八)免除或減輕旅行業管理規則及旅遊契約所載應履行之義務者。

(九)記載其他違反誠信原則、平等互惠原則等不利於旅客之約定。

(十)排除對旅行業履行輔助人所生責任之約定。

二、範　本

國外旅遊定型化契約書範本

公布文號：交通部觀光局八十九年五月四日觀業八十九字第〇九八〇一號函修正發布

國外旅遊定型化契約書範本（本契約審閱期間一日，　　年　　月日由甲方攜回審閱）

　　　　（旅客姓名）　　　　　　　　　　　（以下稱甲方）

立契約書人

　　　　（旅行社名稱）　　　　　　　　　（以下稱乙方）

甲乙雙方同意就本旅遊事項，依下列規定辦理：

第一條（國外旅遊之意義）

　　本契約所謂國外旅遊，係指到中華民國疆域以外其他國家或地區旅遊。

　　赴中國大陸旅行者，準用本旅遊契約之規定。

第二條（適用之範圍及順序）

　　甲乙雙方關於本旅遊之權利義務，依本契約條款之約定定之；本契約中未約定者，適用中華民國有關法令之規定。

　　附件、廣告亦為本契約之一部。

第三條（旅遊團名稱及預定旅遊地）

　　本旅遊團名稱為：

一、旅遊地區（國家、城市或觀光點）：

二、行程（起程回程之終止地點、日期、交通工具、住宿旅館、餐飲、
　　遊覽及其所附隨之服務說明）：

　　前項記載得以所刊登之廣告、宣傳文件、行程表或說明會之說明內容代之，視為本契約之一部分，如載明僅供參考或以外國旅遊業所提供之內容為準者，其記載無效。

第四條（集合及出發時地）

　　甲方應於民國　　年　　月　　日　　時　　分於　　　準時集合出發。甲方未準時到約定地點集合致未能出發，亦未能中途加入旅遊者，視為甲方解除契約，乙方得依第二十七條之規定，行使損害賠償請求權。

第五條（旅遊費用）

旅遊費用共計新臺幣　　　　元，　除經雙方同意並增訂其他協議事項於本契約第三十六條，乙方不得以任何名義要求增加旅遊費用。甲方應依下列約定繳付：

一、簽訂本契約時，甲方應繳付新臺幣　　　　元。

二、其餘款項於出發前三日或說明會時繳清。

第六條（怠於給付旅遊費用之效力）

甲方因可歸責於自己之事由，怠於給付旅遊費用者，乙方得逕行解除契約，並沒收其已繳之定金。如有其他損害，並得請求賠償。

第七條（旅客協力義務）

旅遊需甲方之行為始能完成，而甲方不為其行為者，乙方得定相當期限，催告甲方為之。甲方逾期不為其行為者，乙方得終止契約，並得請求賠償因契約終止而生之損害。

旅遊開始後，乙方依前項規定終止契約時，甲方得請求乙方墊付費用將其送回原出發地。於到達後，由甲方附加年利率　%利息償還乙方。

第八條（交通費之調高或調低）

旅遊契約訂立後，其所使用之交通工具之票價或運費較訂約前運送人公布之票價或運費調高或調低逾百分之十者，應由甲方補足或由乙方退還。

第九條（旅遊費用所涵蓋之項目）

甲方依第五條約定繳納之旅遊費用，除雙方另有約定以外，應包括下列項目：

一、代辦出國手續費：乙方代理甲方辦理出國所需之手續費及簽證費及其他規費。

二、交通運輸費：旅程所需各種交通運輸之費用。

三、餐飲費：旅程中所列應由乙方安排之餐飲費用。

四、住宿費：旅程中所列住宿及旅館之費用，如甲方需要單人房，經乙方同意安排者，甲方應補繳所需差額。

五、遊覽費用：旅程中所列之一切遊覽費用，包括遊覽交通費、導遊費、入場門票費。

六、接送費：旅遊期間機場、港口、車站等與旅館間之一切接送費用。

七、行李費：團體行李往返機場、港口、車站等與旅館間之一切接送費用及團體行李接送人員之小費，行李數量之重量依航空公司規定辦理。

八、稅捐：各地機場服務稅捐及團體餐宿稅捐。

九、服務費：領隊及其他乙方為甲方安排服務人員之報酬。

第十條（旅遊費用所未涵蓋項目）

第五條之旅遊費用，不包括下列項目：

一、非本旅遊契約所列行程之一切費用。

二、甲方個人費用：如行李超重費、飲料及酒類、洗衣、電話、電報、私人交通費、行程外陪同購物之報酬、自由活動費、個人傷病醫療費、宜自行給與提供個人服務者（如旅館客房服務人員）之小費或尋回遺失物費用及報酬。

三、未列入旅程之簽證、機票及其他有關費用。

四、宜給與導遊、司機、領隊之小費。

五、保險費：甲方自行投保旅行平安保險之費用。

六、其他不屬於第九條所列之開支。

前項第二款、第四款宜給與之小費，乙方應於出發前，說明各觀光地區小費收取狀況及約略金額。

第十一條（強制投保保險）

乙方應依主管機關之規定辦理責任保險及履約保險。

乙方如未依前項規定投保者，於發生旅遊意外事故或不能履約之情形時，乙方應以主管機關規定最低投保金額計算其應理賠金額之三倍賠償甲方。

第十二條（組團旅遊最低人數）

本旅遊團須有　　　人以上簽約參加始組成。如未達前定人數，乙方應於預定出發之七日前通知甲方解除契約，怠於通知致甲方受損害者，乙方應賠償甲方損害。

乙方依前項規定解除契約後，得依下列方式之一，返還或移作依第二款成立之新旅遊契約之旅遊費用。

一、退還甲方已交付之全部費用，但乙方已代繳之簽證或其他規費得予扣除。

二、徵得甲方同意，訂定另一旅遊契約，將依第一項解除契約應返還甲方之全部費用，移作該另訂之旅遊契約之費用全部或一部。

第十三條（代辦簽證、洽購機票）

如確定所組團體能成行，乙方即應負責為甲方申辦護照及依旅程所需之簽證，並代訂妥機位及旅館。乙方應於預定出發七日前，或於舉行出國說明會時，將甲方之護照、簽證、機票、機位、旅館及其他必要事項向甲方報告，並以書面行程表確認之。乙方怠於履行上述義務時，甲方得拒絕參加旅遊並解除契約，乙方即應退還甲方所繳之所有費用。

乙方應於預定出發日前，將本契約所列旅遊地之地區城市、國家或觀光點之風俗人情、地理位置或其他有關旅遊應注意事項儘量提供甲方旅遊參考。

第十四條（因旅行社過失無法成行）

因可歸責於乙方之事由，致甲方之旅遊活動無法成行時，乙方於知悉

旅遊活動無法成行者，應即通知甲方並說明其事由。怠於通知者，應賠償甲方依旅遊費用之全部計算之違約金；其已為通知者，則按通知到達甲方時，距出發日期時間之長短，依下列規定計算應賠償甲方之違約金。

一、通知於出發日前第三十一日以前到達者，賠償旅遊費用百分之十。

二、通知於出發日前第二十一日至第三十日以內到達者，賠償旅遊費用百分之二十。

三、通知於出發日前第二日至第二十日以內到達者，賠償旅遊費用百分之三十。

四、通知於出發日前一日到達者，賠償旅遊費用百分之五十。

五、通知於出發當日以後到達者，賠償旅遊費用百分之一百。

甲方如能證明其所受損害超過前項各款標準者，得就其實際損害請求賠償。

第十五條（非因旅行社之過失無法成行）

因不可抗力或不可歸責於乙方之事由，致旅遊團無法成行者，乙方於知悉旅遊活動無法成行時應即通知甲方並說明其事由； 其怠於通知甲方，致甲方受有損害時，應負賠償責任。

第十六條（因手續瑕疵無法完成旅遊）

旅行團出發後，因可歸責於乙方之事由，致甲方因簽證、機票或其他問題無法完成其中之部分旅遊者，乙方應以自己之費用安排甲方至次一旅遊地，與其他團員會合；無法完成旅遊之情形，對全部團員均屬存在時，並應依相當之條件安排其他旅遊活動代之；如無次一旅遊地時，應安排甲方返國。

前項情形乙方未安排代替旅遊時，乙方應退還甲方未旅遊地部分之

費用，並賠償同額之違約金。

因可歸責於乙方之事由，致甲方遭當地政府逮捕、羈押或留置時，乙方應賠償甲方以每日新臺幣二萬元整計算之違約金，並應負責迅速接洽營救事宜，將甲方安排返國，其所需一切費用，由乙方負擔。

第十七條（領隊）

乙方應指派領有領隊執業證之領隊。

甲方因乙方違反前項規定，而遭受損害者，得請求乙方賠償。

領隊應帶領甲方出國旅遊，並為甲方辦理出入國境手續、交通、食宿、遊覽及其他完成旅遊所需之往返全程隨團服務。

第十八條（證照之保管及退還）

乙方代理甲方辦理出國簽證或旅遊手續時，應妥慎保管甲方之各項證照，及申請該證照而持有甲方之印章、身分證等，乙方如有遺失或毀損者，應行補辦，其致甲方受損害者，並應賠償甲方之損失。

甲方於旅遊期間，應自行保管其自有之旅遊證件，但基於辦理通關過境等手續之必要，或經乙方同意者，得交由乙方保管。

前項旅遊證件，乙方及其受僱人應以善良管理人注意保管之，但甲方得隨時取回，乙方及其受僱人不得拒絕。

第十九條（旅客之變更）

甲方得於預定出發日　　日前，將其在本契約上之權利義務讓與第三人，但乙方有正當理由者，得予拒絕。

前項情形，所減少之費用，甲方不得向乙方請求返還，所增加之費用，應由承受本契約之第三人負擔，甲方並應於接到乙方通知後　　日內協同該第三人到乙方營業處所辦理契約承擔手續。承受本契約之第三人，與甲方雙方辦理承擔手續完畢起，承繼甲方基於本契約之一切權利義務。

第二十條（旅行社之變更）

　　乙方於出發前非經甲方書面同意，不得將本契約轉讓其他旅行業，否則甲方得解除契約，其受有損害者，並得請求賠償。

　　甲方於出發後始發覺或被告知本契約已轉讓其他旅行業，乙方應賠償甲方全部團費百分之五之違約金，其受有損害者，並得請求賠償。

第二十一條（國外旅行業責任歸屬）

　　乙方委託國外旅行業安排旅遊活動，因國外旅行業有違反本契約或其他不法情事，致甲方受損害時，乙方應與自己之違約或不法行為負同一責任。但由甲方自行指定或旅行地特殊情形而無法選擇受託者，不在此限。

第二十二條（賠償之代位）

　　乙方於賠償甲方所受損害後，甲方應將其對第三人之損害賠償請求權讓與乙方，並交付行使損害賠償請求權所需之相關文件及證據。

第二十三條（旅程內容之實現及例外）

　　旅程中之餐宿、交通、旅程、觀光點及遊覽項目等，應依本契約所訂等級與內容辦理，甲方不得要求變更，但乙方同意甲方之要求而變更者，不在此限，惟其所增加之費用應由甲方負擔。除非有本契約第二十八條或第三十一條之情事，乙方不得以任何名義或理由變更旅遊內容，乙方未依本契約所訂等級辦理餐宿、交通旅程或遊覽項目等事宜時，甲方得請求乙方賠償差額二倍之違約金。

第二十四條（因旅行社之過失致旅客留滯國外）

　　因可歸責於乙方之事由，致甲方留滯國外時，甲方於留滯期間所支出之食宿或其他必要費用，應由乙方全額負擔，乙方並應儘速依預定旅程安排旅遊活動或安排甲方返國，並賠償甲方依旅遊費用總額除以全部旅遊日數乘以滯留日數計算之違約金。

第二十五條（延誤行程之損害賠償）

因可歸責於乙方之事由，致延誤行程期間，甲方所支出之食宿或其他必要費用，應由乙方負擔。甲方並得請求依全部旅費除以全部旅遊日數乘以延誤行程日數計算之違約金。但延誤行程之總日數，以不超過全部旅遊日數為限，延誤行程時數在五小時以上未滿一日者，以一日計算。

第二十六條（惡意棄置旅客於國外）

乙方於旅遊活動開始後，因故意或重大過失，將甲方棄置或留滯國外不顧時，應負擔甲方於被棄置或留滯期間所支出與本旅遊契約所訂同等級之食宿、返國交通費用或其他必要費用，並賠償甲方全部旅遊費用之五倍違約金。

第二十七條（出發前旅客任意解除契約）

甲方於旅遊活動開始前得通知乙方解除本契約，但應繳交證照費用，並依下列標準賠償乙方：

一、通知於旅遊活動開始前第三十一日以前到達者，賠償旅遊費用百分之十。

二、通知於旅遊活動開始前第二十一日至第三十日以內到達者，賠償旅遊費用百分之二十。

三、通知於旅遊活動開始前第二日至第二十日以內到達者，賠償旅遊費用百分之三十。

四、通知於旅遊活動開始前一日到達者，賠償旅遊費用百分之五十。

五、通知於旅遊活動開始日或開始後到達或未通知不參加者，賠償旅遊費用百分之一百。

前項規定作為損害賠償計算基準之旅遊費用，應先扣除簽證費後計算之。

乙方如能證明其所受損害超過第一項之標準者，得就其實際損害請求賠償。

第二十八條（出發前有法定原因解除契約）

因不可抗力或不可歸責於雙方當事人之事由，致本契約之全部或一部無法履行時，得解除契約之全部或一部，不負損害賠償責任。乙方應將已代繳之規費或履行本契約已支付之全部必要費用扣除後之餘款退還甲方。但雙方於知悉旅遊活動無法成行時應即通知他方並說明事由；其怠於通知致使他方受有損害時，應負賠償責任。

為維護本契約旅遊團體之安全與利益，乙方依前項為解除契約之一部後，應為有利於旅遊團體之必要措置（但甲方不得同意者，得拒絕之），如因此支出必要費用，應由甲方負擔。

第二十九條（出發後旅客任意終止契約）

甲方於旅遊活動開始後中途離隊退出旅遊活動時，不得要求乙方退還旅遊費用。但乙方因甲方退出旅遊活動後，應可節省或無需支付之費用，應退還甲方。

甲方於旅遊活動開始後，未能及時參加排定之旅遊項目或未能及時搭乘飛機、車、船等交通工具時，視為自願放棄其權利，不得向乙方要求退費或任何補償。

第三十條（終止契約後之回程安排）

甲方於旅遊活動開始後，中途離隊退出旅遊活動，或怠於配合乙方完成旅遊所需之行為而終止契約者，甲方得請求乙方墊付費用將其送回原出發地。於到達後，立即附加年利率 ％利息償還乙方。

乙方因前項事由所受之損害，得向甲方請求賠償。

第三十一條（旅遊途中行程、食宿、遊覽項目之變更）

旅遊途中因不可抗力或不可歸責於乙方之事由，致無法依預定之旅

程、食宿或遊覽項目等履行時，為維護本契約旅遊團體之安全及利益，乙方得變更旅程、遊覽項目或更換食宿、旅程，如因此超過原定費用時，不得向甲方收取。但因變更致節省支出經費，應將節省部分退還甲方。

甲方不同意前項變更旅程時得終止本契約，並請求乙方墊付費用將其送回原出發地。於到達後，立即附加年利率　％利息償還乙方。

第三十二條（國外購物）

為顧及旅客之購物方便，乙方如安排甲方購買禮品時，應於本契約第三條所列行程中預先載明，所購物品有貨價與品質不相當或瑕疵時，甲方得於受領所購物品後一個月內請求乙方協助處理。乙方不得以任何理由或名義要求甲方代為攜帶物品返國。

第三十三條（責任歸屬及協辦）

旅遊期間，因不可歸責於乙方之事由，致甲方搭乘飛機、輪船、火車、捷運、纜車等大眾運輸工具所受損害者，應由各該提供服務之業者直接對甲方負責。但乙方應盡善良管理人之注意，協助甲方處理。

第三十四條（協助處理義務）

甲方在旅遊中發生身體或財產上之事故時，乙方應為必要之協助及處理。

前項之事故，係因非可歸責於乙方之事由所致者，其所生之費用，由甲方負擔。但乙方應盡善良管理人之注意，協助甲方處理。

第三十五條（誠信原則）

甲乙雙方應以誠信原則履行本契約。乙方依旅行業管理規則之規定，委託他旅行業代為招攬時，不得以未直接收甲方繳納費用，或以非直接招攬甲方參加本旅遊，或以本契約實際上非由乙方參與簽訂為抗辯。

第三十六條（其他協議事項）

甲乙雙方同意遵守下列各項:

一、甲方□同意　□不同意乙方將其姓名提供給其他同團旅客。

二、

三、

前項協議事項,如有變更本契約其他條款之規定,除經交通部觀光局核准,其約定無效,但有利於甲方者,不在此限。

訂約人:(如未記載以交付定金日為簽約日期)

　　　　甲方:　住　址:

　　　　　　　身分證字號:

　　　　　　　電話或電傳:

　　　　乙方:　(公司名稱):

　　　　　　　註冊編號:

　　　　　　　負責人:

　　　　　　　住　址:

　　　　　　　電話或電傳:

簽約地點:

(如未記載以甲方住所地為簽約地點)

乙方委託之旅行業副署:(本契約如係綜合或甲種旅行業自行組團而與旅客簽約者,下列各項免填)

　　　　　　　公司名稱:

　　　　　　　註冊編號:

　　　　　　　負責人:

　　　　　　　住　址:

　　　　　　　電話或電傳:

　　　　　　　　　　中華民國　　年　　月　　日

第貳章

旅行業

第一節　旅行業之種類

　　吳銘世:「聽說澎湖有些旅行社,只是專門代售國內各航空公司之機票,實際上並沒有為旅客安排旅程,這是屬於那一種旅行社?」

　　林美珍:「旅行業區分為綜合旅行業、甲種旅行業及乙種旅行業三種:

一、綜合旅行業

　　綜合旅行業經營下列業務:

㈠接受委託代售國內外海、陸、空運輸事業之客票或代旅客購買國內外客票、託運行李。

㈡接受旅客委託代辦出、入國境及簽證手續。

㈢接待國內外觀光旅客並安排旅遊、食宿及導遊。

㈣以包辦旅遊方式,自行組團,安排旅客國內外觀光旅遊、食宿及提供有關服務。

㈤委託甲種旅行業代為招攬前款業務。

㈥委託乙種旅行業代為招攬第四款國內團體旅遊業務。

㈦代理外國旅行業辦理聯絡、推廣、報價等業務。

㈧其他經中央主管機關核定與國內外旅遊有關之事項。

二、甲種旅行業

　　甲種旅行業經營下列業務:

㈠接受委託代售國內外海、陸、空運輸事業之客票或代旅客購買國內外客票、託運行李。

㈡接受旅客委託代辦出、入國境及簽證手續。

㈢接待國內外觀光旅客並安排旅遊、食宿及導遊。

㈣自行組團安排旅客出國觀光旅遊、食宿及提供有關服務。

㈤代理綜合旅行業招攬前項第五款之業務。

㈥其他經中央主管機關核定與國內外旅遊有關之事項。

三、乙種旅行業

乙種旅行業經營下列業務:

㈠接受委託代售國內海、陸、空運輸事業之客票或代旅客購買國內客票、託運行李。

㈡接待本國觀光旅客國內旅遊、食宿及提供有關服務。

㈢代理綜合旅行業招攬第二項第六款國內團體旅遊業務。

㈣其他經中央主管機關核定與國內旅遊有關之事項。

前三項業務,非經依法領取旅行業執照者,不得經營。但代售日常生活所需陸上運輸事業之客票,不在此限。

依上述說明,只是專門代售國內各航空公司機票之旅行社,應屬於乙種旅行業。」

第二節　旅行業之設立

吳銘世:「每種旅行業經營之業務似乎不盡相同,那麼它們設立之要件是否也不一樣?」

林美珍:「不管是那一種旅行業,其設立時所需繳交之證件及程序都是一樣的,只是其資本總額、註冊費及保證金額依其種類而異。

一、必須以公司型態經營

　　旅行業應專業經營，以公司組織為限；並應於公司名稱上標明旅行社字樣。

二、設立公司所需證件

　　經營旅行業，應備具下列文件，申請交通部觀光局核准籌設：
㈠籌設申請書。
㈡全體籌設人名冊。
㈢經理人名冊及學經歷證件或經理人結業證書原件或影本。
㈣經營計畫書。
㈤營業處所之所有權狀影本。

三、設立分公司所需證件

　　旅行業設立分公司，應備具下列文件向交通部觀光局申請：
㈠分公司設立申請書。
㈡董事會議事錄或股東同意書。
㈢公司章程。
㈣分公司營業計畫書。
㈤分公司經理人名冊及學經歷證件或經理人結業證書原件或影本。
㈥營業處所之所有權狀影本。

四、設立期限

　　旅行業經核准籌設後，應於二個月內依法辦妥公司設立登記，備具下列文件，並繳納旅行業保證金、註冊費向交通部觀光局申請註冊，逾

期即撤銷籌設之許可。但有正當理由者，得申請延長二個月，並以一次為限。

㈠註冊申請書。

㈡公司執照影本。

㈢公司章程。

㈣旅行業設立登記事項卡。

　　前項申請，經核准並發給旅行業執照賦予註冊編號後，始得營業。

　　旅行業申請設立分公司經許可後，應於二個月內依法辦妥分公司設立登記，並備具下列文件及繳納旅行業保證金、註冊費，向交通部觀光局申請旅行業分公司註冊，逾期即撤銷設立之許可。 但有正當理由者，得申請延長二個月，並以一次為限。

㈠分公司註冊申請書。

㈡分公司執照影本。

　　前項申請，經核准並發給旅行業執照賦予註冊編號後，始得營業。

五、外國分公司之報備

　　綜合、甲種旅行業在國外設立分支機構或與國外旅行業合作於國外經營旅行業務時，除依有關法令規定外，應報請交通部觀光局備查。

六、旅行業之資本總額

　　旅行業實收之資本總額，規定如下：

㈠綜合旅行業不得少於新臺幣二千五百萬元。

㈡甲種旅行業不得少於新臺幣六百萬元。

㈢乙種旅行業不得少於新臺幣三百萬元。

　　分公司實收之資本總額，規定如下。但其原資本總額已達增設分公

司所需資本總額者，不在此限。

㈠綜合旅行業在國內每增設分公司一家，須增資新臺幣一百五十萬元。

㈡甲種旅行業在國內每增設分公司一家，須增資新臺幣一百萬元。

㈢乙種旅行業在國內每增設分公司一家，須增資新臺幣七十五萬元。

七、註冊費

旅行業應依照下列規定，繳納註冊費：

㈠按資本總額千分之一繳納。

㈡分公司按增資額千分之一繳納。

八、保證金

旅行業應依照下列規定，繳納保證金：

㈠綜合旅行業新臺幣一千萬元。

㈡甲種旅行業新臺幣一百五十萬元。

㈢乙種旅行業新臺幣六十萬元。

㈣綜合、甲種旅行業每一分公司新臺幣三十萬元。

㈤乙種旅行業每一分公司新臺幣十五萬元。

㈥經營同種類旅行業，最近二年未受停業處分，且保證金未被強制執行，並取得經中央觀光主管機關認可足以保障旅客權益之觀光公益法人會員資格者，得按㈠至㈤目金額十分之一繳納。

旅行業繳納之保證金為法院強制執行後，應於接獲交通部觀光局通知之日起十五日內依上述規定之金額繳足保證金，並改善業務。

九、外國旅行業之設立

㈠外國旅行業在中華民國設立分公司時，應先向交通部觀光局申請核准，並依法辦理認許及分公司登記，領取旅行業執照後始得營業。其業務範圍、實收資本額、保證金、註冊費、換照費等，準用中華民國旅行業本公司之規定。

前項申請，交通部觀光局得視實際需要核定之。

㈡外國旅行業未在中華民國設立分公司，符合下列規定者，得設置代表人或委託國內綜合旅行業辦理連絡、推廣、報價等事務，但不得對外營業或從事其他業務。

　　1.為依其本國法律成立之經營國際旅遊業務之公司。

　　2.未經有關機關禁止業務往來。

　　3.無違反交易誠信原則紀錄。

㈢外國旅行業代表人須經常留駐中華民國者，應設置代表人辦事處，並備具下列文件申請交通部觀光局核准後，於二個月內依公司法規定申請中央主管機關備案。

　　1.申請書。

　　2.本公司發給代表人之授權書。

　　3.代表人身分證明文件。

　　4.經中華民國駐外單位認證之旅行業執照影本及開業證明。

辦事處標示公司名稱者，應加註代表人辦事處字樣。

㈣外國旅行業委託國內綜合旅行業辦理連絡、推廣、報價等事務，應備具下列文件申請交通部觀光局核准。

　　1.申請書。

　　2.同意代理第一項業務之綜合旅行業同意書。

3.經中華民國駐外單位認證之旅行業執照影本及開業證明。

㈤外國旅行業之代表人不得同時受僱於國內旅行業。」

第三節　旅行業之權利

一、請求旅客協力

‧案例二：吳銘世的同學曾振枇想於民國八十九年十二月三十日到金門旅遊，順便送走二十世紀末之落日及迎接二十一世紀的第一道曙光，於八十九年十一月一日委託林美珍的旅行社代辦一切旅遊事項，繳交定金新臺幣二千元後，又找到另一家旅行社團費較便宜，因而不交付證照給林美珍的旅行社，使得林美珍無法提供旅遊服務，林美珍因而通知曾振枇於八十九年十二月二十日以前將證照交齊，否則沒收曾振枇所繳之定金新臺幣二千元。曾振枇收到通知後，不但不繳交證照，反而要求林美珍退還所收之定金，雙方無法達成協議，因而向住所地之調解委員會請求調解。

曾振枇：「旅遊還沒有開始，他們還沒有提供旅遊之服務，應該將定金退還給我，我已經找另一家旅行社代辦。」

林美珍：「曾先生不提供證照給我們，我們實在無從代辦旅遊手續，不是我們不提供旅遊服務。」

調解委員：「依民法第二百四十八條規定，訂約當事人之一方，由他方受有定金時，推定其契約成立。曾先生既然已經交付定金給林小姐之旅行社，雙方間之旅遊契約即已成立。又依民法第五百十四條之三規定，旅遊需旅客之行為始能完成，而旅客不為其行為者，旅遊營業人得定相當期限，催告旅客為之。旅客不於前項期限內為其行為者，旅遊營

業人得終止契約，並得請求賠償因契約終止而生之損害。本件林小姐既然已經定相當期限催告曾先生繳交證件，曾先生就應該按期限繳交證件，否則林小姐之旅行社當然可以解除契約，並沒收定金當作賠償，假如定金不足以賠償旅行社所受之全部損害，旅行社還可以另外再請求曾先生賠償。」

二、請求給付旅遊費用

・案例三：　吳銘世與某旅行社簽訂尼泊爾八日遊之國外旅遊契約，約定旅遊期間自民國九十年一月二十日起至同月二十七日止，旅遊費用新臺幣二萬八千元整，因為以信用卡刷卡繳費可免費多享旅遊保險之保障，吳銘世因而要求以VISA信用卡刷卡繳費，屆期吳銘世因有緊急要事需親自處理，無法如期參加旅遊，又不甘旅遊費用平白受損，遂通知信用卡發卡銀行拒付該筆費用，旅行社事後請款時被拒，通知吳銘世補繳旅遊費用，吳銘世以實際並未參加旅遊為由，對於旅行社之請求相應不理，旅行社只好向法院起訴請求吳銘世給付旅遊費用。

　　吳銘世：「法官，我實際上並沒有參加旅遊，既未搭乘飛機、住宿及用膳，也沒享受到任何權利，為何要我支付旅遊費用?」

　　旅行社：「法官，是他自己不按約定來旅遊，我們已經為他訂購機票、旅社、膳食、投保旅遊意外險、安排導遊及其他旅遊服務，這應該是他自己的過失，責任應該由他負擔，他應該全額支付旅遊費用。」

　　法官：「雖然沒有正當之理由，旅客於旅遊活動開始前仍得通知旅行社解除旅遊契約，但應繳交證照費用，並依下列標準賠償旅行社：

一、通知於旅遊活動開始前第三十一日以前到達者，賠償旅遊費用百分之十。

二、通知於旅遊活動開始前第二十一日至第三十日以內到達者，賠償

旅遊費用百分之二十。

三、通知於旅遊活動開始前第二日至第二十日以內到達者，賠償旅遊費用百分之三十。

四、通知於旅遊活動開始前一日到達者，賠償旅遊費用百分之五十。

五、通知於旅遊活動開始日或開始後到達或未通知不參加者，賠償旅遊費用百分之一百。

前項規定作為損害賠償計算基準之旅遊費用，應先扣除簽證費後計算之。

旅行社如能證明其所受損害超過第一項之標準者，得就其實際損害請求賠償。

因不可抗力或不可歸責於雙方當事人之事由，致旅遊契約之全部或一部無法履行時，得解除契約之全部或一部，不負損害賠償責任。旅行社應將已代繳之規費或履行旅遊契約已支付之全部必要費用扣除後之餘款退還旅客。但雙方於知悉旅遊活動無法成行時應即通知他方並說明事由；其怠於通知致使他方受有損害時，應負賠償責任。

為維護旅遊契約旅遊團體之安全與利益，旅行社依前項為解除契約之一部後，應為有利於旅遊團體之必要措置（但旅客不得同意者，得拒絕之），如因此支出必要費用，應由旅客負擔。

　　本件吳先生因為自己一方之事由無法參加旅遊，卻未通知旅行社解除契約，應該自己負擔全部之責任。亦即吳先生因為可歸責自己之事由，怠於給付旅遊費用，旅行社當然得逕行解除契約，並沒收其已繳之定金。如有其他損害，並得請求賠償。」

三、調高或調低交通費

・案例四：吳銘世的女友李小虹參加某旅行社所組團的新加坡粉領貴

族五日遊，　旅遊期間自民國八十九年十二月二十四日起至同月二十八日止，　簽約時約定搭乘新加坡航空公司之經濟艙來回機票，原票價新臺幣六千二百元，至八十九年十二月二十四日出發時，　旅行社突然要求李小虹補繳團費一千二百元，　理由是十二月二十四日至二十六日為聖誕節假期，新加坡於聖誕節前後屬於西洋人之熱門狂歡旅遊景點，航空公司將機票票價調漲新臺幣一千二百元，故團費亦隨之調漲。李小虹為順利成行，忍痛補繳該費用，回國後心有不甘，向行政院消費者保護委員會申訴。

李小虹：「當初約定時，已經確定是十二月二十四日起飛之班機，並非行程變更為十二月二十四日出發之班機，臨時才通知調漲費用實在不合理。」

旅行社：「調漲機票票價是航空公司之決定，並非本公司無理調漲。」

消費者保護官：「依雙方所簽訂國外旅遊契約書第八條之規定，旅遊契約訂立後，其所使用之交通工具之票價或運費較訂約前運送人公布之票價或運費調高或調低逾百分之十者，應由甲方（即旅客）補足或由乙方（即旅行社）退還。本件機票票價調漲既然已經超過原公布票價百分之十以上，應該由旅客補足。惟旅行社宜事先通知旅客，旅客假如不同意調漲機票之票價，自可解除該契約，改搭其他航空公司之班機，如此可避免旅客誤解旅行社趁機敲竹槓，旅遊糾紛也就不會發生。」

‧案例五：　某雇主家中僱請一名菲傭幫忙，照往例每年聖誕節前夕都會安排該菲傭回菲律賓休假，恰好看到報紙上某旅行社刊登「超低價國外機票大俗賣」，　隨即打電話向該旅行社洽購臺灣與馬尼拉之來回機票，　搭機時間在十二月份。旅行社接電話之王先生當時向該雇主報價為新臺幣四千元，該雇主當場允諾過二天到旅行社付款開票，並依約於

隔二天即九月十八日前往旅行社辦公室開票，王先生卻告知該雇主所購買的航空公司報價要調漲每張新臺幣八百元，所以票價是每張新臺幣四千八百元，該雇主心裡雖不高興，但也接受王先生之漲價，因此付款新臺幣四千八百元購得機票。不料約過了二十天，該雇主又接獲王先生通知，該菲傭於十二月二十日出發當天須在航空公司櫃檯補繳新臺幣一千三百元之價差，才可上飛機，因為航空公司報價又調漲了。該雇主氣急敗壞，認為旅行社是以低價誘騙旅客上門，再接二連三調漲機票之票價，顯然有欺騙之嫌，於是具函向中華民國旅行業品質保障協會申訴。經該協會居中協調結果，亦認為旅行社有權調漲機票之票價，最後雙方和解，該雇主同意避開旺季，讓菲傭延後出發。

四、委託他旅行社送件

‧案例六：吳銘世的朋友王華英想要自助旅行，委託某旅行社代辦俄羅斯之出入國手續，隔了十天，卻接到另一家旅行社寄來已辦妥之證照，王華英大惑不解，因而去請教旅行社之林美珍。

王華英：「明明我是委託某旅行社代辦手續，證照也是交給該旅行社，為何最後卻是另一家旅行社辦好後寄來給我？」

林美珍：「綜合、甲種旅行業為旅客代辦出入國手續，得委託他旅行業代為送件。前項委託送件，應先檢附委託契約書報請交通部觀光局核准後，始得辦理。送件簿及專任送件人員識別證，交通部觀光局得視需要委託旅行商業同業公會核發。

綜合、甲種旅行業本公司及分公司設於中央政府所在地以外者，得於中央政府所在地之綜合、甲種旅行業內設置送件人員辦公處所，並派駐專任送件人員負責送件。該專任送件人員，對外不得有營業行為。依前項規定辦理送件者，應先檢附中央政府所在地之綜合、甲種旅行業之

同意書，報請交通部觀光局核准。因此，綜合、甲種旅行業只要遵守上述規定，有權委託他旅行社送件。」

五、遭遇事變時之變更旅程權

・案例七： 蕭志英等人參加林美珍的旅行社所組團的印尼雅加達四日遊，於旅遊行程之第二日，適逢印尼發生排華大暴動，很多華人商家均遭暴民襲擊，生命及財產損失不計其數，林美珍為維護該旅遊團體之安全及利益，決定提前結束預定之其餘旅程，想盡辦法終於將所有團員安全護送回國。

蕭志英：「感謝林小姐費盡心思將我們安全送返國門，但我們其餘二日旅程因事故取消，並未住宿及用膳，是否應將費用返還一半給我們?」

林美珍：「旅遊途中因不可抗力或不可歸責於旅行社之事由，致無法依預定之旅程、食宿或遊覽項目等履行時，為維護本契約旅遊團體之安全及利益，旅行社得變更旅程、遊覽項目或更換食宿、旅程，如因此超過原定費用時，不得向旅客收取。但因變更致節省支出經費，應將節省部分退還旅客。旅客不同意前項變更旅程時得終止本契約，並請求旅行社墊付費用將其送回原出發地。於到達後，立即附加年利率5%利息償還旅行社。

本團團費原為每人新臺幣一萬二千元，前二日旅遊支出費用計每人新臺幣六千元，為了向航空公司調機票提前護送各位返國，多支出費用每人新臺幣八百元，扣除該筆費用後，本旅行社會將結餘之費用每人新臺幣五千二百元退還各位。對於本次因事變致變更旅程，造成各位驚惶與不便，本公司深感抱歉，雖然不是本公司應負之責任，但本公司董事長願意再加發每位旅客新臺幣六百元紅包壓驚，感謝各位旅客之諒

解，希望有機會能再為各位服務。」

六、賠償之代位請求權

・案例八：吳儀君參加林美珍的旅行社所舉辦之臺東綠島蘭嶼五日遊，於導遊帶領徒步參觀臺東市區之旅遊途中，突然遇到一群飆車族酒醉駕車疾駛而來，吳儀君因閃避不及而被撞傷右大腿，幸好傷勢並無大礙，經送往醫院掛診擦藥，勉強撐完整個旅程。回家休息後，決定向旅行社請求賠償。

林美珍：「旅行社於賠償旅客所受損害後，旅客應將其對第三人之損害賠償請求權讓與旅行社，並交付行使損害賠償請求權所需之相關文件及證據。因此，本公司賠償吳小姐後，請將您的診斷證明書及其他相關文件、證據交付本公司，並將損害賠償請求權讓與本公司。」

吳儀君：「照您這麼說，我就不能再向肇事之飆車族請求損害賠償囉？」

林美珍：「沒錯，因為法律之原則是『有損害始有賠償』，既然本公司已經賠償您的損害，您就已經沒有損害了，所以您的損害賠償請求權要讓與本公司來代位行使。」

吳儀君：「可是診斷證明書及其他證件都是我的名義，貴公司如何向飆車族求償？」

林美珍：「在訴訟上行使賠償之代位請求權，必須先請求加害人賠償被害人，再請求被害人將賠償交付代位權人，由代位權人來受領該賠償。」

第四節　旅行業之義務

林美珍因為業績扶搖直上，獲得總公司董事長之賞識，升任臺北分公司之經理，為澈底了解旅行業應遵守之法令事項，以免公司挨罰，因而決定去請教正在執業當律師的大哥林劭。

林美珍：「依照現行之法令，旅行業應遵守之義務到底有那些?」

林劭：「旅行業係以提供旅客旅遊服務為營業而收取旅遊費用之人，民法對於旅行業只有做原則性之規定，旅行業之應遵守之規範，大部分都規定於交通部觀光局所頒布之旅行業管理規則及旅遊契約書範本內，茲將其應遵守之義務歸納如下。」

一、提供具備通常之價值及約定品質之旅遊服務

民法第五百十四條之五規定：「旅遊營業人非有不得已之事由，不得變更旅遊內容。

旅遊營業人依前項規定變更旅遊內容時，其因此所減少之費用，應退還於旅客；所增加之費用，不得向旅客收取。

旅遊營業人依第一項規定變更旅程時，旅客不同意者，得終止契約。

旅客依前項規定終止契約時，得請求旅遊營業人墊付費用將其送回原出發地。於到達後，由旅客附加利息償還之。」

旅程中之餐宿、交通、旅程、觀光點及遊覽項目等，應依雙方所簽訂旅遊契約所訂等級與內容辦理，旅行業不得以任何名義或理由變更旅遊內容，否則即屬違約。

・**案例九：** 趙小姐帶著未滿十歲的兒女與其姐姐、母親共五人，一起

報名參加某旅行社所舉辦之馬新蘭卡威七日遊,第一天晚上抵達吉隆坡飯店時,男領隊手拿房間分配表,一一唱名分發房間鑰匙,眼看著別人高高興興的拿著房間鑰匙回房休息,卻獨缺趙小姐一人,趙小姐趨前查詢,當場驚訝得差點昏倒,整個人楞在那邊不知所措,因為趙小姐竟然與男領隊分配同房!趙小姐請領隊處理,領隊卻說「名單是公司打的,我也沒辦法」,堅持錯不在他,但也提不出解決方法。幾經協調,領隊仍然堅持房間有一半是他的,眼見夜幕深垂,加上旅途疲累,趙小姐一家與其姐、母五人只得共擠一間房間,領隊向趙小姐保證,以後幾天的住房問題一定會解決。

到了第二天晚上,趙小姐仍被分配與領隊同房,經趙小姐提出抗議,領隊才將房間讓給趙小姐,並和兩名男團員商量,共擠一房。如此持續了三個晚上,第五天抵新加坡,領隊在分配房間時說,他已經把房間讓給趙小姐好幾個晚上,害得他晚上睡不好,因此堅持不把房間讓與趙小姐。後來領隊向趙小姐提議,其一是趙小姐須賠償前三晚上領隊讓出房間之費用;其二是領隊在新加坡二個晚上另外再安排之房間費用由趙小姐分擔一半。趙小姐堅持回歸與女團員同一房間,領隊見趙小姐非常堅持,只好繼續讓出房間。趙小姐回國後仍憤恨不平,向法院起訴請求旅行社賠償。

法官:「本件房間分配錯誤之旅遊糾紛,純為旅行社OP作業人員之過失。依一般旅行團分配住宿房間之慣例,原則上是二人一室,夫妻或同性團員可安排同一房間,但如果將陌生的男女分配同房,則違背公序良俗,顯然違法。依交通部觀光局所頒布國外旅遊契約書第二十三條規定,因可歸責旅行社事由,未依約定等級、內容辦理住宿者,旅客得請求賠償差額二倍之違約金,故趙小姐得請求第一晚住宿費二倍之違約金。」最後旅行社退還趙小姐等五人全部小費新臺幣三千五百元及第一

晚之住宿費用新臺幣一千元，雙方達成和解。

二、旅遊開始前不得無故拒絕變更旅客

旅遊開始前，旅客得變更由第三人參加旅遊。旅遊營業人非有正當理由，不得拒絕。

第三人依前項規定為旅客時，如因而增加費用，旅遊營業人得請求其給付。如減少費用，旅客不得請求退還（民法第五百十四條之四）。

三、不得扣留旅客之證照

綜合、甲種旅行業代客辦理出入國或簽證手續，應妥慎保管其各項證照，並於辦完手續後即將證件交還旅客。

前項證照如有遺失，應於二十四小時內檢具報告書及其他相關文件向交通部觀光局報備。

・案例十：魏先生參加某旅行社於民國八十三年二月十一日出發之普吉五日遊，費用每人新臺幣（以下同）二萬三千元，於報名時交付旅行社定金五千元，旅行社僅開立定金收據乙紙給魏先生，雙方並未簽訂旅遊契約書。嗣後魏先生因家中突遭重大事故，未能如期成行，遂於八十三年一月底通知旅行社取消行程，並請旅行社返還護照等有關證件。旅行社以機票已開、所搭乘加班機之機票無法退費為由，要求魏先生加付五千元，否則拒絕返還有關證件。雙方數度協調不成，魏先生乃向中華民國旅行業品質保障協會申訴。

品保協會：「雙方就旅遊行程內容、出發時間，旅行團費等都已談妥，且旅客已給付旅行社定金五千元，依民法第二百四十八條規定：『訂約當事人之一方，由他方受有定金時，推定其契約成立。』故雙方雖未簽訂旅遊契約書，旅遊契約仍然已經成立。旅遊契約成立後，旅客於出

發前得解除契約，但應繳交證照費，並賠償旅行社損失。本案旅行社已經為旅客辦妥簽證，故旅客應繳交證照費。至於損害賠償部分，因旅行社無法提出受有損害之證明，基於『有損害始有賠償』之原則，旅行社既然無損害，自不得要求旅客賠償，應將證照返還給旅客。」

四、不得搭載其他旅客

旅行業經營旅客接待及導遊業務或舉辦團體旅行，應使用合法之營業用交通工具；其為包租者，並以搭載其團員之旅客為限，沿途不得搭載其他旅客。

五、將職員名冊報備

旅行業應於開業前將開業日期、全體職員名冊分別報請交通部觀光局及直轄市觀光主管機關備查，並以副本抄送所屬旅行商業同業公會。

前項職員名冊應與公司薪資發放名冊相符。其職員有異動時，應於十日內將異動表分別報請交通部觀光局及直轄市觀光主管機關備查，並以副本抄送所屬旅行商業同業公會。

六、不得擅自停業

旅行業暫停營業一個月以上者，應於停止營業之日起十五日內備具股東會議事錄或股東同意書，並詳述理由，報請交通部觀光局備查。

前項申請停業期間最長不得超過一年，停業期限屆滿後，應於十五日內，申報復業。旅行業無正當理由自行停業六個月以上者，交通部觀光局得依職權或據直轄市觀光主管機關報請或利害關係人之申請，撤銷其旅行業執照。

七、不得削價競爭

　　旅行業經營各項業務，應合理收費，不得以購物佣金或促銷行程以外之活動所得彌補團費，或以壟斷、惡性削價傾銷，或其他不正當方法為不公平競爭之行為。

　　旅行業為前項不公平競爭之行為，經其他旅行業檢附具體事證，申請各旅行業同業公會組成專案小組，認證其情節足以紊亂旅遊市場並轉報交通部觀光局查明屬實者，撤銷其旅行業執照。

　　各旅行業同業公會組成之專案小組拒絕為前項之認證或逾二個月未為認證者，申請人得敘明理由逕將該不公平競爭事證報請交通部觀光局查處。

　　旅遊市場之航空票價、食宿、交通費用，由中華民國旅行業品質保障協會按季發表，供消費者參考。

八、指派導遊接待國外觀光

　　綜合、甲種旅行業接待或引導國外、大陸地區觀光旅客旅遊，應指派或僱用領有導遊人員執業證之人員執行導遊業務。

　　旅行業辦理前項接待或引導國外觀光旅客旅遊，不得指派或僱用導遊人員管理規則第六條第二項規定接待大陸地區旅客之導遊人員執行導遊業務。

　　綜合、甲種旅行業對僱用之專任導遊應嚴加督導與管理，不得允許其為非旅行業執行導遊業務。其請領之導遊人員執業證應妥為保管，解僱時由旅行業繳回交通部觀光局。

　　旅行業辦理國內旅遊，應派遣專人隨團服務。

・案例十一：何先生與親朋好友同事共二十四人參加某旅行社主辦之

歐洲十三天之旅。旅行社行前與團員代表聯絡行程安排事宜時，約定由該旅行社某主管擔任領隊，但出發當天於機場集合時，卻改由招攬該團的潘先生擔任領隊，潘先生於國外常與團員發生言語衝突，沿途不時對團員大聲吆喝，常招致外國人士側目，破壞整團之旅遊氣氛，團員頗覺形象受損，回國後與旅行社協調未獲合理解決，乃向臺中市政府消費者服務中心申訴。

消費者保護官：「本件旅行社未派合格領隊隨團服務，違反旅行業管理規則第三十二條第一項及雙方所簽訂旅遊契約之規定，除應受主管機關之處罰外，還應賠償旅客之損害。」

經協調後，由旅行社賠償旅客每人新臺幣三千元。

‧案例十二：羅小姐等八人報名參加某旅行社之馬新蘭卡威七日遊，出發日期為民國八十二年七月四日，於吉隆坡參觀行程結束，擬前往蘭卡威旅遊時，領隊卻宣布本團分為二個行程，一部分前往蘭卡威，一部分前往刁曼島，領隊則隨其餘團員前往刁曼島，將羅小姐等八人安排前往蘭卡威，並由蘭卡威當地導遊接待。由於當地導遊服務態度惡劣，時常出言不遜，威脅恐嚇，使羅小姐等人心生恐懼，影響旅遊情緒，返國後乃向臺南市政府消費者服務中心申訴。

消費者保護官：「本件旅行社違反旅行業管理規則第三十二條：『綜合、甲種旅行業經營旅客出國觀光團體旅遊業務，於團體成行前，應舉辦說明會，向旅客作必要之狀況說明。成行時每團均應派遣領隊全程隨團服務。』之規定，應對旅客負損害賠償責任。」

經調處結果，由旅行社負責人出面向羅小姐等八人道歉，並退回領隊費用及賠償慰問金共新臺幣二萬元，雙方達成和解。

九、依規定簽訂旅遊契約書

　　旅行業辦理團體觀光旅客出國旅遊或國內旅遊，應與旅客簽訂書面之旅遊契約。其印製之招攬文件並應加註公司名稱及註冊編號。

　　旅遊文件之契約書應載明下列事項，並報請交通部觀光局核准後，始得實施。

㈠公司名稱、地址、負責人姓名、旅行業執照字號及註冊編號。

㈡簽約地點及日期。

㈢旅遊地區、行程、起程及回程終止之地點及日期。

㈣有關交通、旅館、膳食、遊覽及計畫行程中所附隨之其他服務詳細說明。

㈤組成旅遊團體最低限度之旅客人數。

㈥旅遊全程所需繳納之全部費用及付款條件。

㈦旅客得解除契約之事由及條件。

㈧發生旅行事故或旅行業因違約對旅客所生之損害賠償責任。

㈨責任保險及履約保險有關旅客之權益。

㈩其他協議條款。

　　旅遊文件之契約書範本內容，由交通部觀光局另定之。

　　旅行業依前項規定製作旅遊契約書者，視同已依上述規定報經交通部觀光局核准。旅行業辦理旅遊業務，應製作旅客交付文件與繳費收據，分由雙方收執，並連同與旅客簽訂之旅遊契約書，設置專櫃保管一年，備供查核。

十、擬定旅遊計畫

　　綜合旅行業，以包辦旅遊方式辦理國內外團體旅遊，應預先擬定計

畫，訂定旅行目的地、日程、旅客所能享用之運輸、住宿、服務之內容，以及旅客所應繳付之費用，並印製招攬文件，始得自行組團或依規定委託甲、乙種旅行業代理招攬業務。

綜合、甲種旅行業經營旅客出國觀光團體旅遊業務，於團體成行前，應舉辦說明會，向旅客作必要之狀況說明。成行時每團均應派遣領隊全程隨團服務。

十一、不得擅自併團

旅行業經營自行組團業務，非經旅客書面同意，不得將該旅行業務轉讓其他旅行業辦理。

旅行業受理前項旅行業務之轉讓時，應與旅客重新簽訂旅遊契約。甲、乙種旅行業經營自行組團業務，不得將其招攬文件置於其他旅行業，委託該其他旅行業代為銷售、招攬。

‧案例十三：宋小姐參加某旅行社主辦於民國八十一年十月十六日出發之普泰八天旅遊團，費用新臺幣一萬六千元。出發當天依約赴桃園中正機場集合，旅行社指派之送機人員已經為宋小姐辦妥出境手續，眼見飛機即將起飛，卻遲遲未見領隊蹤影，剛巧同班飛機中，有別團領隊帶領之旅遊團，行程與該旅行社旅程類似，該旅行社送機人員遂將有關資料交給該領隊委託其代為照料宋小姐之旅程，並告知其領隊將儘快搭乘下班飛機趕赴曼谷與宋小姐會合。但到整個行程結束，仍然未見領隊之蹤影，宋小姐返國後乃向交通部觀光局申訴。

交通部觀光局：「旅行社未指派合格領隊隨團服務，即違反旅行業管理規則第三十二條第一項之規定；其臨時將旅客併團交由他旅行社承辦，卻未經得旅客書面同意，又違反同規則第二十七條第一項之規定。」

　　本案經調處結果，由旅行社賠償宋小姐於滯留期間所支出之費用新臺幣七千二百九十元及精神上損害新臺幣五萬元，雙方達成和解。

十二、不得虛偽廣告

　　旅行業刊登於新聞紙、雜誌及其他大眾傳播工具之廣告，應載明公司名稱、種類及註冊編號。但綜合旅行業得以註冊之服務標章替代公司名稱。

　　前項廣告內容應與旅遊文件相符合，不得為虛偽之宣傳。

　　旅行業以服務標章招攬旅客，應依法申請服務標章註冊，報請交通部觀光局核備。但仍應以本公司名義簽訂旅遊契約。

　　前項服務標章以一個為限。

十三、不得包庇他人頂名經營

　　旅行業不得以分公司以外之名義設立分支機構，亦不得包庇他人頂名經營旅行業務或包庇非旅行業經營旅行業務。

・案例十四：位於臺北市長春路七八號三樓之五的○○旅行社，負責人游○河提供非法旅行業者朱○善靠行，由朱○善以「光之旅假期」名稱，在報紙刊登旅遊廣告，廣告中雖未提及該旅行社之名稱，卻刊登該旅行社之執照號碼及品保協會會員號碼，而且旅客所繳交之團費，部分以現金支付給朱○善，部分以信用卡刷卡或匯款方式繳入該旅行社之帳戶，再由該旅行社轉交朱○善，經交通部觀光局查證屬實，認定該旅行社包庇他人頂名經營旅遊業務，因而勒令停止其臺北總公司及臺中分公司招攬旅遊業務，直到問題解決為止。(2001.01.19　民生報戶外旅遊B7版)

十四、慎選履行輔助人

綜合、甲種旅行業經營國人出國觀光團體旅遊,應慎選國外當地政府登記合格之旅行業,並應取得其承諾書或保證文件,始可委託其接待或導遊。國外旅行業違約,致旅客權利受損者,應由國內招攬之旅行業負責。

·案例十五: 江小姐參加某旅行社所舉辦之歐洲九日遊,於回程當天上午在購物商圈購買二個名牌皮包,上車後順手擺放於車上,後來隨團下車參觀協和廣場,上車後竟發現東西被竊,其他團員放在車上之鑽戒、現金、金飾也不翼而飛,當時遊覽車門窗並沒有遭破壞,因為距離回程班機起飛時間剩下不到三個小時,領隊惟恐耽誤登機時間,並未當場馬上報案,待抵達機場欲向警方報案,警方卻以非竊案發生地拒絕受理報案,而飛機起飛在即,也不可能再回到案發地報案。江小姐返國後不甘受損,向法院起訴請求旅行社賠償損害。

法官:「依旅行業管理規則第三十六條規定,旅行業經營國人出國觀光團體旅遊,應慎選國外當地政府登記合格之旅行業,其所指派之領隊與國外之遊覽車司機及導遊等人,均係旅行社履行旅遊契約之代理人,如有過失,應連帶負損害賠償責任。本件遊覽車司機於旅客下車後,曾離開約五分鐘去喝杯咖啡,顯然未盡『善良管理人』之注意義務,因而致旅客遭竊受損,應負過失之損害賠償責任。至於旅客未注意隨身攜帶貴重行李,本身也有過失,應依雙方過失程度之比例來決定損害賠償之數額。」

經雙方協議結果,由旅行社賠償所有旅客共新臺幣四萬元,雙方達成和解。

十五、提出資料接受主管機關檢查

交通部觀光局及直轄市觀光主管機關為督導管理旅行業，得定期或不定期派員前往旅行業營業處所或其業務人員執行業務處所檢查業務。

旅行業或其執行業務人員於主管機關檢查前項業務時，應提出業務有關之報告及文件，並據實陳述辦理業務之情形，不得拒絕。

前項文件指旅客交付文件與繳費收據、旅遊契約書及觀光主管機關發給之各種簿冊、證件與其他相關文件。

旅行業依法設立之觀光公益法人，辦理會員旅遊品質保證業務，應受交通部觀光局監督（旅行業管理規則第六十三條）。

十六、據實填寫資料

旅行業經營旅行業務，應據實填寫各項文件，並作成完整紀錄。

綜合、甲種旅行業代客辦理出入國及簽證手續，應切實查核申請人之申請書件及照片，並據實填寫，其應由申請人親自簽名者，不得由他人代簽。

綜合、甲種旅行業及其僱用之人員代客辦理出入國及簽證手續，不得為申請人偽造、變造有關之文件。

十七、請領證照送件簿

綜合、甲種旅行業為旅客代辦出入國手續，應向交通部觀光局請領入出境及普通護照送件簿、專任送件人員識別證，並應指定專人負責送件，嚴加監督。綜合、甲種旅行業領用之送件簿及專任送件人員識別證，應妥慎保管。不得借供本公司以外之旅行業或非旅行業使用，如有毀

損、遺失應即報請交通部觀光局備查，並申請補發。

十八、提存法定盈餘公積

旅行業應依公司法之規定提存法定盈餘公積，綜合旅行業超過新臺幣一千萬元，甲種旅行業超過新臺幣一百五十萬元，乙種旅行業超過新臺幣六十萬元，經提出證明者，得申請發還保證金。

旅行業設有分公司者提存法定盈餘公積之金額，應按分公司繳納保證金金額比例提高之。

旅行業非經補繳相等金額之保證金，不得就前二項所定最低金額以下之法定盈餘公積予以撥用。

十九、無法組團之通知義務

旅行社如因未達約定人數致無法組團時，應於預定出發之七日前通知旅客解除契約，怠於通知致旅客受損害者，旅行社應賠償旅客損害。

二十、接受專業訓練

旅行業從業人員應接受交通部觀光局及直轄市觀光主管機關舉辦之專業訓練。並應遵守受訓人員應行遵守事項。

觀光主管機關辦理前項專業訓練，得收取報名費、學雜費及證書費。

上述專業訓練，觀光主管機關得委託有關機關、團體辦理之。

二十一、投保責任險及履約險

旅行業舉辦團體旅行業務，應投保責任保險及履約保險（旅行業管

理規則第五十三條）。責任保險之最低投保金額及範圍至少如下：

㈠每一旅客意外死亡新臺幣二百萬元。

㈡每一旅客因意外事故所致體傷之醫療費用新臺幣三萬元。

㈢旅客家屬前往處理善後所必須支出之費用新臺幣十萬元。

履約保險之投保範圍，為旅行業因財務問題，致其安排之旅遊活動一部或全部無法完成時，在保險金額範圍內，所應給付旅客之費用，其投保最低金額如下：

㈠綜合旅行業新臺幣四千萬元。

㈡甲種旅行業新臺幣一千萬元。

㈢乙種旅行業新臺幣四百萬元。

㈣綜合、甲種旅行業每增設分公司一家，應增加新臺幣二百萬元，乙種旅行業每增設分公司一家，應增加新臺幣一百萬元。

第一項履約保險，得經中央觀光主管機關核准，以同金額之銀行保證代之。

二十二、必要之協助及處理義務

旅客在旅遊中發生身體或財產上之事故時，旅遊營業人應為必要之協助及處理。

前項之事故，係因非可歸責於旅遊營業人之事由所致者，其所生之費用，由旅客負擔。

旅遊營業人安排旅客在特定場所購物，其所購物品有瑕疵者，旅客得於受領所購物品後一個月內，請求旅遊營業人協助其處理。

因可歸責於旅行社之事由，致旅客留滯國外時，旅客於留滯期間所支出之食宿或其他必要費用，應由旅行社全額負擔，旅行社並應儘速依預定旅程安排旅遊活動或安排旅客返國，並賠償旅客依旅遊費用總額

除以全部旅遊日數乘以滯留日數計算之違約金。

　　旅客於旅遊活動開始後,中途離隊退出旅遊活動,或怠於配合旅行社完成旅遊所需之行為而終止契約者,旅客得請求旅行社墊付費用將其送回原出發地。於到達後,立即附加年利率5%利息償還旅行社。

　　旅行社因前項事由所受之損害,得向旅客請求賠償。

二十三、發生緊急事故之報告義務

　　旅行業舉辦觀光團體旅遊業務,發生緊急事故時應依交通部觀光局頒訂之旅行業國內外觀光團體緊急事故處理作業要點規定處理,並於事故發生後二十四小時內向交通部觀光局報備。

二十四、不得非法經營旅遊業務

　　旅行業不得有下列行為(旅行業管理規則第四十九條):

㈠經營業務逾越核定範圍者。

㈡代客辦理出入國或簽證手續,明知旅客證件不實而仍代辦者。

㈢發覺僱用之導遊人員違反導遊人員管理規則第二十二條之規定而不為舉發者。

㈣與政府有關機關禁止業務往來之國外旅遊業營業者。

㈤未經報准,擅自允許國外旅行業代理附設於其公司內者。

㈥經定期停業處分,仍繼續營業者。

㈦未經核准為他旅行業送件或為非旅行業送件或領件者。

㈧利用業務套取外匯或私自兌換外幣者。

㈨委由旅客攜帶物品圖利者。

㈩安排之旅遊活動違反我國或旅遊當地法令者。

㈪安排未經旅客同意之旅遊節目者。

㈢安排旅客購買貨價與品質不相當之物品者。

㈣詐騙旅客或索取額外不當費用者。

㈤經營旅行業務不遵守中央觀光主管機關發布管理監督之命令者。

㈥違反交易誠信原則者。

㈦未經核准僱用外籍或僑居國外人士為職工者。

㈧非舉辦旅遊，而假藉其他名義向不特定人收取款項或資金。

　　旅行業僱用之人員不得有下列行為（旅行業管理規則第五十條）：

㈠未辦妥離職手續而任職於其他旅行業者。

㈡擅自將專任送件人員識別證借供他人使用。

㈢同時受僱於其他旅行業。

㈣掩護非合格領隊帶領觀光團體出國旅遊者。

㈤為前條第七款至第十三款之行為者。

　　旅行業對其僱用之人員執行業務範圍內所為之行為，視為該旅行業之行為（旅行業管理規則第五十一條）。

　　旅行業不得委請非旅行業從業人員執行旅行業務。非旅行業從業人員執行旅行業業務者，視同非法經營旅行業（旅行業管理規則第五十二條）。

二十五、停業之繳回證照

　　旅行業受停業處分者，應於停業始日繳回交通部觀光局發給之各項證照、送件簿；停業期限屆滿後，應於十五日內申報復業（旅行業管理規則第六十二條）。

二十六、其他

　　旅行業與旅客如就特定事項達成協議，例如素食之安排、單人住宿

單房、為殘障老弱之旅客準備輪椅、旅客延長停留之安排與簽證等等，應遵守該旅遊契約之約定，否則即為違約，應負損害賠償之責任。

・案例十六：郭先生參加某旅行社所承辦於民國八十一年十二月十九日出發之泰普八日遊，由普吉島往P.P.島旅遊途中，因所搭乘之快艇不幸沈船，同團團員均遭落海，歷經數十分鐘之海上漂浮，始為他船搭救保住生命，但郭先生隨身所攜帶之照相機及配件均沈落大海，財物損失約新臺幣二萬多元，回國後向旅行社請求賠償損害被拒，乃向法院起訴請求旅行社賠償損害。

　　法官：「旅遊契約係指旅行業者為旅客提供旅遊服務，而由旅客支付報酬之契約。旅行中食宿及交通之提供，若由旅行業者洽由他人提供者，除旅客已直接與該他人發生契約行為外，該他人即為旅行業者之履行輔助人，如有故意或過失不法侵害旅客之行為，旅行業者應負損害賠償責任。縱旅行業者印製之定型化旅遊契約中，附有旅行業者就其代理人或使用人之故意或過失不負責任之條款，因旅客就旅行中之食宿交通工具之種類、內容、場所、品質等項，並無選擇之權，故此項條款違反公共秩序，應為無效。亦即國外旅行社及其使用人（如快艇公司）均為國內旅行社之履行輔助人，對其故意或過失行為，國內旅行社應負連帶賠償責任（民法第二百二十四條），旅客得自由選擇向快艇公司求償，或向國內旅行社求償，或向國外旅行社、快艇公司、國內旅行社同時請求賠償，國內旅行社則不得請求旅客先向國外旅行社或快艇公司請求賠償。」

・案例十七：城先生為參加某旅行社所舉辦之新加坡四日遊，通知旅行社業務員前來拿證件準備辦理護照，業務員因業務繁忙無暇去拿，轉請快遞人員去向城先生收取證件，城先生將證件交給快遞人員後，約過了四、五天才將團費匯給旅行社。出發前一星期，城先生迄未收到旅

行社寄來證照及旅遊資料，因而打電話問業務員，業務員卻說沒收到城先生之證件，現護照趕辦來不及無法如期成行，需負擔解約費用。城先生覺得錯不在自己卻要負擔損失，心有不甘，乃向中華民國旅行業品質保障協會申訴。

　　品保協會：「快遞人員受旅行社委託辦事，係旅行社履行旅遊契約之輔助人，其將旅客證件遺失，應與旅行社負連帶賠償責任。旅客部分既然無過失，不需負擔任何費用。」

・案例十八：　杜小姐參加某旅行社主辦於民國八十一年三月二日出發之東澳九日遊，為順道探望其在澳洲居住之親戚，故要求旅行社業務人員代為申請延留五十日之澳洲簽證，　雙方於行前說明會中也提及有關延留探親事宜。但杜小姐抵達澳洲後，才發覺其簽證僅能停留一個月，需於當地辦理延期居留手續，繳納澳幣一百元（約合新臺幣二千元）並提出保證金後，方得延留探親。杜小姐對旅行社之服務心有不滿，返國後向住所地之調解委員會申請調解。

　　調解委員：「雙方既然於行前特別約定旅客延留五十天以探親，旅行社並向旅客額外收取機票差額，則該特別約定亦為旅遊契約之一部分，旅行社應依約定履行，否則應負違約損害賠償之責任。旅行社與旅客之間除成立旅遊契約外，另成立了委任契約，依民法第五百四十四條規定：『受任人因處理委任事務有過失，或因逾越權限之行為所生之損害，對於委任人應負賠償之責。』旅行社明知旅客需延留五十天，卻未代旅客申請澳洲延留簽證，顯然有過失，應對旅客負損害賠償責任。」

・案例十九：　夏小姐參加某旅行社所舉辦的夏威夷假期逍遙八日自助遊，內容包含機票、酒店、半天市區觀光，費用新臺幣二萬八千元，出發當天到機場辦理手續時，機場人員告知夏小姐沒有辦理美國簽證，所以無法出境。夏小姐以電話質問旅行社，旅行社卻說：「妳參加的是自

由行，又不是旅行團，簽證本來就應該妳自己辦理呀！」夏小姐假期因而泡湯，乃向法院起訴請求旅行社賠償損害。

　　法官：「民法第五百三十五條規定：『受任人處理委任事務，應依委任人之指示，並與處理自己事務為同一之注意。其受有報酬者，應以善良管理人之注意為之。』消費者保護法第四條也規定：『企業經營者對於其提供之商品或服務，應重視消費者之健康與安全，並向消費者說明商品或服務之使用方法，維護交易之公平，提供消費者充分與正確之資訊，及實施其他必要之消費者保護措施。』旅行社既然向旅客收取費用，受其委任代為辦理夏威夷自助遊，雖然未言明需代辦美國之簽證，但出國旅遊當然需辦理簽證（免簽證者除外），亦即代辦出國手續當然包括代辦簽證在內，否則旅客光憑機票如何能出國？而旅遊業亦適用消費者保護法之相關規定，旅行社受任代辦夏威夷自助遊，應詢問旅客是否已辦妥美國簽證，如旅客尚未辦理，則旅行社應代為辦理，否則應負違約或過失侵權行為之損害賠償責任。」

・案例二十：鮑小姐參加某旅行社所舉辦之日本五日遊，出發日期為民國八十五年六月二十四日上午十時二十分，鮑小姐遲至六月十七日才將護照及定金送至旅行社，並繳交日本簽證費用新臺幣八百元，隔天旅行社通知鮑小姐請其自行辦理日本簽證，否則因日本交流協會申請案件過多，會來不及下件。鮑小姐於隔天（六月十九日）親赴日本交流協會辦理簽證，旅行社答應要替鮑小姐領件。六月二十二日（星期六）下午，旅行社以電話告知鮑小姐，因業務員疏忽未去領件，故要求鮑小姐於六月二十四日上午九時準時至日本交流協會拿取簽證，隨後將派專車緊急送其趕往桃園中正機場，鮑小姐因所剩時間非常急迫，無法趕到機場辦完出國之通關手續，遂向旅行社取消行程，請求退還其團費並賠償其時間之浪費、精神上之損失等，雙方數度協議未成，鮑小姐乃向

法院起訴請求旅行社賠償損害。

　　法官：「旅行社因業務員之過失，疏未依照旅遊契約之約定，代旅客領取出國所需之簽證，致旅客無法如期出國旅遊，應與旅行社負連帶之違約賠償責任。」

・案例二十一：石小姐是某航空公司貴賓聯誼會之會員，因該公司正舉辦累計哩程數之優惠活動，故參加某旅行社所舉辦搭乘該航空公司的大陸五日遊，報名時特別向旅行社承辦人表明是該航空公司之會員，並告知其會員卡號，請該承辦人於訂位時輸入其會員卡號，以便累計飛行哩程數，但出發後才知旅行社承辦人將石小姐搭乘之機票開為免費票(F.O.C.)，訂位時也未將其會員卡號告知航空公司訂位人員，以致無法累計哩程，造成其平白受損。石小姐回國後數次向旅行社反應，均未獲圓滿解決，遂向中華民國旅行業品質保障協會申訴。

　　品保協會：「雙方既然約定旅行社於訂位時請訂位人員輸入石小姐之會員卡號，以利累計哩程數，則此部分為旅遊契約之一部分，旅行社業務員疏未依約告知訂位人員，且航空公司之免費機票在搭乘或退票上有很多限制，例如免費機票不適用累計哩程數、無法退票等等，一般均開在領隊身上，旅行社如要將免費機票開在旅客身上，應事先徵得旅客同意，否則容易造成旅客哩程數無法累計之損害，故業務員顯然有過失，應與旅行社負違約之連帶賠償責任。」

・案例二十二：史小姐參加某旅行社於民國八十九年二月一日出發之美國十一日遊，二月十一日回程當天在機場辦理登機手續時，領隊告知其回程機位並未OK，其他團員先與領隊搭機回國，史小姐則透過親友向當地旅行社購買二月十三日某航空公司赴紐約轉搭其他航空公司之班機，於二月十五日凌晨才抵臺，造成其金錢、時間、精神和業務上的損失，向旅行社數度抗議均未獲妥適處理，遂向法院起訴請求旅行社賠

償其損害。

法官:「旅客回程機位未OK,旅行社應負給付不完全之損害賠償責任。且領隊未全程隨團服務,將旅客棄置於國外,違反旅行業管理規則及旅遊契約之規定,應與旅行社負連帶賠償責任。」

・案例二十三: 姜小姐參加某旅行社於民國八十四年八月九日出發之歐洲十二日遊,費用新臺幣六萬元,含國內桃園中正機場至高雄小港機場來回機票款,於行程結束返抵中正機場,欲搭乘復興航空公司班機返回高雄時,卻發覺該班機已經客滿,無法搭上原訂班機,只得自費由中正機場搭車至松山機場,再轉搭飛機回高雄。事後姜小姐向旅行社數度抗議,均被拒絕賠償,遂向中華民國旅行業品質保障協會申訴。

品保協會:「雙方既然約定團費含高雄小港至桃園中正機場來回機票款,旅行社有義務提供整體行程內容的服務,其未代旅客訂妥桃園中正機場至高雄小港機場之回程機票,已違反旅遊契約之約定,應負違約之損害賠償責任。」

・案例二十四: 戴先生持有某航空公司之日本免費員工眷屬機票,報名某旅行社所舉辦之日本旅遊團,旅行社承辦人員向戴先生保證出發當天班機確實還有很多空位,機位絕對沒問題,戴先生因而繳交「參團費用及日本簽證費」共新臺幣三萬六千三百元,並簽訂旅遊契約。出發當天, 原訂搭乘班機因天候因素遲延起飛,後來因為與下一班機起飛時間差不多,機位剛好足夠購票乘客搭乘,航空公司遂將二班班機合併成一班班機,戴先生因係持用免費員工眷屬機票,屬空位搭乘,不得預先訂位, 必須當天到機場等候有空位時才能劃位搭乘, 其旅遊因而泡湯,遂向法院起訴請求旅行社賠償損害。

法官:「旅行社既然保證戴先生所持免費員工眷屬機票絕對可以補上空位,則應依約定保證戴先生能劃位搭機,其違約造成戴先生無法成

行受有損害，應負損害賠償責任。」

‧案例二十五：文先生請某旅行社訂購臺北往返東京之日亞航機票乙
張，旅行社以新臺幣一萬二千元之價格賣「旅遊票」給文先生，文先生
於民國八十一年十一月二十六日出發，十一月二十八日欲由東京返回
臺北時，遭航空公司職員以旅遊票(Excursion Fare)停留未滿三天為由拒
絕登機，文先生只好以日幣五萬六千四百元另購一張東京往臺北之單
程機票，搭機返臺後向行政院消費者保護委員會申訴。

　　消費者保護官：「消費者保護法第四條規定：『企業經營者對於其提
供之商品或服務，應重視消費者之健康與安全，並向消費者說明商品或
服務之使用方法，維護交易之公平，提供消費者充分與正確之資訊，及
實施其他必要之消費者保護措施。』日本旅遊票之搭機限制很多，需在
日本至少停留滿三天以上且有效期間不得超過三十六天，而旅遊業應
適用消費者保護法之規定，故旅行社賣『旅遊票』給旅客，應事先將上
述使用限制規定告知旅客，如有違反，應負過失侵權行為之損害賠償責
任。」

‧案例二十六：蕭小姐帶兒子參加某旅行社於民國八十二年八月十七
日出發之琉球四日遊，出發當天上午六時十五分抵達桃園中正機場，準
備搭乘八時十分起飛之班機，領隊只發給蕭小弟一人之護照、機票、登
機證、機場稅等，眼看兒子已隨其他團員準備通關登機，卻獨缺蕭小姐
一人。直到飛機起飛前三十分鐘，旅行社送機人員才突然向蕭小姐說：
「妳的機票忘記帶來！」並安慰蕭小姐說：「十一時五十五分還有一班飛
機，可讓小孩先去，反正只差三個多小時，妳到琉球時，會有專人接妳
去與團體會合。」不料十一時五十五分那班飛機機位仍然客滿，兒子已
到了國外，媽媽卻還在stand by！蕭小姐心急如焚，遂向中華民國旅行
業品質保障協會申訴。

　品保協會:「旅行社未代旅客訂妥機位,卻向第一次出國之旅客騙稱『機票忘記帶』,並騙使旅客之兒子先行登機,造成母子分離,嚴重違反旅遊契約之規定,應負違約之損害賠償責任。」

‧案例二十七:許小姐想參加某旅行社所舉辦之「希臘、土耳其、埃及深度之旅十七天」,因團費每人九萬元超出自己之預算,乃與旅行社經理議價,雙方最後以每人新臺幣七萬七千元成交。許小姐於行前至旅行社參加說明會,旅行社卻發給「希臘、土耳其、埃及十七日知性之旅」行程表,與其想參加之「希臘、土耳其、埃及深度之旅十七天」行程不盡相同,因此拒絕參加。旅行社因已替許小姐辦理簽證、訂定旅館及機票等,遂要求許小姐給付「取消費」,雙方協議不成,旅行社乃向法院起訴請求許小姐支付辦理簽證及機票所支出之費用新臺幣三千元。

　法官:「許小姐想參加的是『希臘、土耳其、埃及深度之旅十七天』,而非『希臘、土耳其、埃及十七日知性之旅』,故雙方之意思表示並不一致,旅遊契約還沒成立,故許小姐可以拒絕參加。旅行社既然明知該公司所推出的二種旅遊產品, 有讓人產生錯誤混淆之虞,於旅客洽詢時,應特別將二種產品之行程、食宿及價格等向旅客說明清楚,以免旅客產生錯誤,故本件旅行社確有過失,其因此支出之費用,依法不得向無過失之旅客請求賠償。」

‧案例二十八:賀小姐參加某旅行社所承辦之「普吉五日遊」,約定團費每人新臺幣一萬六千八百元,民國八十六年八月十六日清晨六時於臺北松山機場集合,由臺北松山機場搭機至高雄小港機場,再包機飛往普吉。出發前一天晚上,溫妮颱風襲擊臺灣東北部,機場航站在晚上十時宣布隔天早上松山機場國內各航線班機停飛。但出發當天,旅行社因為高雄飛往普吉的包機沒受影響,仍正常起飛,因而由航空公司緊急派了一輛遊覽車在松山機場等候旅客,然後開車到高雄小港機場搭機,賀

小姐事前並沒接獲旅行社通知該項緊急措施,故沒到機場集合,直到早上九時才與旅行社聯絡上,旅行社機場人員告訴賀小姐可自行搭計程車趕到高雄,飛機等到中午十二時,當時戶外風雨交加,賀小姐根本叫不到計程車,而且二個多小時亦無法從臺北趕到高雄,因此拒絕旅行社人員的提議。事後旅行社只退還賀小姐新臺幣六千八百元,未退還全部團費,賀小姐因而向法院起訴請求旅行社賠償損害。

　　法官:「本案因颱風導致國內航線停飛,致旅客無法依約至臺北松山機場集合搭機,包機之航空公司雖然臨時採取緊急之措施,但並無事先通知旅客,故旅客並無過失。依雙方所簽訂旅遊契約第二十四條規定:『因不可抗力或不可歸責於當事人之事由,致本契約之全部或一部無法履行時,得解除契約之全部或一部,不負損害賠償責任。但旅行社已代繳之規費或為履行本契約已支付之全部必要費用,得以扣除餘款退還旅客。』及第二十五條規定:『因不可抗力或不可歸責於當事人之事由,致旅遊團無法成行者,旅行社應立即以適當方式告知旅客,其怠於告知旅客,致旅客受有損害時,應負賠償責任。』旅行社只得向旅客請求已代繳之規費或為履行本契約已支付之全部必要費用,扣除後之餘款應全數退還旅客。」經辯論終結後,旅行社被判定應退還賀小姐新臺幣一萬四千元。

・案例二十九:方小姐參加某旅行社所舉辦之紐澳十五日逍遙遊,旅途中某旅客時常言語挑釁,口出惡言,曾與另一位團員發生肢體衝突,影響全團旅遊心情,方小姐等人不堪其擾,一路上不斷要求領隊告知臺北公司採取緊急措施,或要求該旅客離開自行返臺,或安排其他團員結束行程返臺,但該旅客拒絕離團返臺,旅行社亦訂不到其他團員返臺之機票,為避免衝突再起,乃另派當地導遊陪同該旅客旅遊,並額外支付新臺幣六萬多元之費用安排該旅客住宿其他飯店。方小姐返國後,認

為該旅客騷擾導致其無法旅遊，遂向交通部觀光局投訴。

交通部觀光局：「旅行社招攬旅客時，無法深入了解旅客個人狀況，也無權強迫旅客離團，如發生旅客影響其他團員時，其他旅客應予以包容體諒，況旅行社已依實際情形採取必要措施，安排當地導遊帶領該旅客隨團旅遊，另雇雙層巴士讓該旅客坐上層，其他團員坐下層，且另安排旅社讓該團員住宿，故旅行社已盡其義務，不應再負損害賠償責任。」

・案例三十：彭小姐參加甲旅行社所舉辦之馬新七日旅，約定民國八十四年元月三十日出發，並繳付團費新臺幣一萬八千元，出發當天在機場苦候，卻不見旅行社之領隊，經電話查詢，才知甲旅行社將彭小姐併給乙旅行社承辦，甲旅行社因為積欠乙旅行社團費，故乙旅行社乃通知甲旅行社取消彭小姐之行程，彭小姐旅遊泡湯又求償無門，乃向臺南市政府消費者服務中心申訴。

消費者保護官：「旅行社收取旅客團費，未依旅遊契約提供旅遊服務，且其未經旅客同意擅自併團，應負違約之損害賠償責任。」

・案例三十一：游先生夫妻於新婚蜜月期間參加某旅行社所舉辦之紐西蘭八日遊，在完成婚禮之後，依旅行社通知的時間民國八十二年十二月十九日下午六時十分前往桃園中正機場集合，準備參加甜蜜浪漫的蜜月之旅，但抵達桃園中正機場集合地點時，領隊始終未出現，經向航空公司櫃檯查詢，才發覺飛機已於六時十分起飛，該團團員皆已登機離臺，因為旅行社通知之集合時間錯誤，致使游先生夫妻在中正機場度過終生難忘的蜜月之旅。游先生憤怒難忍，遂向中華民國旅行業品質保障協會申訴。

品保協會：「旅行社誤將班機起飛時間通知為集合時間，致使旅客甜蜜浪漫的『蜜月之旅』變成憤恨難忘的『送客之旅』，顯然有過失，應賠償旅客所生之損害。」

‧案例三十二：某公司員工二十三人參加某旅行社於民國八十二年七月十日出發之菲律賓、宿霧五日遊，費用每人新臺幣二萬元，雙方簽約保留百分之十尾款，俟團體回國後結清。該團體回國後，認為旅行社有下列違約情形：㈠機位安排坐在吸煙區；㈡餐食不佳；㈢忘憂島未參觀；㈣導遊服務態度不佳，強行帶領購物等，因而拒付尾款。旅行社數度與該公司協調未果，遂向法院起訴請求該公司給付尾款。

　　法官：「㈠雙方所簽訂之旅遊契約中，並無『不得乘坐吸煙區』之約定，且劃位係由航空公司負責，非旅行社所能掌控，故旅行社無需負賠償責任。㈡雙方既然約定提供一餐『海鮮大餐』，旅行社卻提供幾盤炸魚、炒花枝等普通海鮮菜色，已違反旅遊契約第十四條之規定，應賠償該部分差額二倍之違約金。㈢旅行社所提供之行程表中，確有參觀『忘憂島』之項目，且原契約中團費已包含赴忘憂島之船資，旅行社僅將旅客隨便送往某不知名之小島，而非旅客嚮往在菲律賓坦布里外海一群小島中，旅館設備較為完善純屬私人所有，曾為某化妝品廣告拍攝地點之『忘憂島』，違反旅行業管理規則第四十九條第十一款之規定，旅行社應負違約之責任。㈣導遊服務態度不佳，強行帶領購物部分，違反旅行業管理規則第四十九條第十二款之規定，應與領隊及旅行社負連帶損害賠償責任。㈤扣除旅行社應賠償部分，公司應將團費之尾款付清，否則亦應對旅行社負違約之損害賠償責任。」

‧案例三十三：高先生參加某旅行社於民國八十四年六月二十九日出發之美加東十二日遊，旅行社為了省錢，出發前未辦妥加拿大簽證，於團體到美國之時，才收取全團旅客之護照去辦理加拿大簽證。行程第三日上午九時抵達舊金山機場，欲搭機經Denfer轉Billings時，聯合航空公司以機場接獲恐嚇電話為由，要求所有旅客出示身分證明或護照，全團因護照已送往申請加拿大簽證，無法提出身分證明，遭航空公司拒絕登

機，在機場苦候六小時，以致行程中重要的一個景點——黃石公園因而泡湯，且大行李因時間緊迫來不及卸下，隨飛機載走，造成爾後諸多的不便。旅行社為因應此一突發狀況，只得將黃石公園二天行程，改為舊金山市區觀光，延長在奧蘭多的行程，並增加Disney World的行程替代之。高先生回國後向旅行社抗議，未獲妥適處理，因而向法院起訴請求旅行社賠償損害。

法官：「依雙方所簽訂旅遊契約第十一條規定，團體確定成行後，旅行社應為旅客辦妥護照、簽證，訂妥機位、旅館等。第二十條又規定，因旅行社之過失，未依約提供交通、食宿、遊覽項目者，應賠償該部分差額二倍之違約金。旅行社違約未為旅客辦妥簽證，致變更旅程，違反旅行業管理規則第四十九條第十一款之規定，除負違約之損害賠償責任外，還應受交通部觀光局依發展觀光條例處罰。」

第五節　旅行業之變更與合併

林美珍：「旅行業如碰到經濟不景氣、資金調度周轉不靈而營運困難時，可否變更或合併？其程序如何？」

林劭：「旅行業組織、名稱、種類、資本額、地址、負責人、董事、監察人、經理人變更或同業合併，應備具下列文件向交通部觀光局申請核准後，依公司法規定期限辦妥公司變更登記，並憑辦妥之有關文件於二個月內換領旅行業執照。

一、變更登記申請書。

二、其他相關文件。

前項規定，於旅行業分公司之地址、經理人變更者準用之。

旅行業股權或出資額轉讓，應依法辦妥過戶或變更登記後，報請交

通部觀光局備查。

　　旅行社於變更或合併前，如已向旅客收費訂定契約，則變更或合併後之旅行社應繼承該債務，亦即仍應為旅客提供旅遊服務，不得再重複向旅客收取費用，否則應負違約之損害賠償責任。」

第六節　旅行業之獎勵

　　林美珍：「旅行業或其從業人員如表現優良，政府是否有什麼獎勵?」

　　林劭：「旅行業或其從業人員有下列情事之一者，除予以獎勵或表揚外，並得協調有關機關獎勵之。

一、熱心參加國際觀光推廣活動或增進國際友誼有優異表現者。

二、維護國家榮譽或旅客安全有特殊表現者。

三、撰寫報告或提供資料有參採價值者。

四、經營國內外旅客旅遊、食宿及導遊業務，業績優越者。

五、其他特殊事蹟經主管機關認定應予獎勵者。

　　旅行業或其從業人員曾受前項獎勵或表揚者，於違反旅行業管理規則之規定時，得按其情節酌予抵銷或減輕處分(旅行業管理規則第五十四條)。

　　另外，交通部觀光局為保障旅遊消費者之權益，會定期或不定期檢查各旅行業，如發現異常狀況，除依法公告外，還會視情節禁止招攬團體旅遊、撤銷旅行業執照等等。還有所謂『中華民國旅遊產品金質旅遊獎』，是由中華民國旅行業品質保障協會、外國駐臺觀光代表聯誼會、中華觀光管理學會聯合主辦，歷年得獎名單可到網站查詢: http://www.travel.org.tw.」

第參章

領隊與導遊人員

第一節　領隊與導遊人員之種類

林美珍:「領隊與導遊人員之種類有那些?」

林劭:「領隊分為專任領隊及特約領隊, 導遊則有專任導遊、特約導遊與專業導遊之分。」

一、專任領隊

指經由任職之旅行業向交通部觀光局申領領隊執業證, 而執行領隊業務之旅行業職員。

二、特約領隊

指經由中華民國觀光領隊協會向交通部觀光局申領領隊執業證, 而臨時受僱於旅行業執行領隊業務之人員。

三、專任導遊

指長期受僱於旅行業執行導遊業務之人員。

四、特約導遊

指臨時受僱於旅行業或受政府機關、 團體為舉辦國際性活動而接待國際觀光旅客之臨時招請而執行導遊業務之人員。

五、專業導遊

指為保存、維護及解說國內特有自然生態及人文景觀資源, 由各目的事業主管機關在自然人文生態景觀區所設置之專業人員。

第二節　領隊與導遊人員之資格

林美珍：「領隊與導遊人員需要具備什麼資格，是否需要經過考選部考試錄取才能取得執照?」

林劭：「領隊與導遊人員關係旅遊品質之好壞，雖然不需經過考選部考試錄取，但其資格仍有下列嚴格之限制：

壹、旅行業領隊應經交通部觀光局甄審合格以及交通部觀光局或其委託之有關機關、團體施行講習結業發給結業證書，並經領取領隊執業證後始得充任。

前項甄選應由綜合、甲種旅行業推薦品德良好、身心健全、通曉外語，並有下列資格之一之現職人員參加：

一、擔任旅行業負責人六個月以上者。

二、大專以上學校觀光科系畢業者。

三、大專以上學校畢業或高等考試及格，服務旅行業擔任專任職員六個月以上者。

四、高級中等學校畢業或普通考試及格或二年制專科學校、三年制專科學校、大學肄業或五年制專科學校規定學分三分之二以上及格服務旅行業擔任專任職員一年以上者。

五、服務旅行業擔任專任職員三年以上者。

綜合、甲種旅行業為前項推薦時，應查核其照片與姓名是否相符。

導遊人員由中華民國觀光導遊協會或其任職之綜合、甲種旅行業推薦逕行參加講習者，得免予甄審。

貳、特約領隊以經前項推薦逕行參加講習結業，並領取結業證書及領
隊執業證之特約導遊為限。

參、導遊人員應經交通部觀光局或其委託之有關機關測驗及訓練合
格，取得結訓證書，並受旅行業僱用或受政府機關、團體為舉辦國
際性活動而接待國際觀光旅客之臨時招請，請領執業證書後，始得
執行導遊業務。

一、導遊人員應品德良好、身心健全，並具有下列資格：

 1.中華民國國民或華僑年滿二十歲，現在國內連續居住六個月
 以上，並設有戶籍者。

 2.經教育部認定之國內外大專以上學校畢業者，交通部觀光局
 得視觀光市場需求酌情放寬並報交通部核備。

具備前項等二款資格之外國僑民年滿二十歲，現在國內取得外僑
居留證，並已連續居住六個月以上，准其參加導遊人員測驗。

導遊人員測驗科目如下：

㈠筆試：

 a.憲法。

 b.本國歷史、地理。

 c.導遊常識。

 d.外國語文（接待大陸旅客之導遊人員免予測驗）。

㈡口試。

二、有左列情事之一者，不得為導遊人員：

 1.曾犯內亂、外患罪，經判決確定者。

 2.非旅行業或非導遊人員非法經營旅行業或導遊業務，經查獲
 處罰未逾三年者。

　　3.導遊人員有違導遊人員管理規則，經撤銷導遊人員執行證書
　　　未逾五年者。

三、參加導遊人員測驗合格者，應接受專業訓練，並依規定繳交訓
　　練費用。導遊人員訓練之課目，由交通部觀光局訂之。

四、導遊人員應參加交通部觀光局或其委託之機關團體舉辦之在
　　職訓練。

肆、專任導遊人員以受僱於一家旅行業為限。

伍、政府機關、團體為舉辦國際性活動而接待國際觀光旅客，臨時招請
　　導遊人員時，應函請交通部觀光局轉送中華民國觀光導遊協會推
　　介之。

陸、導遊人員應參加交通部觀光局或其委託之有關機關、團體舉辦之
　　接待大陸地區旅客職前訓練或導遊人員職前訓練結業，始可接待
　　大陸地區旅客。」

第三節　領隊與導遊人員之權利

　　林美珍：「領隊人員在外面帶團，並非在旅行社內上班，遇有突發
狀況時，沒有辦法及時請公司之負責人或其授權之人到場處理，這時應
該要怎麼辦？」

　　林劭：「旅行社每天有那麼多旅行團，負責人當然無法分身跟隨每
一個團，因此，為了處理每個旅遊團之旅遊事項及突發狀況，必須委任
領隊或導遊人員隨團處理各種旅遊事務。從旅遊債權債務之法律關係

來看，旅行社是履行『提供旅遊服務』之債務人，領隊或導遊人員就是旅行社為了履行『提供旅遊服務』債務之輔助人。領隊、導遊人員就是旅行社之代理人，旅行社就旅遊事項所得享有之所有權利，例如請求支付旅遊費用、催告旅客為必要之協力……等等，就是委由領隊、導遊人員代為行使，行使之效力係直接對本人（即旅行社）發生。領隊、導遊人員代理行使旅行社之各項權利時，必須以本人即旅行社之名義為之，而非以自己之名義為之。

除了可向其所服務之旅行社請求報酬外，領隊、導遊人員就其隨團所提供之旅遊服務，經旅客同意者，還可以向旅客請求支付小費。依照一般之旅遊行情，領隊、導遊人員之小費為每日新臺幣一百元，但如旅客不同意者，例如領隊、導遊人員之服務態度不佳，或旅客認為服務之品質只宜給每日五十元，則應由旅客依其意願酌給小費，不得強向旅客請求支付小費每日一百元。」

第四節　領隊與導遊人員之義務

林美珍：「領隊、導遊人員之權利既然與旅行社大致相同，則其應盡之義務是否亦與旅行社相同？」

林劭：「領隊、導遊人員除了應遵守旅行社應盡之義務外，還有下列事項：

一、領隊、導遊人員執業時，應接受僱用之旅行業或招請之機關、團體之指導與監督。

二、領隊、導遊人員應依僱用之旅行業或招請之機關、團體所安排之觀光旅遊行程執業，非因臨時特殊事故，不得擅自變更。

領隊應帶領旅客出國旅遊，並為旅客辦理出入國境手續、交通、食

宿、遊覽及其他完成旅遊所需之往返全程隨團服務。

三、領隊執行領隊業務時，應攜帶領隊執業證，特約領隊並應攜帶經中華民國觀光領隊協會認證之旅行業臨時僱用證明書，備供查核。導遊人員執業時，應佩帶執業證書，並攜帶旅行業發給之服務證，以備查驗。

四、領隊、導遊人員執業時，如發生特殊或意外事件，除應即時作妥當處置外，並應將經過情形儘速向交通部觀光局報備。

五、領隊人員每年應按期將領用之領隊執業證繳回綜合、甲種旅行業或中華民國觀光領隊協會轉繳交通部觀光局或其委託之有關團體辦理校正。

綜合、甲種旅行業應於專任領隊離職後十日內將專任領隊執業證繳回交通部觀光局或其委託之有關團體。特約領隊轉任專任領隊應先將特約領隊執業證繳回中華民國觀光領隊協會轉繳交通部觀光局或其委託之有關團體。

領隊、導遊取得結業證書或執業證後，連續三年未執行領隊業務者，應重行參加講習結業，領取或換取執業證後，始得執行領隊業務。

六、不得非法兼營旅遊業務

綜合、甲種旅行業之專任領隊或特約領隊，不得為非旅行業執業，或將領隊執業證借與他人使用。

專任領隊為他旅行業之團體執業者，應由組團出國之旅行業徵得其任職旅行業之同意。

七、領隊與導遊人員不得有下列行為：

 1. 未辦妥離職手續而任職於其他旅行業。

 2. 擅自將專任送件人員識別證、執業證或服務證借供他人使用。

3. 同時受僱於其他旅行業。

4. 掩護非合格領隊帶領觀光團體出國旅遊者。

5. 未經核准為他旅行業送件或為非旅行業送件或領件者。

6. 利用業務套取外匯或私自兌換外幣者。

7. 委由旅客攜帶物品圖利者。

8. 安排之旅遊活動違反我國或旅遊當地法令者。

9. 安排未經旅客同意之旅遊節目者。

10. 安排旅客購買貨價與品質不相當之物品者。

11. 詐騙旅客或索取額外不當費用者。

12. 執行導遊業務時，言行不當。

13. 遇有旅客患病，未予妥為照料。

14. 以不正當手段收取旅客財物。

15. 為旅客媒介色情或有妨害善良風俗之行為。

16. 玷辱國家榮譽、損害國家利益。

17. 不遵守專業訓練之規定。

18. 無正當理由延誤執業時間或擅自委託他人代為執業。

19. 拒絕主管機關或警察機關之檢查。

20. 停止執行導遊業務期間擅自執業。（旅行業管理規則第五十條、導遊人員管理規則第二十二條）」

第肆章

旅遊法律診所

第一節　常見違法案例

　　吳銘世：「上次舉辦澎湖畢業之旅時，被旅行社詐騙旅遊費用，到現在還有點怕怕，不知道旅行社常見之違法型態還有那些?」

　　林劭：「旅遊市場景氣低迷時，旅行社為了爭奪旅客，常常會不擇手段的低價促銷產品，最常見的手法就是利用廣告。有部分不肖的旅行社常在媒體上刊登『超低價』的旅遊廣告，先將旅客騙上門，再利用各種層層之剝皮伎倆從中賺取利潤。因此，當您在媒體上找尋旅遊廣告或是相關的報導時，應該以旅遊智商看穿旅行社之伎倆，才不會吃虧受騙。最常見的違法型態有:

一、廣告價只有一、兩個名額，當旅客看到超低價之旅遊廣告，要報名參加時已經額滿，因此必須依一般價格參加旅遊。

二、收了客戶的定金及證照，在出發前才通知要調漲費用（假藉航空公司或當地飯店的名義）。像這種受騙之旅客大多已經請假，萬事俱備，為了順利成行，只好忍痛任人宰割。

三、強迫Shopping或參加自費行程。由於所收團費遠低於旅遊行情價格，旅行社根本沒有利潤，甚至是虧本在經營，所以只好賣人頭『按人課稅』，將參加旅遊團的旅客賣給當地的操團業者，帶著全團的旅客去Shopping或參加自費行程等，從中抽取佣金以營利。

四、出國之後，才發現飯店等級下降（名義上是同等級）、三餐菜色偷工減料（盤數不變，但品質明顯變調）。

五、最惡劣的一種情況，則是旅遊出發當天才知道旅行社已經關門大吉，證件和團費都不知去向了。吳先生上次所遭遇到的，正是這種最慘烈的情況。」

除此之外，常見之具體違法案例如下：

一、收取旅費後倒閉逃逸

· 案例三十四：位於臺北市松山路一二三號二樓之〇〇旅行社為乙種旅行業，專門招攬國民旅遊業務，負責人林〇德自民國八十九年十一月間赴大陸後即未再出面，涉嫌以郵政劃撥方式收取旅客之旅費，至九十年一月十九日截止，已收取旅客六百餘人旅費計新臺幣一百九十餘萬元，卻未依旅遊契約之約定，為已繳費之旅客提供旅遊服務，經旅客向交通部觀光局檢舉，交通部觀光局赴其營業地點調查屬實，依法勒令其停止營業，並通知中華民國旅行業品質保障協會將其會員資格除名。

（2001.01.19　民生報戶外旅遊B7版）

二、未簽訂旅遊契約書；或於機場報到時，才交付旅遊契約書，未給予旅客充分時間研讀旅遊條款

· 案例三十五：江先生參加某旅行社所舉辦之東北哈爾濱冰雕十日遊，每人團費新臺幣四萬元，於出發前二日簽訂定型化旅遊契約書。出發當天抵達機場時，始被告知因人數不足，無法派領隊隨團服務，但抵達大陸有全陪、地陪隨團服務。由於未派領隊，旅行社於機場向江先生預先收取小費每人新臺幣二千元，但抵大陸時其全陪、地陪服務態度不好，當地旅行社又發給另一份行程表，行程內容、住宿飯店也多所變更，交通工具由飛機改搭火車，火車軟座改搭硬座，行程中的北京明代十三陵、北京烤鴨風味餐、雜技表演均取消，甚至回程時大連至香港之機場稅也由團員自付；而大連至香港的班機時間為下午二點多，旅行社卻沒為江先生安排午餐，江先生只好自掏腰包解決。待抵達香港時，原訂搭

乘國泰晚上七時三十分起飛之班機，卻因旅行社沒有向航空公司再確認，以致機位被取消，留滯香港啟德機場之五個小時，也是旅客自掏腰包解決晚餐，所幸最後總算補搭上晚上十一點多起飛之班機。回國後江先生向旅行社請求違約賠償每人新臺幣三萬四千元，雙方私下協調未果，江先生乃向交通部觀光局申訴。

交通部觀光局：「旅行社在出發前二天才與旅客簽訂旅遊契約書，沒給旅客充分之時間詳細閱覽契約之內容，且未派領隊隨團服務，其履約代理人大陸當地旅行社又擅自更改行程，旅行社應負違約之賠償責任。」

經協調後，旅行社除依旅遊契約賠償飯店變更、交通工具更改及其他旅客自付費用新臺幣三千元外，另賠償江先生慰問金新臺幣三千元，雙方成立和解。

· 案例三十六：程先生等八人與九位小孩於民國八十二年八月間，共同參加某旅行社所主辦的港澳五日遊，出發時旅行社才告知有安排購物點，團費價格比較便宜，並正式簽訂旅遊契約書。不料到達香港後，因為程先生等人購物情況並不理想，其中九位團員是未成年小孩，根本沒有購買能力，當地導遊於是將車子停靠於路旁，要求程先生等人每人必須加付美金一百元，才願繼續未完成之海洋公園行程，程先生等人迫於無奈，勉強湊足美金一千七百元交給導遊，才將原港澳行程走完。回臺後，程先生等人向其住所地之調解委員會申請調解。

調解委員：「依交通部觀光局所頒布之旅行業管理規則第二十一條規定：『旅行業經營各項業務，應合理收費，不得以購物佣金或促銷行程以外之活動所得彌補團費，或以壟斷、惡性削價傾銷，或其他不正當方法為不公平競爭之行為。經其他旅行業檢附具體事證，申請各旅行業同業公會組成專案小組，認證其情節足以紊亂旅遊市場並轉報交通部

觀光局查明屬實者，撤銷其旅行業執照。」雙方所簽訂之旅遊契約亦約定，導遊不得以任何名義向旅客加收費用。且旅行社直到出發時才與旅客簽訂旅遊契約書，旅客根本無法就契約內容討價還價，旅行社應與當地導遊連帶負責退還向旅客所加收之費用。」

　　本案經調解後，由旅行社及香港當地旅行社共同退還程先生等十七人共新臺幣四萬五千元整，雙方達成和解。

三、旅遊前拒絕原旅客變更為新旅客參加旅遊

・案例三十七：馬先生參加某旅行社所舉辦之越南七日遊，約定民國八十九年十二月一日出發，繳交團費新臺幣一萬八千元後，於同年十月十二日奉公司通知調往美國分公司服務，　因而通知旅行社改由其同事參加，　但旅行社不同意並拒絕退還團費，馬先生經數度與旅行社協調仍未獲妥適處理，因而向法院起訴請求旅行社退還團費。

　　法官：「依民法第五百十四條之四規定，旅遊開始前，旅客得變更由第三人參加旅遊。旅遊營業人非有正當理由，不得拒絕。本案旅行社無正當理由拒絕馬先生改為其同事參加旅遊，馬先生自得解除旅遊契約，並請求旅行社退還團費。」

四、未經旅客同意擅自併團

・案例三十八：上班族李先生預訂於民國八十五年十一月十四日到港澳一遊，作為香港九七回歸中國大陸前最後之巡禮，於是委託甲旅行社代為安排，並交付定金新臺幣三千元及證照給甲旅行社。甲旅行社卻擅自併團至乙旅行社所承辦之港澳四日旅行團，八十五年十一月九日（星期六）近中午時，乙旅行社告知甲旅行社，該團因人數不足無法成行，希望旅客改參加同日出發但團費較高之他團，或是同團費但出發日期

延二天（十一月十六日）之他團，李先生於十一月十一日告知甲旅行社同意改為十六日出發，乙旅行社透過甲旅行社，於八十五年十一月十四日將資料交給李先生。

十一月十五日乙旅行社打電話給甲旅行社催收尾款，雙方在電話中起了爭執，最後乙旅行社告訴甲旅行社：「不繳交尾款就不要去了」，甲旅行社只好再為李先生安排他旅行社十一月十七日出發之港澳旅行團，李先生返臺後向中華民國旅行業品質保障協會提出申訴。

品保協會：「旅行業管理規則第二十七條規定：『旅行業經營自行組團業務，非經旅客書面同意，不得將該旅行業務轉讓其他旅行社辦理。旅行業受理前項旅行業務之轉讓時，應與旅客重新簽訂旅遊契約。』本件甲旅行社違規擅自併團，且未能於出發前七天通知旅客，顯然有可歸責事由，因為雙方沒有簽訂旅遊契約書，應依民法第二百四十九條第三款規定：『契約因可歸責於受定金當事人之事由，致不能履行時，該當事人應加倍返還其所受之定金。』由甲旅行社加倍返還李先生定金，甲旅行社再依法向乙旅行社請求賠償。」經協調後，由甲旅行社退還李先生所繳交定金新臺幣三千元，並由甲、乙旅行社各賠償李先生新臺幣二千元，雙方達成和解。

五、強行為旅客拍照並高價推銷

·案例三十九：黃小姐參加某旅行社所舉辦之純泰八日遊，每到任一景點下車參觀時，總有位泰國人拿相機及V8攝影機，跟隨每位旅客拍照及錄影，黃小姐一直閃避仍無法擺脫。行程最後一天午餐時，導遊播放該行程之錄影帶，並傳閱許多放大過之旅客照片，宣布每張照片泰幣五百元，錄影帶每卷泰幣一千二百元，每位旅客購買完後才送大家至機場。黃小姐迫於無奈，只好購買錄影帶一卷及照片一張，回國後不甘

被敲詐，乃向法院起訴請求旅行社賠償損害。

　　法官：「導遊與當地人共同強行為旅客拍照並高價推銷，違反旅行業管理規則第四十九條第十二款之規定，由於導遊係旅行社之履行契約代理人，應與旅行社負連帶賠償責任。」

六、強行帶旅客至定點採購以抽取佣金

・案例四十：　金小姐參加某旅行社所舉辦香港四天三夜半自助旅行，團費每人新臺幣一萬零九百元，言明包含機票、機場接送、半天市區觀光、海洋公園及三晚住宿等，並有安排購物。抵達香港第二天，導遊要帶金小姐等人去採購，金小姐向導遊要求自由活動，但導遊卻說：「當時合約即言明為採購團，若不採購每人須補貼團費港幣一千元」，金小姐等人迫於無奈，只好隨導遊去採購。導遊將金小姐等人帶到某家中藥店，該中藥店內石斛盒上標示為$700元，牛黃為$1,540元，金小姐等詢問該價錢，店員告以標示上之價格為一盒的價錢，金小姐等認為價錢合理，於是紛紛購買。不料藥磨成粉，預備付錢時，赫然發現石斛價格係一兩港幣$700，一盒八兩共港幣$5,600，牛黃價格算法亦同，金小姐和另一名旅客購買金額均為港幣1萬多元，深覺受騙不願購買，但店家堅持非買不可，否則不讓旅客等人離開，最後雙方協議由金小姐在臺灣的家人付中藥款一成費用新臺幣九千元並退還中藥材。金小姐等人返國後不甘受騙，因而向中華民國旅行業品質保障協會申訴。

　　品保協會：「旅行業管理規則第二十一條規定『旅行業經營各項業務，應合理收費，不得以購物佣金或促銷行程以外之活動所得彌補團費，或以壟斷、惡性削價傾銷，或其他不正當方法為不公平競爭之行為，經其他旅行業檢附具體事證，申請各旅行業同業公會組成專案小組，認其情節足以紊亂旅遊市場並轉報交通部觀光局查明屬實者，撤銷其

旅行業執照。』本案導遊以強迫購物之方式，欲抽取佣金彌補團費，已違反該規定。又中藥店不據實告知售價，故意欺騙旅客，最後以藥已磨成粉無法退還強迫旅客購買，也違反同規則第四十九條、第五十條之規定，依同規則第五十一條之規定，視為該旅行社之行為，自應負連帶損害賠償責任。」

本案經調處結果，由旅行社賠償金小姐新臺幣一萬三千元，並保證香港中藥店不會再向金小姐追討中藥未付款項，雙方成立和解。

七、導遊或領隊強行索取小費

・案例四十一：孫小姐報名某旅行社所舉辦之泰國普吉島八日遊，報名後不久，國內發生重大空難事件，國人非常恐懼搭乘飛機，紛紛打消出國旅遊的念頭，該行程因部分旅客取消，導致人數不足無法成行。旅行社業務員告知孫小姐另有純泰七日遊，該團為某公司行號之特別團，行程更精緻，住宿飯店更豪華，費用比泰普八天還貴，但因孫小姐情形特殊，旅行社願意不加價錢讓孫小姐改參加該團，孫小姐信以為真，欣然轉而參加純泰七天行程。

出發當天孫小姐在機場集合時，遲遲未見該旅行社所派遣的領隊，卻看見戴著不同標誌的旅客在集合地點等候，過了很久領隊終於出現，要大家把行李放在托運行李處，發完護照、機場稅及登機證後宣布：「登機時間到時，請準時登機」，之後就解散了。只見領隊擁著一名女孩，有說有笑的朝另一個方向走去，之後就沒看到領隊，直到抵達曼谷機場時才又碰面，領隊旁邊依然帶著在中正機場看到的那名女孩，兩人狀似親密，沿路領隊只照顧自己女友，更當著眾人面前摟摟抱抱，對團員則是不聞不問，讓團員們看得心裡非常不舒服。

旅途中的某一天晚上安排觀賞人妖秀，旅行社行程表上安排VIP

座，但導遊卻安排大家坐一般席。看完人妖秀後，導遊千方百計遊說大家去喝酒唱卡拉OK，當時已近深夜十二時，團員們都累了，因而沒人參加。隔天清早七點鐘，所有團員依約在車上等候，大約過了三十分鐘，才見領隊及其女友、導遊姍姍來遲，領隊聲稱昨晚團員不去喝酒唱卡拉OK，他們自己去了，因為酒喝多所以睡過頭了。

行程結束的前一天，導遊在車上宣布將帶領團員參觀免稅商店（原行程表上無此行程），這一站非去不可，如果不去報到就別想回臺灣。團員們只好無奈的下車參觀，沒多久所有團員就全部回車上，領隊、導遊見大家都沒購買，索性連麥克風都懶得拿，逕自坐在椅子上。之後領隊在車上向團員宣布要收小費，每人每天新臺幣二百元，孫小姐覺得領隊、導遊服務並不好，但礙於情面，給了六天的小費（領隊向團員要求給付七天小費）。回臺那天，領隊在機場發護照時，孫小姐發現自己護照內已填妥之入境旅客申報單突被撕毀，孫小姐憤而質問領隊，領隊卻回以：「拿多少錢就做多少事，妳自己想辦法吧！」孫小姐只得在飛機上向空中小姐索取自行填寫。在飛機上孫小姐向隔壁座位的同團旅客抱怨，為何繳了高團費，旅遊品質卻是如此惡劣？該旅客告知孫小姐，同團中也有人原定參加泰普八天行程，後來因空難事後改參加純泰七天，他們的旅行社退還每人新臺幣三千元。孫小姐深覺被旅行社業務員所騙，領隊及導遊服務態度又非常惡劣，回國後乃向住所地之調解委員會申請調解。

調解委員：「旅行社業務員向旅客詐稱純泰七天的行程較精緻，住宿飯店更豪華，所以團費比泰普八天還貴，顯然有詐欺旅客之嫌，其中的價差事後當然應該退還旅客。又領隊及導遊服務態度惡劣，嚴重違反旅行業管理規則第四十九條、第五十條及旅遊契約之規定，應負連帶損害賠償責任。」經調處後，由旅行社退還孫小姐新臺幣三千元及小費新

臺幣一千二百元，雙方達成和解。

八、導遊或領隊為旅客兌換外幣以賺取匯差

・案例四十二：劉先生參加某旅行社所舉辦之韓國五日遊，抵達漢城由導遊接上遊覽車後，領隊宣布可以新臺幣兌換韓幣，但須多加手續費並按當日飯店之較高匯率來兌換，劉先生為求方便，就和領隊兌換新臺幣五千元之韓幣，作為給付小費之用。行程結束當天，領隊又在遊覽車上宣布可以相同標準將韓幣兌換回新臺幣，劉先生因為還有二千三百元韓幣沒用完，就和領隊兌換回新臺幣。回國後，該領隊被人向交通部觀光局檢舉，經交通部觀光局查證屬實，因而處以罰鍰銀元三千元。

九、擅自變更旅遊行程

・案例四十三：涂先生與新婚妻子參加某旅行社所舉辦的美西十日遊，在行程第三天，遊覽巴士由洛杉磯駛往拉斯維加斯途中，當地導遊於車上說明隔日行程，並建議「西峽谷」旅遊行程，介紹完西峽谷風光後，即開始向團員收費每人一百五十美金，所有團員雖然無奈，也只好如數參加。第四天當遊覽巴士抵達西峽谷時，導遊又說可搭乘直昇機瀏覽西峽谷全貌，惟每人需再加收六十五美金。多數的團員深覺被騙，為免損失，只好「繼續」參加，但其中一家四口因身上美金不夠，沒辦法參加「直昇機參觀活動」，只好坐上巴士在荒涼的峽谷角落枯等一個多小時。行程最後一天，原訂上午八時三十分進行「漁人碼頭」、「金門公園」及市區觀光，但導遊遲遲不見蹤影，領隊見導遊沒來，自己又不甚熟悉參觀景點，只好請司機載團員到市區逛逛。當時時間尚早，大部分商店都還沒開始營業，司機對路況也不是很熟，所以只好開車繞繞市區，直到下午一時三十分，另一位女導遊才趕來，因為距離登機辦理報到時間

僅餘三個小時，以致原訂坐渡輪參觀「漁人碼頭」、「金門公園」等行程均被迫取消。返國後全團旅客仍憤恨不平，因而向法官起訴請求旅行社賠償損害。

　　法官：「當地導遊未經旅客同意，強行推銷自費行程，擅自額外收取費用，事後又變更旅遊行程，已違反民法第五百十四條之八、旅行業管理規則第四十九條第十一款、第十三款等規定。至於其他不參加搭乘『直昇機參觀活動』的旅客，也應妥善安排，不應任其枯坐巴士，故旅行社應與當地導遊負連帶損害賠償責任。」

　　本案經雙方協議結果，由旅行社退還旅客每人九十九美金，並與美國之旅行社出具道歉函向每位旅客道歉。

・案例四十四：徐小姐參加某旅行社所出團之金門三天二夜知性之旅，約定搭乘民國八十五年十一月三十日上午十一時三十分起飛之班機，但於出發前二天，旅行社臨時通知起飛時間延後約一小時，而回程時間則提早了近一小時。出發當日抵達集合地點時，徐小姐才知道該團係旅行社承辦某里辦公處之自強活動，因為人數眾多，分為二梯次出發，徐小姐被改為第二梯次出發，除了前後約有二個小時旅遊時程之誤差外，第二梯次團員的平均年齡亦較第一梯次之年齡為大，且二個梯次的人員又於同一家餐廳用餐，因此在旅程的進行上似有走馬看花趕行程的感覺，因而於返國後向法院起訴請求旅行社賠償損害。

　　法官：「旅行社在受理旅客報名旅遊團體時，除因團體行程特殊（例如前往天候變化劇烈之阿拉斯加冰原、古埃及沙漠等）以及基於安全之考量，可能對於旅客之年齡、身體健康狀況作較嚴格的限制外，旅行社不可能拒絕年長者參加旅遊團體。因此，如果旅遊團體中因年長者較多，行動較緩慢，使得行程因而受影響，或因人數較多，以致等待團員集合、上下車的時間因而延長，旅客應予以包容忍受。而旅遊團體因班

機機位、房間數量之取得,以及旅行業者成本之考量等等因素,常會有旅遊人數之限制。本案因旅遊團體之人數眾多,而飛往金門之飛機班次座位有限,故旅行社將旅遊團隊分成二個梯次出發,原屬合理之安排,但旅行社變更出發及返程之時間,既然未經旅客同意,仍應負違約之損害賠償責任。」

·案例四十五:關先生參加某旅行社所舉辦之中東文明古國十五天之旅,行程中領隊為推銷自費行程,將原第三天之希臘行程趕在第一天走完,而路克索行程中的圖騰卡門王陵,因有團員反映想去自由活動,領隊當時向旅客詢問後,即表示如無任何意見,請全體鼓掌通過,當時有團員鼓掌,亦有部分團員沒鼓掌,但也沒立即表示反對,領隊即擅自變更為自由活動,哲學山則因時間太晚而被迫取消,以色列岩山圓頂奧瑪清真寺、土耳其大市集因適逢回教齋戒日不對外開放而無法參觀, 且簽約時所發給的飯店一覽表與實際住宿的飯店對照, 只有開羅一處相同,其餘皆不同,關先生一路上頻頻向領隊詢問飯店是否有變更,領隊只告知因為適逢農曆春節臺灣旅行社放假,無法聯絡,關先生只得每到一處飯店即與臺灣的家人聯絡,返國後乃向中華民國旅行業品質保障協會請求調處。

品保協會:「領隊為促銷自費行程,未經全體旅客之同意,擅自變更行程及住宿之飯店,已違反旅行業管理規則第二十一條、第三十五條之規定,應與旅行社負連帶損害賠償責任。」經調處後,由旅行社賠償關先生新臺幣二千元,雙方達成和解。

十、導遊或領隊擅自變更免費活動為自費活動，並按人頭抽取佣金

．案例四十六：廖小姐為享受高品質之旅遊，特別選擇某旅行社所標榜非採購團之新加坡豪華精緻四日遊，團費比一般採購團高出許多。但是抵達新加坡第一天，原定行程只做部分市區觀光，導遊卻將市區走馬看花，把第二天聖淘沙島半天行程挪到第一天下午六時三十分，只安排十五分鐘參觀海底世界，接著參觀水舞結束第一天行程。隨後的三天時間，參觀行程更是蜻蜓點水般虛晃一下，有些行程甚至故意不帶團員去參觀，經廖小姐據理力爭，才得以入內參觀，但所有原定行程仍是短暫停留，剩餘大部分時間都被導遊用來推銷自費活動，大力鼓吹旅客參加，廖小姐向臺灣的領隊反映，領隊卻也無可奈何，任憑導遊為所欲為。第四天在新加坡機場準備搭機回臺時，廖小姐將護照交給導遊辦理搭機手續，等領回護照準備出關時，應繳回之「出境卡」突然遺失，經向導遊求援，導遊卻不理不睬逕自離去，領隊則照顧其他團員出關去了，廖小姐只好請教海關人員自行完成出關手續，回國後向臺中市政府消費者服務中心申訴。

消費者保護官：「廖小姐所繳費用是非採購團之價格，當地旅行社及導遊應以一般正常團體來操作，不能以一般採購團待之。導遊擅自變更行程並推銷自費活動，已違反旅行業管理規則第四十九條及旅遊契約之規定，應與國內承辦旅行社及領隊負連帶之賠償責任。」

本案經調處結果，該新加坡承辦旅行社臺灣辦事處代表、臺灣旅行社代表及領隊除當面向廖小姐致歉外，新加坡承辦旅行社臺灣辦事處代表將廖小姐在新加坡自費活動所支出費用全額退還，臺灣旅行社則

補償廖小姐新臺幣四千元，並由導遊、領隊以書面向廖小姐致歉，雙方達成和解。

十一、導遊或領隊高價推銷紀念品或其他物品

· 案例四十七：陸先生參加某旅行社所舉辦之純泰八日遊，在曼谷參觀佛寺途中，導遊在遊覽車上推銷四面佛之純金紀念品，因為價錢太貴，沒有旅客願意購買，導遊就叫司機在市區一直逛，後來陸先生及其他旅客為爭取時間，只好被迫購買。陸先生回國後請銀樓業者鑑定，發現該紀念品確非純金，因不甘被騙受損，向旅行社數度抗議，均未獲妥適處理，乃向新竹市政府消費者服務中心申訴。

消費者保護官：「導遊安排旅客購買與貨價不相當之物品，違反旅行業管理規則第四十九條第十二款之規定，應與旅行社負連帶賠償責任。」

十二、提供之膳食導致旅客食物中毒

· 案例四十八：辛先生等三十三人參加某旅行社所承辦峇里島五日遊，出發日期為民國八十五年元月六日，於旅程第四天，陸續發現有人感染痢疾法定傳染病，並住院治療，總計共有十九人感染，辛先生等人回國後，經數度與旅行社申訴，均未獲合理解決，乃向行政院消費者保護委員會申訴。

消費者保護官：「消費者保護法第七條規定：「企業經營者應確保其提供之商品或服務，無安全或衛生上之危險」，如果企業經營者違反規定，對消費者或第三人造成損害者，應負連帶賠償責任。因為旅遊業也適用消費者保護法之規定，辛先生等人既然因食用當地旅行社所提供之膳食致感染疾病，臺灣之旅行社應與其國外之代理旅行社負連帶損

害賠償責任。」

　　本案經調處後，由旅行社給付辛先生等人醫療費、薪資損失共每人新臺幣伍千元，雙方達成和解。

十三、提供之食宿品質與旅遊契約不符

·案例四十九：嚴小姐參加某旅行社所推出「日本豪斯登堡、海洋巨蛋及狄斯耐樂園三大主題樂園六日遊」，出發日期為民國八十五年八月三十一日。行程第三天，原本約定於傍晚五時抵達海洋巨蛋，因領隊時間未掌控好，實際到達時已是六時三十分，加上更換泳衣、晚餐自理、因日本換季致提早一小時閉館等因素，使得旅客當天的行程無端被縮水。第四天早上原定仍在海洋巨蛋旅遊，早飯後前往宮崎平和臺神宮參觀，再改搭日本國內線班機至東京，但領隊卻以海洋巨蛋至宮崎路途遙遠及配合班機起降時間為由，取消進入海洋巨蛋旅遊的行程，改成在海洋巨蛋周邊自由活動一小時，隨後前往宮崎。經嚴小姐抗議，領隊卻表示依照說明會所加發的行程表來操作，一定要早上離開海洋巨蛋，才可能趕得及下午的行程，嚴小姐對旅行社的服務態度極為不滿，遂於返國後向交通部觀光局申訴。

　　交通部觀光局：「依國外旅遊契約書第二條第二項之規定，附件、廣告亦為旅遊契約之一部分。旅行社違反行程表之約定，擅自縮短或變更行程，已違反旅遊契約之約定，應與領隊負連帶之損害賠償責任。」

　　經二度調處結果，旅行社賠償嚴小姐新臺幣四千元和解了事。

·案例五十：陳先生夫婦參加某旅行社所舉辦的普吉島五日遊，出發日期為民國八十四年十二月三十一日。行程第二天安排於外海換搭小船至外島旅遊，因陳太太懷孕，深怕舟車勞頓發生意外，故決定取消第二天行程，改為離隊自由活動，並簽下自願離團一日切結書。當天傍晚

陳先生等人在飯店大廳等待與其餘團員會合，苦等之餘仍不見領隊、導遊及團員，一時之間不知所措，因行程表上前二天住宿之飯店均相同，陳先生等遂先行向櫃檯人員辦理住房手續，並到房間休息。稍後領隊、導遊到房間找陳先生，告知住宿飯店已變更，陳先生等因為已經完成住房手續，無法辦理退房，雙方因而發生爭吵，只見導遊舉手作勢，陳先生誤以為導遊要揮拳打他，乃先發制人向導遊揮了一拳，之後雙方你來我往，互相掛彩。導遊當場出言恐嚇要殺害陳先生，以大哥大聯絡六位泰國當地人圍毆陳先生，並向陳先生索取醫療費泰幣三萬元，強迫陳先生立下道歉書：「本人因一時衝動與導遊發生肢體衝突，致使導遊受傷深感歉意，同意以三萬元泰幣為賠償，雙方並同意不再提出法律追訴。」返臺後陳先生認為旅行社領隊未能保護旅客安全，涉嫌與泰國導遊共同勒索旅客，因而向住所地之調解委員會請求調解。

調解委員：「旅行社未經陳先生同意，擅自變更住宿飯店，依民法第五百十四條之七規定：『旅遊服務不具備前條之價值或品質者，旅客得請求旅遊營業人改善之。旅遊營業人不為改善或不能改善時，旅客得請求減少費用。其有難於達預期目的之情形者，並得終止契約。因可歸責於旅遊營業人之事由致旅遊服務不具備前條之價值或品質者，旅客除請求減少費用或並終止契約外，並得請求損害賠償。旅客依前二項規定終止契約時，旅遊營業人應將旅客送回原出發地。其所生之費用，由旅遊營業人負擔。』旅行社應負損害賠償責任。至於導遊毆打旅客並勒索醫療費，涉嫌傷害及恐嚇取財罪，民事部分則構成侵權行為，因為導遊是旅行社之履行輔助人，故應負連帶之損害賠償責任。」經協調後：㈠陳先生接受旅行社精神損害賠償新臺幣一萬元；㈡旅行社退還陳先生自付飯店住宿費泰幣二千元；㈢陳先生向領隊借來賠給導遊之賠償金新臺幣一萬五千元，由旅行社負擔，陳先生無需再向領隊償還。

・案例五十一：賈小姐參加某旅行社承辦於民國八十一年七月二十七日出發之馬爾地夫、斯里蘭卡八日遊，行程第五天抵達斯里蘭卡康提市，當地導遊帶領全團赴預定之Hilltop Hotel辦理check in時，該飯店聲稱並無該團之訂房紀錄，且房間已滿無法受理，當地接待旅行社只好改訂位於市區之Queens Hotel，當全團辦妥check in手續時，已經下午二時餘，餐廳供應之自助午餐時間已過，僅以簡單炒飯供應。另隨團領隊外文能力不足，對導遊所介紹之當地風土民情及旅遊景點，無法充分翻譯解說，使旅客無法得到詳盡之旅遊資訊，賈小姐返國後乃向住所地調解委員會請求調解。

調解委員：「斯里蘭卡康提市原訂之飯店臨時變更，使旅客奔波往來於二飯店間，因而延誤用餐時間，僅能吃簡單的炒飯，甚而延宕了應有的旅遊時間，違反旅遊契約之規定，且導遊亦有過失。通常導遊會在團體住進飯店前，先以電話確認訂房狀況，如能事先聯繫，當可避免上述造成旅客兩地奔波之不愉快情事，故導遊應與旅行社負連帶賠償責任。」

本案經調處結果，由旅行社賠償賈小姐新臺幣三千三百七十五元，雙方達成和解。

・案例五十二：鄭先生夫婦於新婚蜜月期間，參加某旅行社所舉辦之美西十日遊，因為邀請母親同行，故與旅行社特別約定，請安排夫妻二人同住一房，另安排一女性團員與其母親同住。不料第一晚分配房間時，因人數男女比例因素，鄭太太分配與母親同房，鄭先生則與領隊同住，鄭先生向領隊抗議，但沒獲得妥適處理，鄭先生等三人只好同宿一房，浪漫之蜜月氣氛完全泡湯。第六天早上旅行團正打算離開洛杉磯住宿飯店時，鄭先生三人把行李放在大廳，未擺放於領隊指示的集合地點，便趕忙去吃早餐，以為會有專人帶上車，但上車前領隊並沒提醒團

員檢查自己的行李,抵達下一站旅遊地點時,才發現鄭先生等人之行李並沒有運上車,鄭先生等人為了盥洗方便,只得自掏腰包購買內衣褲更換,連續四天沒外套衣服可換,遊興因而大減,返國後乃向法院起訴請求旅行社賠償損害。

法官:「旅行社未依雙方所簽訂旅遊契約之約定為旅客安排房間,顯然已經違約。至於鄭先生等人未依指示將行李擺放於指定之集合地點,固然有過失,但領隊於上車前未要求旅客檢查行李是否到齊,也有過失,旅行社應負連帶損害賠償責任。」

最後雙方協議,由旅行社退還鄭先生等每人美金五十元,並贈送每人旅遊折價券新臺幣六仟元,雙方和解了事。

‧案例五十三:楊先生持某電器用品店之新臺幣八千元旅遊抵用券,參加某旅行社所舉辦的菲律賓瑪貝拉渡假村四日遊,每人團費新臺幣一萬二千元,抵用後只繳交新臺幣四千元之團費。行程第二天前往瑪貝拉渡假村途中,領隊未事先詢問旅客,即擅自決定全團參加大雅臺自費行程,楊先生向領隊查詢,領隊卻說:「本公司與某電器用品店簽約,該電器用品店實際上支付本公司每名旅客新臺幣三千元」,故需以介紹自費行程抽取佣金來補貼團費。楊先生回臺後向旅行社負責人抗議,未獲妥適處理,因而向法院起訴請求旅行社賠償損害。

法官:「不管旅行社向電器行實際收取金額是否為新臺幣八千元,其既然約定旅遊抵用券可折抵團費新臺幣八千元,團費每人一萬二千元,則旅行社雖然實際只向旅客收取新臺幣四千元,仍應提供價值新臺幣一萬二千元之旅遊服務,否則應負民事上之違約損害賠償責任。另外依消費者保護法第四條之規定,旅遊抵用券應詳細記載其使用方法及限制,旅行社或他行業如刊登廣告之內容與事實不符者,應負同法第二十三條之損害賠償責任。」

　　本案經協議後，由旅行社退回楊先生新臺幣六千二百元，雙方成立和解。

十四、導遊或領隊中途放鴿子，未完全履行旅遊契約

・案例五十四：戴先生夫婦與戴媽媽於民國八十五年三月二十八日參加某旅行社所舉辦之純泰七日遊行程，因戴媽媽不敢一人獨睡，故報名時特別約定由旅行社為戴媽媽安排一女伴或女領隊同宿，但旅行社到時卻指派男性領隊帶團前往。第一天抵達曼谷分配住宿房間時，領隊竟要戴媽媽與另一名男性團員同宿，並說：「反正你們年紀都很大了，無所謂。」惹得旅客抱怨不斷，最後才改安排戴媽媽與領隊同宿一房。

　　行程第六天晚上，領隊未攜帶房門鑰匙，卻遲至隔天凌晨三點多才返回飯店。戴媽媽徹夜未眠等候為領隊開門，因患有高血壓，加上睡眠不足，導致血壓上升身體不適。第七天回程時，領隊在機場發給戴先生等旅客十三人護照及每人港幣五十元，僅輕描淡寫地說是在香港的用餐費，戴先生等人發覺情況不對勁，翻閱登機證等資料，發現香港至臺北起飛時間原訂下午三時，卻被改成晚上八時三十五分，領隊竟說：「原來下午三時的機位是R.Q.，行程中的每一天我和臺北公司都在聯絡搶機位，搶不到機位不關我的事」云云，當地導遊也加入爭吵的行列，甚至指著旅客中之一人說道：「有種多待一天，我一定找人修理你」等語，雙方因而發生嚴重爭執。

　　待抵達香港機場後，領隊未告知旅客戴先生等十三人，與另外六位團員進入香港，留下戴先生等十三人獨自留在機場找航空公司幫忙安排補位事宜，經數度補位均無法補上，只得搭原定晚上八時三十五分班機，不料該班機卻因機械故障又延誤起飛二個多小時，致戴先生等抵達桃園中正機場時已是凌晨。戴先生等人非常不滿，向旅行社請求賠償，

雙方私下調處不成，戴先生等乃向中華民國旅行業品質保障協會申訴。

戴先生：「旅行社明知下午三時之班機是R.Q.卻未事先告知，且領隊抵香港啟德機場時竟與其他六位團員入港，未隨我們十三人回臺，這是旅行社惡意棄置旅客於國外。」

旅行社：「領隊是有過失，但並非惡意棄置旅客於國外。」

品保協會：「旅行社未安排女性旅客與戴媽媽同宿，變更行程未經旅客同意，且領隊又擅自離去，惡意將旅客棄置國外，嚴重違反旅遊契約第二十二條『乙方（旅行社）於旅遊活動開始後，因故意或重大過失，將甲方（旅客）棄置或留滯國外不顧時，應負擔甲方於被棄置或留滯期間所支出與本旅遊契約所訂同等級之食宿，返國交通費用或其他必要費用，並賠償甲方全部旅遊費用之五倍違約金』之規定。」

初次雙方無法達成協議，後經交通部觀光局再召開調處會，由旅行社賠償戴先生等每人新臺幣八千元，終於和解了事。

・案例五十五：殷先生夫婦報名參加甲旅行社所舉辦之歐洲十七日遊，甲旅行社併由乙旅行社承辦，於民國八十四年九月中旬出發，經過十幾個鐘頭的飛行後終於抵達羅馬，不料團員中有人遺失護照，領隊為協助其處理遺失手續，乃向殷先生等旅客說明須陪同該團員補辦證照手續，並將團員交由二名當地導遊帶至許願池遊覽。當時導遊說好十分鐘後在許願池前集合，解散後團員各自忙於許願池許願及照相留念，殷先生夫婦於十分鐘後準時至集合地點，卻不見其他團員及導遊，當時天空正下著大雨，殷先生夫婦身上又沒帶雨具，心中既害怕又不知如何是好，只得留在原地等候，苦等期間有一群當地人圍在殷先生夫婦二人身旁，只見天色逐漸陰暗，殷先生夫婦突然發現身上所攜帶的信用卡、現金美金二千元及部分臺幣竟不翼而飛，在雨中苦等近二小時後，才見領隊從另一端走來。殷先生夫婦回國後，向旅行社請求賠償未獲合理解決，乃

向法院起訴請求旅行社賠償損害。

　　殷先生：「因旅行社領隊及導遊的疏忽，造成我們金錢和精神上受到損害。」

　　旅行社：「據了解是殷先生延遲集合時間，因當時正下著雨，司機將車子開至集合地點，未見殷先生夫婦，而遊覽車又無法在該處停車久留，只好先載其他團員離開，稍後再由領隊雇用小客車尋找殷先生夫婦。」

　　法官：「㈠旅行社未經旅客同意，擅自併團，顯然違約。㈡如係旅客遲到，依雙方所簽訂旅遊契約第二十九條第二項『旅客於旅遊活動開始後，未能及時參加排定之旅遊項目或未能及時搭乘飛機、車、船等交通工具時，視為自願放棄其權利，不得要求旅行社退費或任何補償』，此為旅客本身之過失，不得向旅行社請求損害賠償。反之，如係導遊提前集合時間，則為導遊之過失，旅行社依民法第二百二十四條應負連帶賠償責任。至於旅客被偷部分，導遊將集合時間提前，是否必然會造成旅客被偷這種損害？二者之間在法律上並無直接相當因果關係，而係殷先生夫婦疏於注意保管所致，應不得向旅行社請求賠償。

　　基於保護旅客安全之考量，旅客身處異鄉，尤其是治安不佳之義大利羅馬地區，縱使旅客錯過集合地點或時間，領隊或導遊應向其餘團員說明並取得其諒解，請其餘團員稍做等候，由導遊或領隊下車尋找，如仍無法尋獲，可向該景點管理服務中心尋求協助，或留下導遊、領隊繼續尋找，似較妥適。」

　　本件最後由甲、乙旅行社補償殷先生二人共新臺幣一萬元，雙方達成和解。

・案例五十六：錢先生一家五口於春假期間參加某旅行社所承辦峇里島、港澳八日遊，在民國八十九年四月六日回程於香港自由活動時，回

臺班機為晚上十時三十分，領隊於晚上八時三十分集合團員，但上了遊覽車後，領隊向團員宣布尚有他團六位旅客也搭同班飛機，所以載本團旅客前往該六名旅客集合地，搭載他們後再前往機場。

　　晚上九時十五分抵達機場後，領隊開始幫忙辦理check in及託運行李，待辦理完畢後，已是晚上十時十五分，領隊只將機票及登機證分發給旅客，並沒有發給機場稅及行李牌。錢先生發覺飛機馬上就要起飛了，於是趕快排隊辦理通關驗證，但排到錢先生時，卻又發現領隊竟然沒發機場稅，只好請團員中一人趕快跑去找領隊拿機場稅，該團員拿回來發放時卻發現又少了三張，而領隊已不見蹤影，錢先生只好儘速自購三張。通關驗證完畢之後，時間已是十時二十分，登機門又很遠，所有團員只好拼命跑，錢先生一家人跑到登機口時已經十時二十五分，空中小姐告知無法登機，只能明天早上七時再補位。隔天清晨錢先生一家就去等候補位，好不容易補上了機位，上了飛機後竟遇到領隊，領隊只淡淡地說公司會處理就走了。到了桃園中正機場又碰到領隊，錢先生問領隊：「我們的行李呢？」領隊只將手指向行李轉盤處，就自顧自的走了。錢先生認為領隊惡意棄置旅客於國外，因而向住所地之調解委員會請求調解。

　　調解委員：「領隊不隨團回臺，違反旅行業管理規則第三十二條：『旅行社於團體成行時，每團均應派遣領隊「全程隨團服務」』之規定，且因其過失，致錢先生一家五口留滯國外而不顧，嚴重違反旅遊契約之約定，應賠償錢先生等之損害。」經調處結果，旅行社代表當場向錢先生致歉，並由旅行社出具致歉函及禮品乙份，賠償錢先生一家五口共新臺幣一萬元，雙方達成和解。

十五、安排旅客從事色情交易

·**案例五十七：**鄭小姐參加某旅行社所舉辦之海南島五日遊，領隊安排鄭小姐等三名女子住宿雙人房，其餘六名男性團員竟皆住宿單人房，且在沿途旅遊時，另有三位當地女子上車同遊。鄭小姐發覺有異，經向領隊查詢，領隊才告知男性團員係參加「買春團」，使鄭小姐身處其中既尷尬又不舒服，返國後乃向交通部觀光局申訴。

交通部觀光局：「旅行社為旅客安排色情交易，違反我國刑法之規定，同時亦違反旅行業管理規則第四十九條第十款之規定，應依法處罰，並賠償旅客所受之精神上損害。」

十六、擅自抑留旅客之證照

·**案例五十八：**歐陽先生等二十人參加某旅行社承辦於民國八十三年一月十三日出發之中國東北十日遊，旅遊途中旅行社所僱用之大陸當地地陪假借種種名義，向旅客索取小費；又以保管旅客臺胞證為由，騙取該團十八名旅客之臺胞證，以其名義購買免稅商品，再以藥水湮滅購買免稅商品之證明章，企圖矇騙旅客之耳目。而龍慶峽賞冰雕及其他部分行程定點，地陪以冰雕未完成、風雪過大等理由，強迫旅客簽具切結書同意變更行程。回臺後歐陽先生等人向旅行社多次反映，仍未獲妥適處理，遂向交通部觀光局申訴。

交通部觀光局：「旅行社之履行契約代理人假借名義向旅客索取小費、騙取證照、變更行程，已嚴重違反旅行業管理規則，應與旅行社負連帶損害賠償責任；至於大陸地陪湮滅購物證明部分，涉嫌刑法變造文書罪。」

本案經調處後，旅行社收回歐陽先生等十八人被污損之臺胞證，重

新換發新證，並補償全體團員精神損害共計新臺幣五萬元，雙方達成和解。

十七、未依法為旅客辦理保險

‧案例五十九：龍小姐參加某旅行社所舉辦之純泰八日遊，在導遊強力推薦下，自費參加拖曳傘活動，因快艇駕駛方向失控且速度過快，以致龍小姐降落陸地時，大腿摔傷骨折，到醫院縫了二十幾針並上石膏，痛苦實在難忍。龍小姐回國後向旅行社請求賠償，發現旅行社當時因為低價傾銷，沒為龍小姐投保旅遊意外險，因此找不到保險公司來理賠，經龍小姐數度抗議，旅行社自覺違反規定理虧，因而私下賠償龍小姐醫藥費新臺幣一萬二千元和解了事。

十八、委由旅客攜帶物品圖利者

‧案例六十：繆先生參加某旅行社所舉辦之泰北六日遊，參觀金三角時，導遊特別介紹這邊的毒品海洛因走私非常猖獗，而一路上領隊不知是否吃錯藥，對於繆先生特別照顧，經常大獻殷勤，還時常請繆先生喝椰子水、吃土產。回國下飛機時，領隊拿了一袋不詳物品，央請繆先生代為攜帶出關，因為包裝非常精美，繆先生不知其為何物，一再拒絕領隊之拜託，但因吃人嘴軟，礙於情面只好勉強答應。當繆先生通關時，只見海關人員表情怪異，好像要找警察人員，這時領隊見情勢不妙，早已出關不見人影，過沒多久，只見幾個警察荷槍實彈，請繆先生到航警所辦公室去，繆先生覺得不妙，訝異向警察先生詢問，才知道所持有那包精美的東西，裝的就是毒品海洛因，因為涉嫌走私毒品海洛因，需要接受司法機關調查，繆先生嚇得雙腿發軟，當場跪地求饒，直呼冤枉！

後來繆先生被移送臺灣桃園地方法院檢察署收押禁見，經過二十

幾日之調查，發現毒品海洛因上並無繆先生之指紋，故採信繆先生之答辯，認為繆先生不知情，無犯罪之故意而釋放。經過這次慘痛教訓，繆先生悔不當初，不該為他人攜帶物品入關，他人輕鬆獲得暴利，自己卻成痛苦代罪羔羊！

第二節　救濟方式

　　吳銘世：「旅行社如有違反法令或旅遊契約時，旅客究竟應如何才能保障自己之權益？」

　　林劭：「旅遊糾紛之申訴，除了向業者據理力爭之外，還可以向行政院消費者保護委員會、交通部觀光局、中華民國旅行業品質保障協會、鄉鎮市調解委員會申請調處，假如還是無法獲得妥適之處理，最後只有向法院起訴或提出告訴了。」

向行政院消費者保護委員會申訴

地址：臺北市忠孝東路一段1號
消費者中心專線：(02)23214700
網址：http://www.cpc.gov.tw
各省（市）及縣（市）政府消費者服務中心電話、地址請參見附錄。

CHAPTER 4

調處流程

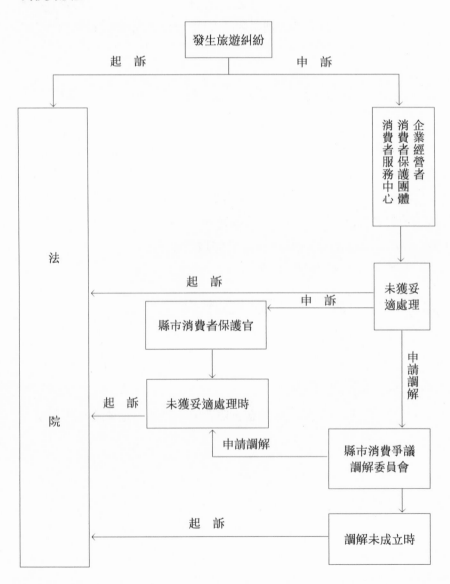

發生旅遊糾紛

起　訴　　　　　　　　申　訴

法

院

起　訴

申　訴

縣市消費者保護官

企業經營者
消費者保護團體
消費者服務中心

未獲妥
適處理

起　訴

未獲妥適處理時

申請
調解

申請調解

縣市消費爭議
調解委員會

起　訴

調解未成立時

申訴書

表4-1　行政院消費者保護委員會消費爭議申訴表

申訴日期		年　　月　　日	申訴類別		
申訴人	姓　名		身分證字號	電　話	
	地　址				
被申訴對象	企業經營者名稱				
	負責人姓名				
	地　址				

申訴內容要旨	1.購買時間、地點 _____ 2.問題發生時間、地點 _____ 3.販賣者名稱、地點 _____ 4.金額 _____ 5.其他事實經過 _____

糾紛原因	□安全衛生問題 □標示說明問題 □廣告問題 □度量衡問題 □價格問題 □包裝問題 □公平問題 □保證問題 □品質問題 □其他問題，其原因 _____	糾紛類型	是否屬定型化契約爭執 □是 □否 □其他 _____ _____

請將消費爭議申訴表填妥後傳真至(02)2321-4538或將相關資料E-mail至scd5@cpc.gov.tw

向交通部觀光局申訴

　　交通部觀光局是旅行業者之主管機關，對於違反法令之業者得處以罰鍰、警告、暫停營業、撤銷證照等行政處分，而且旅行社向觀光局申請設立時，必須依公司之種類繳納一定金額之保證金，將來旅客如受有損害，可以對該保證金請求賠償，因此，向交通部觀光局申訴之旅遊糾紛事件，通常都會獲得妥適之處理或賠償。

　　觀光局受理旅遊糾紛之申訴案件，如被申訴之對象為中華民國旅行業品質保障協會之會員時，通常都會轉交該協會調處。如該協會調處不成時，得請求觀光局再召開協調會，如仍無法達成協議，旅客只有向司法機關起訴以謀求救濟。

向中華民國旅行業品質保障協會申請調處 (註)

　　中華民國旅行業品質保障協會（以下簡稱品保協會）是由一群有志於提昇旅行業形象及注重旅遊品質之國內旅行社發起籌設，經各縣市旅行同業的熱烈響應及交通部觀光局積極輔導，並由內政部於民國七十八年十月十七日核准設立，以非營利為目的之公益社會團體。截至民國八十九年七月底止，加入品保協會為會員之旅行社計2074家（總公司1493家，分公司581家），約占臺灣地區合法註冊旅行社總數八成以上。

一、品保協會之宗旨與任務

　　品保協會以提高旅遊品質、保障旅遊消費者權益為宗旨，章程所列任務如下：

1. 促進旅行業提高旅遊品質。

2. 協助及保障旅遊消費者之權益。

3. 協助會員增進所屬旅遊工作人員之專業知能。

4. 協助推廣旅遊活動。

5. 提供有關旅遊之資訊服務。

6. 管理及運用會員提繳之旅遊品質保障金。

7. 對於旅遊消費者因會員依法執行業務，違反旅遊契約所致損害或所
 生欠款，就所管保障金依規定予以代償。

8. 對於研究發展觀光事業者之獎助。

9. 受託辦理有關提高旅遊品質之服務。

二、品保協會受理的旅遊糾紛範圍

　　凡參加品保協會會員旅行社舉辦的旅遊，無論出國旅遊、來臺觀光
旅遊、國民國內旅遊，其涉及違反旅遊契約或旅遊品質與約定內容不符
者，都可以向品保協會申訴。

三、旅遊糾紛申訴須知

　　品保協會係公益社團，調處時不收取任何費用。申訴時請以書面敘
述下列事項：

1. 申訴人姓名、連絡地址、電話。

2. 所參加或委託舉辦旅遊之旅行社、行程內容、起訖日期。

3. 違反或未履行旅遊契約或旅遊品質與約定內容不符之事實與證據。

4. 領隊或隨團服務人員姓名。

5. 請求損害賠償金額及其理由。

CHAPTER 4

四、品保協會處理旅遊糾紛之程序與方式

受理申述案件後，派專人負責了解案情，從法律觀點研判雙方之爭議後，定期邀約雙方舉行協調，由輪值之糾紛調處委員（由富有旅行實務經驗、專業知識及法律常識之旅行業者擔任）從中調解，必要時並邀請消基會或其他公正人士參與協調。

品保協會並非法定之商務仲裁機構，故以協調方式進行溝通，提供法律觀點、旅遊實務經驗及過去的協調糾紛實例，儘量消弭雙方的歧見，期能達成和解並作成協議紀錄，分送雙方作為履行之依據。

協調結果：協議由旅行社賠償者，由該旅行社逕付或由品保協會代償後向該旅行社追償；雙方均有過失責任者，按責任程度比率由雙方分擔；旅行社應負擔部分，由該旅行社自行償付或由品保協會代償後向該旅行社追償。

品保協會之旅遊品質保障金與旅行社存放於觀光局之保證金數額相同，品保協會之旅遊品質保障金專屬保障旅客，觀光局之保證金則供一般債權人（包括國內外旅行社、旅館業、航空業……等）共同分配。

中華民國旅行業品質保障協會各地服務處

· 中華民國旅行業品質保障協會

地址：臺北市104長安東路二段78號11樓

電話：(02)25068185

傳真：(02)25065421

· 高雄辦事處

地址：高雄市801自強一路22號5樓之1　B室

電話：(07)2722709

傳真：(07)2722708
- 臺中辦事處
 地址：臺中市406北屯路360號8樓之2
 電話：(04)22437119
 傳真：(04)22434663
- 雲嘉南辦事處
 地址：臺南市701東門路一段358號5樓之2
 電話：(06)2358476
 傳真：(06)2357642
- 桃竹苗辦事處
 地址：桃園市330復興路51號12樓之4
 電話：(03)3315858
 傳真：(03)3392621
- 中正機場服務臺
 電話：(03)3931395

向住所地之鄉鎮市調解委員會聲請調解

　　聲請調解方式簡易，且不需付費，如經調解成立送請法官核定者，與確定判決有同一效力，可直接向法院聲請強制執行；但因無法強制當事人到場，如有一方不到場，調解就不成立。

調解流程

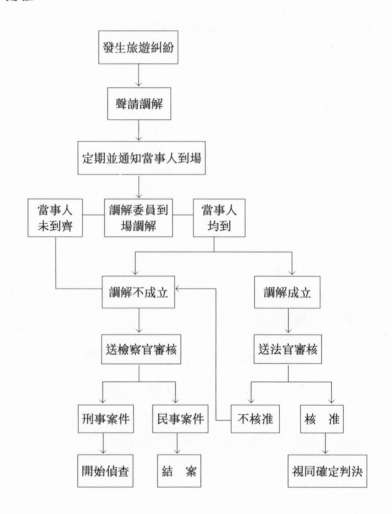

發生旅遊糾紛

↓

聲請調解

↓

定期並通知當事人到場

↓

當事人未到齊 ← 調解委員到場調解 → 當事人均到

調解不成立 ← 調解成立

送檢察官審核

送法官審核

刑事案件 民事案件 不核准 核准

開始偵查 結案 視同確定判決

申請方式

　　聲請調解，得以言詞（電話）或書面，向聲請人或對造人住居所所在地之調解委員會提出聲請。

申請書

表4-2　聲請調解書

稱謂	姓　名	性　別	出生年月日	身分證編號	職　業	住所或居所	電　話	備　考
（法定委任代理人）聲請人								
（法定委任代理人）對造人								
推舉之協同調解人								

事　由	聲請人因與對造人為		事件聲請調解
事件概要與願接受之調解條件	（本件現正在　　　　　　檢察署偵查中，案號如下：　　　　　　　） 法院審理		
證物名稱 及件數		聲請調查 證據	

　此　致

　　　　　　　鄉

　　　　　　　鎮

　　　縣　　　市調解委員會

　　　市　　　區

　　　　　　　中華民國　　年　　月　　日

　　　　聲請人　　　　　　　　　（簽名蓋章）

附記：　1.提出聲請調解書時，應按對造人數提出繕本。

　　　2.聲請人或對造人為無行為能力人或限制行為能力人者，應記明其法定代理人。

　　　3.當事人如有「法定代理人」或「委任代理人」，應於稱謂「當事人」一欄下記明之；如有兩者，均應記明。

　　　4.「事件概要」部分應摘要記明兩造爭議之情形，如該調解事件在法院審理或檢察署偵查中（該事件如已經第一審辯論終結者，不得聲請調解），並應將其案號及最近進行情形一併記明。

　　　5.聲請人如聲請調查證據，應將證物之名稱、證人之姓名及住居所等記明於「聲請調查證據」一欄。

向司法機關告訴或起訴

　　旅行業或其從業人員如有違反刑法者，旅客得向各地方法院檢察署提出刑事告訴，旅客如受有損害，還可以向法院起訴請求民事賠償。

　　提出刑事告訴，得以言詞或書面為之，各地方法院檢察署都設有申告鈴，並有值日人員全年無休二十四小時值班，以方便民眾以言詞提出告訴。至於告訴狀之內容，只要敘明犯罪事實（被告之姓名、住居所、犯罪時間、地點、情節等）及證據即可，其格式不拘。

　　向法院提起民事訴訟，需具備一定之格式，例如必須用司法院所印製之司法狀紙（不得用一般紙張或十行紙）、需繳納訴訟費用（依請求之金額，每一百銀元徵收一銀元）、當事人必須具有訴訟行為能力（年滿二十歲且未受禁治產之宣告）……等等，如不符法定之程式，法官會裁定定期命當事人補正，如當事人未補正或無法補正，縱使所請求於法有據，也會遭到裁定駁回之命運。

司法狀紙格式

		案　　號	年度　　字第　　號	承辦股別	
	狀	訴訟標的金額或價額	新臺幣　　　　　萬　千　百　十　元　角		
稱謂	姓名或名稱及身分證統一編號、營利事業統一編號	性別	出　生年月日	住居所或營業所、郵遞區號及電話號碼	送達代收人姓名、住址、郵遞區號及電話號碼

證人姓名及其住居所	
證物名稱及件數	

中　華　民　國　　　　　　年　　　　月　　　　日

<div align="center">具狀人　　　　　　簽名
　　　　　　　　　蓋章</div>

<div align="center">撰狀人　　　　　　簽名
　　　　　　　　　蓋章</div>

<div align="center">住址及電話：</div>

司法狀紙撰寫說明

狀別：（依訴訟及書狀種類記載，例：民事起訴狀、刑事自訴狀、行政訴訟起訴狀等）

股別：（法院承辦股之代號，若案件尚未分案，則省略）

案號：（若案件尚未分案，則省略）

訴訟標的金額或價額：新臺幣　　　　元整

當事人：（依稱謂、姓名或名稱、性別、出生年月日、住居所或營業所、郵遞區號、身分證統一編號或營利事業統一編號及電話號碼之順序記載，若有法定代理人、訴訟代理人、辯護人、輔佐人及送達代收人等，則依前順序，由上往下逐一分項記載）

本文：（依請求、事實及理由、證據之順序，由上往下逐一分項記載）

法院名稱：（全銜）

年月日：（國曆）

具狀人：（簽名蓋章）

撰狀人：（簽名蓋章、住居所及電話號碼）

※說明：

一、本格式僅須依上開順序，由上往下逐一分項連續記載，不分首頁、中頁及底頁。

二、本格式之字體不得小於0.4公分×0.4公分，字距不得小於0.1公分，行距不得小於0.4公分。

民事書狀範例

民事起訴狀訴訟標的金額：新臺幣○○○元

原　　告　王戊己　男　○年○月○日生　住臺北市○路○號　郵

遞區號：○○○　身分證字號：Ａ一○○○○○○○　電話：○二一二○○○○○○○（註：若一行不敷記載而於次行連續記載時，應與性別齊頭記載）

法定代理人　王庚辛　男　○年○月○日生　住同右　郵遞區號：○○○　身分證字號：Ａ一○○○○○○○○　電話：○二一二○○○○○○○（註：若為數人之法定代理人，稱謂則記載為「共同」或「右○人」，以下訴訟代理人及送達代收人情形相同者，亦同）

訴訟代理人　李子丑　（律師）　住臺北市○路○號　郵遞區號：○○○　電話：○二一二○○○○○○○　送達代收人　陳寅卯　（律師）　住臺北市○路○號　郵遞區號：○○○　電話：○二一二○○○○○○○

原　　告　趙丙丁　男　○年○月○日生　住臺北市○路○號　郵遞區號：○○○　身分證字號：Ａ一○○○○○○○○　電話：○二一二○○○○○○○（空一行，但對造當事人若自頁首記載起，則無庸空行）

被　　告　丁午未　男　○年○月○日生　住臺北市○路○號　郵遞區號：○○○　身分證字號：Ａ一○○○○○○○○　電話：○二一二○○○○○○○

　　　　　丁辰巳　男　○年○月○日生　住同上　郵遞區號：○○○　身分證字號：Ａ一○○○○○○○○

電話：○二－二○○○○○○

為請求損害賠償事（案由若非自頁首記載起，則應空一行）：

訴之聲明：

一、被告應連帶給付原告新臺幣○○○元， 及自民國○○年○○月○○日起至清償日止，按年息百分之五計算之利息。

二、訴訟費用由被告連帶負擔。

事實及理由：

原告○○○參加被告○○○與○○○所舉辦民國○○年○○月○○日出發之○○五日遊，團費為每人新臺幣○○○元，旅遊食膳交通及行程均如旅遊契約書所載，詎被告等竟不依契約之約定提供應有之○○○旅遊服務，致原告之旅遊權益受損，爰依旅遊契約法律關係，請求貴院判決如訴之聲明，以保權益（註：事實及理由若複雜，則分點敘述）。

此　致

臺灣○○地方法院　公鑒

證據：

一、旅遊契約書（原本）一份

二、證人　○○○　住臺北市○路○號

中華民國　○○　年　○○　月　○○　日

具狀人　○○○　　（蓋章）

撰狀人　○○○　　（蓋章）

住臺北市○路○號　郵遞區號：○○○　電話：○二－二○○○○○○

刑事書狀範例

刑事告訴狀

告　訴　人　王戊己　男　〇年〇月〇日生　住臺北市〇路〇號　郵遞區號：〇〇〇　身分證字號：A一〇〇〇〇〇〇〇〇　電話：〇二一二〇〇〇〇〇〇〇（註：若一行不敷記載而於次行連續記載時，應與性別齊頭記載）

法定代理人　王庚辛　男　〇年〇月〇日生　住同右　郵遞區號：〇〇〇　身分證字號：A一〇〇〇〇〇〇〇〇　電話：〇二一二〇〇〇〇〇〇〇（註：若為數人之法定代理人，稱謂則記載為「共同」或「右〇人」，以下訴訟代理人及送達代收人情形相同者，亦同）

訴訟代理人　李子丑　（律師）　住臺北市〇路〇號　郵遞區號：〇〇〇　電話：〇二一二〇〇〇〇〇〇〇　送達代收人　陳寅卯　（律師）　住臺北市〇路〇號　郵遞區號：〇〇〇　電話：〇二一二〇〇〇〇〇〇

告　訴　人　趙丙丁　男　〇年〇月〇日生　住臺北市〇路〇號　郵遞區號：〇〇〇　身分證字號：A一〇〇〇〇〇〇〇〇　電話：〇二一二〇〇〇〇〇〇〇（空一行，但對造當事人若自頁首記載，則無庸空行）

被　　告　　丁午未　男　〇年〇月〇日生　住臺北市〇路〇號　郵遞區號：〇〇〇　身分證字號：A一〇〇〇〇〇

　　　　○○○　電話：○二—二○○○○○○○

丁辰巳　男　○年○月○日生　住同上　郵遞區號：○
　　○○　身分證字號：A—○○○○○○○○
　　　　電話：○二—二○○○○○○○

為就被告涉嫌侵占依法提出告訴事：

　　事實及理由：

告訴人○○○與○○○參加被告○○○所舉辦民國○○年○○月○○
日出發之○○五日遊，團費為每人新臺幣○○○元，旅遊食膳交通及行
程均如旅遊契約書所載，詎被告○○○之業務員即被告○○○竟意圖
為自己不法之所有，於九十年○○月○○日上午十時許，在臺北市○路
○號告訴人○○○住處，向告訴人等收取團費、護照及其他證件後，竟
逃匿無蹤，並未為告訴人等辦理出國旅遊事宜，經向被告○○○公司查
詢，卻發現被告○○○公司早已倒閉，故被告等共同涉嫌刑法第三百三
十五條第一項之侵占罪，請依法傳喚被告等到庭並提起公訴，以懲不法
（註：事實及理由若複雜，可分點敘述）。

　　　　此　致

臺灣○○地方法院檢察署　公鑒

　　證據：

一、匯款證明（原本）一份

二、證人○○○住臺北市○路○號

　　　中　華　民　國　○○　年　○○　月　○○　日

　　　　　　　具狀人　○○○　　　（蓋章）

　　　　　　　撰狀人　○○○　　　（蓋章）

　　　　　　　　住臺北市○路○號　郵遞區號：○○○

　　　　　　　　電話：○二—二○○○○○○○

第伍章

罰 則

第一節　旅行業之處罰

　　吳銘世：「旅行業假如違反有關規定，將會受到何種處罰？」

　　林劭：「旅行業違規之處罰，有警告、罰鍰、勒令停止使用觀光專用標誌並拆除之、勒令停業、撤銷營業執照等等，如涉及刑責，可能會被判刑，並需負民事損害賠償責任。其違規處罰事由如下：

一、觀光旅館業、旅館業、旅行業、觀光遊樂業或民宿經營者，有玷辱國家榮譽、損害國家利益、妨害善良風俗或詐騙旅客行為者，處新臺幣三萬元以上十五萬元以下罰鍰；情節重大者，定期停止其營業之一部或全部，或廢止其營業執照或登記證。

　　經受停止營業一部或全部之處分，仍繼續營業者，廢止其營業執照或登記證。

　　觀光旅館業、旅館業、旅行業、觀光遊樂業之受僱人員有第一項行為者，處新臺幣一萬元以上五萬元以下罰鍰。（發展觀光條例第五十三條）

二、觀光旅館業、旅館業、旅行業、觀光遊樂業或民宿經營者，經主管機關依發展觀光條例第三十七條第一項檢查結果有不合規定者，除依相關法令辦理外，並令限期改善，屆期仍未改善者，處新臺幣三萬元以上十五萬元以下罰鍰；情節重大者，並得定期停止其營業之一部或全部；經受停止營業處分仍繼續營業者，廢止其營業執照或登記證。

　　經依上述規定檢查結果，有不合規定且危害旅客安全之虞者，在未完全改善前，得暫停其設施或設備一部或全部之使用。

　　觀光旅館業、旅館業、旅行業、觀光遊樂業或民宿經營者，規避、

妨礙或拒絕主管機關依上述規定檢查者， 處新臺幣三萬元以上十五萬元以下罰鍰，並得按次連續處罰。(發展觀光條例第五十四條)

三、有下列情形之一者，處新臺幣三萬元以上十五萬元以下罰鍰；情節重大者，得廢止其營業執照：

1. 觀光旅館業違反發展觀光條例第二十二條規定， 經營核准登記範圍外業務。

2. 旅行業違反發展觀光條例第二十七條規定， 經營核准登記範圍外業務。

有下列情形之一者，處新臺幣一萬元以上五萬元以下罰鍰：

1. 旅行業違反發展觀光條例第二十九條第一項規定，未與旅客訂定書面契約。

2. 觀光旅館業、旅館業、旅行業、觀光遊樂業或民宿經營者，違反發展觀光條例第四十二條規定暫停營業， 或暫停經營未報請備查或停業期間屆滿未申報復業。

3. 觀光旅館業、旅館業、旅行業、觀光遊樂業或民宿經營者，違反依發展觀光條例所發布之命令。

未依發展觀光條例領取營業執照而經營觀光旅館業務、旅館業務、旅行業務或觀光遊樂業務者， 處新臺幣九萬元以上四十五萬元以下罰鍰，並禁止其營業。

未依發展觀光條例領取登記證而經營民宿者， 處新臺幣三萬元以上十五萬元以下罰鍰，並禁止其經營。(發展觀光條例第五十五條)

四、外國旅行業未經申請核准而在中華民國境內設置代表人者， 處代表人新臺幣一萬元以上五萬元以下罰鍰，並勒令其停止執行職務。(發展觀光條例第五十六條)

外國旅行業在我國境內設置之代表人， 違反旅行業管理規則第十

七條規定對外營業或從事其他業務者，撤銷其核准。（旅行業管理規則第五十六條）

五、旅行業未依發展觀光條例第三十一條規定辦理履約保證保險或責任保險，中央主管機關得立即停止其辦理旅客之出國及國內旅遊業務，並限於三個月內辦妥投保，逾期未辦妥者，得廢止其旅行業執照。

違反前項停止辦理旅客之出國及國內旅遊業務之處分者，中央主管機關得廢止其旅行業執照。

觀光旅館業、旅館業、觀光遊樂業及民宿經營者，未依上述規定辦理責任保險者，限於一個月內辦妥投保，屆期未辦妥者，處新臺幣三萬元以上十五萬元以下罰鍰，並得廢止其營業執照或登記證。（發展觀光條例第五十七條）

六、旅行業及其僱用之人員疏於注意旅客安全，致發生重大事故者，交通部觀光局得立即定期停止其一部或全部之營業、執業或撤銷其營業執照、執業證（旅行業管理規則第五十五條）。

七、未依規定金額繳足保證金者，逾期撤銷旅行業執照（旅行業管理規則第五十八條）。」

一、未申請設立旅遊業擅自經營旅遊業務

‧案例六十一：臺北市某公司營利事業登記證上所列「營業項目」為「1.舉辦郊遊登山休閒活動等之服務。2.一般綜藝育樂節目之策劃製作（新聞局特許除外）。3.工商界藝術廣告攝影暨有關廣告代理業務。4.前項有關器材裝備之銷售及進口代理業務。」並無「旅遊活動，收取交通、食宿費用」等項目，竟舉辦青草湖、玉山及五峰旗瀑布等旅遊活動，為旅客安排旅遊行程，提供食宿、交通等服務而收取報酬，被臺北市政

府觀光局查獲，處罰鍰新臺幣五萬元，並勒令停業，該公司不服，經訴願、再訴願均被駁回，又向行政法院提起行政訴訟。

公司：「本公司只舉辦郊遊活動，屬於公司登記之業務範圍，並無違法。」

行政法院：「單純之『郊遊登山休閒活動』，並不包括『旅遊活動，收取交通、食宿費用』項目，『郊遊』二字，顧名思義，乃屬城市之附近，所謂郊區處所也，雖不一定均屬徒步往返，然如當日不能返回城區，必須在外住宿者，則超出『郊遊』範圍，而屬於『旅遊』矣。『玉山未婚之旅』，並非能當日往返臺北，不能因貴公司自稱為『郊遊活動』，即應認為係『郊遊活動』。」

公司：「本活動以特定之未婚社員為對象，非向廣泛不特定之社會大眾招攬，故非屬旅遊活動。」

行政法院：「關於『特定』之對象，係指一定範圍內之意思，如某公司之員工及眷屬、某學校之師生、某公會之會員等，如以『未婚』之人即謂之為『特定』之人，則全臺灣之同胞，將半數為『特定』矣，如此廣泛之『特定』，幾乎無一定範圍，故應屬於『不特定』矣。」

「經營旅行業者，應先向中央主管機關申請核准，並依法辦妥公司登記後，領取旅行業執照，始得營業。」為發展觀光條例第二十六條所明定，而接待國內、外觀光旅客並安排旅遊、食宿及導遊，依同條例第二十七條第一項第三款，為旅行業之範圍，自應先申請核准，始得經營。由於該公司並無依規定另行申領旅遊業之營業執照，卻擅自舉辦旅遊活動，收取交通、食宿費用，行政法院認為其訴訟為顯無理由，因而以七十六年度判字第二一二一號裁判駁回，仍維持臺北市政府原處罰之決定。

・案例六十二：陳〇波在臺北市萬大路設立〇盛旅遊有限公司，為實

際業務負責人，但並未依法辦理公司設立登記。明知非銀行，不得辦理國、內外匯兌業務，竟自民國八十四年十月間起，以○盛公司名義對外經營各項旅遊、代售機票、代辦簽證及辦理國內外匯兌等業務，其中關於國、內外匯兌業務，係以其妻舅蔡○新名義在澳門中○銀行等多家銀行設立帳戶後，再代理來臺打工之不特定澳門人士，將在臺打工所得款項匯回給當地親友，陳○波每筆匯款則視其與委託者之交情深淺收取新臺幣（下同）五十元至一百元不等之手續費。

本案經臺灣臺北地方法院偵查終結提起公訴、臺灣臺北地方法院八十七年度訴字第一六六號刑事裁判審理終結，判定陳○波違反公司法第十九條第一項未經設立登記而營業罪，應依同法第二項規定論罪及違反銀行法第二十九條第一項非銀行辦理匯兌業務罪，應依銀行法第一百二十五條第一項論罪，被告所犯二罪間，有方法與結果之牽連關係，應依較重之銀行法處斷。

二、未申請設立分公司擅自經營旅遊業務

‧案例六十三：某旅行社未經申請許可設立分公司，竟在嘉義市民生北路五十號二樓設立嘉義分公司懸掛市招，陳設辦公桌椅、電話及掛有開業誌慶匾額，僱用職員從事招攬旅遊業務，被嘉義市政府取締小組查獲，依法處以罰鍰銀元五萬元，旅行社不服提起訴願、再訴願均被駁回，依法提起行政訴訟。

旅行社：「本公司僅於上址著手籌備及儲訓人員，於被查獲接受通知後，迅即具函申復，請體恤商艱免予處罰，另一方面則立即將籌備中之嘉義分公司撤銷，召回所有人員，情節既非重大，予以警告處分即可達目的，無須處以高額罰鍰。」

行政法院：「『觀光旅館業、旅行業違反本條例及依據本條例所發

布之命令者，予以警告；情節重大者，處五千元以上、五萬元以下罰鍰，或定期停止其營業之一部或全部，或撤銷其營業執照。』又旅行業設立分公司，應備具有關文件向交通部觀光局申請許可，並依法辦妥分公司設立登記，申請註冊發給旅行業分公司執照後始得營業；旅行業在國內除設立分公司外，不得以其他名義設立分支機構，亦不得委託他人頂名經營，當時之發展觀光條例第三十九條第一項、旅行業管理規則第七條第二項、第三項及第八條分別定有明文。貴分公司於民國七十五年十二月二十一日刊登招攬旅遊廣告，且嘉義市旅行商業同業公會七十五年十二月廿七日嘉市旅字第○一七號函又明白指稱貴分公司未經申請入會，即擅自營業，請派員取締等情，故貴旅行社違規事實殊為明顯。」

　　行政法院因而以七十六年度判字第一七三七號裁判駁回，該旅行社仍被科處罰鍰五萬元（折合新臺幣十五萬元）確定。

・案例六十四：王○莉與盧○仁共同以未經設立登記之「（香港）恆信旅運貿易有限公司（臺灣聯絡處）」之名義，經營大陸地區旅遊、探親辦理證照、購買機票、導覽等觀光業務，以及代理客戶由臺灣匯款經香港至大陸地區之匯兌業務，並從中獲取利潤。

　　本案先後經檢察官偵查及法官審理終結，均認定王○莉違反銀行法第二十九條第一項規定，應依同法第一百二十五條第一項規定處斷，以及公司法第十九條第一項、第二項之未經登記營業罪，因而判處王○莉有期徒刑八月。

三、無照領隊帶團，與公司負責人同樣負責

・案例六十五：管仁佳係某旅行社之負責人，明知曾導玫未領得專業領隊合格執照，竟然不依法令之規定，仍指派曾導玫帶團出國至帛琉共和國旅遊，團員周○○於參加自費水上活動時，不幸溺水死亡，周○○

之家屬乃控告管仁佳、曾導玫涉嫌過失致人於死，經檢察官偵查終結提起公訴，地方法院、高等法院均判決認定管仁佳、曾導玫觸犯業務過失致人於死罪，各處有期徒刑五月，管仁佳、曾導玫不服該判決，上訴最高法院。

管仁佳、曾導玫：「周先生溺死純屬意外，並非我們過失所致。」

最高法院：「管仁佳係旅行社之負責人，明知依法應指派合格之領隊帶團出國；曾導玫明知未領得專業領隊合格執照，竟仍接受指派帶旅遊團出國旅遊，致造成團員周○○溺水死亡，二人均有過失。」

本案經最高法院八十六年度臺上字第六○○一號刑事裁判駁回二人之上訴，管仁佳及曾導玫因而被判罪確定。

四、快艇駕駛失控致團員受傷，老闆同樣要賠

‧案例六十六： 某旅行社舉辦澎湖北海三日遊，由另一旅行社代銷該旅遊產品，旅客李○華於參觀北海險礁無人島之旅途中，因快艇駕駛員超速失控，李○華不幸撞到暗礁而輕微腦震盪，致無法完成全部旅遊行程，李○華於傷癒返家後，向法院起訴請求二家旅行社連帶賠償損害。

旅行社：「本案是快艇駕駛員之過失，本公司並無過失。」

李○華：「旅行社並無證據證明自己沒有過失。」

法官：「一、『從事設計、生產、製造商品或提供服務之企業經營者應確保其提供之商品或服務，無安全或衛生上之危險。商品或服務具有危害消費者生命、身體、健康、財產之可能者，應於明顯處為警告標示及緊急處理危險之方法。企業經營者違反前二項規定，致生損害於消費者或第三人時，應負連帶賠償責任。但企業經營者能證明其無過失者，法院得減輕其賠償責任』；『從事經銷之企業經營者，就商品或服務所生之損害，與設計、生產、製造商品或提供服務之企業經營者連帶負賠償

責任。但其對於損害之防免已盡相當之注意，或縱加以相當之注意而仍不免發生損害者，不在此限」，消費者保護法第七條、第八條第一項分別定有明文。

二、消費者保護法對於商品或服務既未加以定義，倘企業經營者提供之商品或服務攸關消費者健康與安全之確保，為促進國民消費生活安全及其品質，即應有本法之適用。旅遊業者提供團體旅遊行程，其內容兼括行程規畫、餐旅、食宿及交通之安排，凡此皆已涉及消費者之健康及安全，依上述說明，自應確保其提供之商品或服務，無安全或衛生上之危險，因此旅遊業者應有本法之適用。

三、承辦之旅行社為本案消費關係之企業經營者， 代銷旅行社居於經銷商之地位，均應舉證以證明其對於損害之防免已盡相當之注意，或縱加以相當之注意而仍不免發生損害，才能免除損害賠償責任。否則， 依上述消費者保護法之規定，二家旅行社即應就旅客因本事件所造成之傷害，負連帶損害賠償責任。

四、『不法侵害他人之身體、健康、名譽、自由、信用、隱私、貞操， 或不法侵害其他人格法益而情節重大者， 被害人雖非財產上之損害，亦得請求賠償相當之金額』，民法第一百九十五條第一項定有明文。但消費者保護法對於企業經營者乃採無過失責任制度， 其對因消費關係所產生之侵權行為雖無任何故意、過失，亦需負損害賠償責任，至於損害賠償之範圍，因消費者保護法並未明文規定，依該法第一條第二項之明文， 應適用民法相關規範條文， 而非指有關慰撫金請求之構成要件，亦應適用民法之規定。

五、債務人之使用人關於債之履行有過失，致為不完全之給付，此非侵權行為之法律關係，故應無消費者保護法之適用。

六、『債務人之代理人或使用人，關於債之履行有故意或過失時，

債務人應與自己之故意或過失負同一責任」，民法第二百二十四條著有明文。本件駕駛員乃旅行社之使用人，該駕駛員對於本事件之發生確有過失，依上述民法之規定，旅行社自應負連帶賠償責任。」

五、旅遊開始前解約，旅行社應退還定金

‧案例六十七：郝訐彥等八十一人參加某旅行社於民國八十五年三月廿九日出發之南橫三日遊，團費原約定每人新臺幣六千八百元，嗣後於同年三月十二日另簽確認書改為每人團費三千九百元，旅行社向郝訐彥收取定金時，係依照修改後之確認書共計收受二十萬元。郝訐彥後來因故無法成行，遂在旅遊開始前九日即同年三月廿日函告旅行社解除契約，請求返還前付款項，雙方發生爭執，郝訐彥因而向交通部觀光局申訴。

郝訐彥：「團費應以每人三千九百元為計算基準。」

旅行社：「團費應按每人六千八百元核計。」

交通部觀光局：「雙方既然另簽確認書，將團費改為三千九百元，即應依三千九百元計算團費。依本局訂頒之國內旅遊契約範例第十八條第三款規定，旅客一方於旅遊開始前第二日至第二十日期間解除契約者，其損害賠償額之計算方式為團費百分之三十外加行政規費。本件旅行社並無證據證明在旅客解約前已就本次旅遊活動支付任何行政規費，故應扣除團費三成後返還已收定金十萬五千二百三十元(200,000−3,900×81×30%=105,230)。」

六、分公司欠債，本公司應償還

‧案例六十八：張希熙等三十人參加某旅行社臺中分公司所舉辦之紐西蘭八日遊，繳納團費新臺幣六十五萬三千五百元後，因颱風來襲之

故，取消原訂行程，張希熙遂向旅行社總公司請求返還團費，總公司因為沒收到該筆團費，拒絕張希熙之請求，雙方因而鬧到法院。

張希熙：「本次因颱風來襲取消旅程，雙方雖沒有責任，但旅行社應退還團費，我有旅遊契約書、旅遊團成員名單、旅遊行程表為證。」

旅行社：「那是臺中分公司欠的團費，臺中分公司與本公司業務、財務、行政等均完全獨立告互不相干。」

法官：「貴總公司與臺中分公司之業務、財務、行政雖均完全獨立互不相干，但分公司為本公司之分支機構，依『人格不可分』原則，分公司在實體法上並無獨立之人格，其與本公司仍為單一之權利主體，分公司於業務範圍內所積欠之款項，債權人自得對本公司請求，故貴公司縱使沒收到分公司匯來該筆團費，仍應替分公司償還該債務。」

七、免費招待海外渡假中心？先付款再說吧！

・**案例六十九：**張先生接獲某外商公司來電告知，若親往該公司接受相關旅遊問卷訪談及諮詢，即可獲贈國外知名飯店七日住宿招待券，張先生不疑有他，依約前往。該公司人員就旅遊習慣等相關問題訪談完成問卷調查後，　即向張先生推銷所謂以一定金額購買國外某特定渡假中心，每年可使用住房七日權利（時段使用權利）之商品，並表示可以再透過「國際休閒渡假村交換中心」（Resort Condominiums International, INC，簡稱RCI），與其他渡假中心交換該商品之使用權。張先生因毫無心理準備，且該公司人員反覆強力遊說，遂倉促購買澳洲某渡假中心之時段使用權利，該公司在短短數十分鐘內，要求張先生完成合約文件之審閱、簽署，所需價款則以信用卡刷卡方式支付。張先生將合約帶回詳細審視，　發覺該合約無法確保日後是否得行使會員權利，故要求依消費者保護法第十九條之規定，請求解約退款，卻被該公司拒絕，遂向

CHAPTER 5

臺北市政府消費者服務中心申訴。

張先生：「㈠該外商公司僅代理另一家澳洲公司銷售渡假中心時段使用權利。㈡合約中有關不得退款及不得解約部分，對申購人顯失公平。㈢購買人須等繳清價款後三個月，才會收到國外寄發之會員證。」

公司：「㈠合約中規定不得解約退款。㈡本公司行銷方式不屬於消費者保護法第十九條規範之訪問買賣，故無所謂七日審閱期。」

消費者保護官：「依行政院消費者保護委員會之見解，公司未經消費者邀約，以旅遊問卷調查誘使消費者前往該公司接受訪談，並趁機推銷海外渡假村會員權利等商品之銷售型態，如消費者在無心理準備下發生買賣行為，仍屬訪問買賣，應適用消費者保護法有關定型化契約之規定。故本案中『不得退費』之約定違反同法第十九條第一項之規定，依同條第二項之規定為無效，消費者自得依該條第一項規定解除契約，並請求退還所繳之價款。」

經臺北市政府消費者服務中心協調後，該公司與張先生達成協議，全額退款。類此消費糾紛事件層出不窮，消費者於購買渡假中心時段使用權前，應仔細審閱契約內容，尤應注意下列幾點：

㈠該銷售公司是否擁有國外渡假中心之代理權（應提示相關證件）？

㈡該渡假中心有無完善之會員人數規劃？　將來代理公司吸收會員額滿後，是否仍會保留在臺服務處，以處理轉讓會員卡等後續服務工作？

㈢合約是否註明為訪問買賣，購買者可否享有七日審閱期（應要求書面文字）？

㈣打聽是否已有會員出國渡假過？　並詢問情況後，再簽約亦不遲。

八、美西嘔氣之旅，旅行社敗訴

· 案例七十：五十三名消費者參加某旅行社主辦的「美西十日遊」，每人團費為新臺幣四萬九千元，與其他相同產品比較，價格已屬偏高，但因旅行社強調該公司安排極為用心，可提供「精緻、溫馨之旅」，致消費者信以為真，因而支付較高團費，沒想到全團五十三名團員外加一名領隊共同擠在一輛巴士上，加上各人攜帶的行李，車內幾乎動彈不得；在舊金山旅遊時，旅行社安排的司機竟然迷路，當天原本安排參觀七個景點，最後縮水僅剩三個，大半時間都因司機迷路被浪費了；第五天排定「大峽谷」參觀行程，旅行社卻帶大家去「西峽谷」。因旅程頻出狀況，「精緻、溫馨之旅」反成「嘔氣之旅」，旅客憤而集體控告旅行社要求賠償損失。

旅行社在審理時否認欺騙團員，並稱團員主張退回「差價」沒有依據。

臺灣臺北地方法院民事庭審理後認為，旅行社未依旅遊契約提供應有的旅遊品質，係「給付不完全」之違約事由，因而判決旅行社敗訴，必須賠償每位旅客新臺幣一萬四千五百六十元，合計七十七萬餘元。

（2000.02.19　聯合報　記者林河名／臺北報導）

九、搭機返國行李箱損毀

· 案例七十一：陳先生於民國八十五年六月二十三日自法國搭乘某航空公司班機返國，提領行李時，發現行李箱破損，於是向該航空公司行李組申訴。經檢視後，發現行李箱損壞情形過於嚴重，無法修復，但因行李箱不是新的，該航空公司同意賠償一半之金額，並要求陳先生必須先付行李箱一半的費用給該公司簽約之行李維修站，然後再領取一新

的行李箱。陳先生認為市售行李箱購買時均有折扣，懷疑航空公司與行李維修站可以較低的價格取得產品，卻要他支付定價的一半金額， 並不合理，且此係航空公司對旅客應負之賠償責任，而非應由旅客負責。因雙方無法達成協議， 陳先生遂向新竹市政府消費者服務中心提出申訴。

消費者保護官：「民法第六百三十四條規定，運送人對於運送物之喪失、毀損或遲到，應負責任。但運送人能證明其喪失、毀損或遲到，係因不可抗力， 或因運送物之性質， 或因託運人或受貨人之過失而致者， 不在此限。本件陳先生行李箱受損，係航空公司運送過程中所致之損害，既然無上述免責事由，航空公司即應賠償陳先生。」

經新竹市政府消費者服務中心協調結果，航空公司終於賠償陳先生損壞之行李箱現金新臺幣二千元。

第二節　領隊及旅行業僱用人員之處罰

吳銘世：「領隊及旅行業僱用人員違反法令時，會受到何種處罰?」

林玥：「領隊及旅行業僱用人員違反法令時，行政責任部分可能會被科處罰鍰、定期停止執行職務、撤銷執業證；有觸犯刑法時，可能被判處徒刑；至於民事部分，則必須與旅行社負連帶損害賠償責任。其違規處罰事由如下：

一、有下列情形之一者，處新臺幣三千元以上一萬五千元以下罰鍰；情節重大者， 並得逕行定期停止其執行業務或廢止其執業證：

1. 旅行業經理人違反第三十三條第五項規定，兼任其他旅行業經理人或自營或為他人兼營旅行業。

2. 導遊人員、領隊人員或觀光產業經營者僱用之人員，違反依發展觀

光條例所發布之命令者。

經受停止執行業務處分，仍繼續執業者，廢止其執業證。（發展觀光條例第五十八條）

二、未依發展觀光條例第三十二條規定取得執業證而執行導遊人員或領隊人員業務者，處新臺幣一萬元以上五萬元以下罰鍰，並禁止其執業。（發展觀光條例第五十九條）

三、於公告禁止區域從事水域遊憩活動或不遵守水域管理機關對有關水域遊憩活動所為種類、範圍、時間及行為之限制命令者，由其水域管理機關處新臺幣五千元以上二萬五千元以下罰鍰，並禁止其活動。

前項行為具營利性質者，處新臺幣一萬五千元以上七萬五千元以下罰鍰，並禁止其活動。（發展觀光條例第六十條）

四、於風景特定區或觀光地區內有下列行為之一者，由其目的事業主管機關處新臺幣一萬元以上五萬元以下罰鍰：

　1.擅自經營固定或流動攤販。

　2.擅自設置指示標誌、廣告物。

　3.強行向旅客拍照並收取費用。

　4.強行向旅客推銷物品。

　5.其他騷擾旅客或影響旅客安全之行為。

　違反前項第一款或第二款規定者，其攤架、指示標誌或廣告物予以拆除並沒入之，拆除費用由行為人負擔。（發展觀光條例第六十三條）

五、於風景特定區或觀光地區內有下列行為之一者，由其目的事業主管機關處新臺幣三千元以上一萬五千元以下罰鍰：

　1.任意拋棄、焚燒垃圾或廢棄物。

2.將車輛開入禁止車輛進入或停放於禁止停車之地區。

3.其他經管理機關公告禁止破壞生態、污染環境及危害安全之行為。

（發展觀光條例第六十四條）

六、旅行業及其僱用之人員疏於注意旅客安全，致發生重大事故者，交通部觀光局得立即定期停止其一部或全部之營業、執業或撤銷其營業執照、執業證（旅行業管理規則第五十五條）。」

‧案例七十二：廖○宗曾任運○旅行社有限公司之業務員，承辦招攬旅遊、向旅客收款等業務，竟意圖為自己不法之所有，於民國八十六年四月底任職期間，將客戶許○順及其家人等六人委託運○公司代辦至日本旅遊所交付之團費新臺幣十萬六千元，予以侵占入己花用，經被害人依法告訴後，被法院判處刑法第三百三十六條第二項之業務侵占罪。

‧案例七十三：簡先生自稱任職某旅行社，向蔡小姐等旅客招攬西藏、尼泊爾旅遊團，並留下旅行社公司電話予蔡小姐。蔡小姐等因為曾參加過簡先生所帶之旅遊團，故依電話與簡先生聯絡並同意參加該旅遊團，約定由簡先生南下向蔡小姐收取團費，簡先生並以旅行社名義與蔡小姐簽訂旅遊契約書。旅遊團於民國八十四年五月中旬抵達大陸成都，簡先生聲稱團費旅行支票遺失，無法支付團費，大陸旅行社拒絕承辦，故請求蔡小姐以信用卡代墊付團費。蔡小姐見簡先生苦苦哀求，又顧及其他團員旅遊興致，遂代墊團費新臺幣三十多萬元，簡先生當場寫借據保證返臺後一定償還。

返臺後蔡小姐向簡先生催討，簡先生簽發其私人支票償付，經提示因存款不足遭退票後，簡先生即逃匿無蹤，蔡小姐遂轉向旅行社催討。旅行社認為本件糾紛純屬簡先生個人行為而拒絕蔡小姐之請求，蔡小姐求助無門，乃向法院起訴請求旅行社賠償損害。

蔡小姐：「簡先生留下的電話號碼確實為旅行社公司的電話號碼，

我數度用該電話聯絡到簡先生，且簡先生寄給我的資料也是用旅行社之信封。」

　　旅行社：「簡先生非本公司職員，其私自刻本公司橢圓章與旅客簽訂旅遊契約書，致公司名譽受損，現已依法追究責任。」

　　法官：「經查證簡先生確實並非旅行社之職員，但民法第一百六十九條規定：『由自己之行為表示以代理權授與他人，或知他人表示為其代理人而不為反對之表示者，對於第三人應負授權人之責任。但第三人明知其無代理權或可得而知者，不在此限』，蔡小姐數度打旅行社之電話找到簡先生，可見旅行社明知無權代理人簡先生以其名義為意思表示，卻不為反對之意思表示，使蔡小姐等誤認旅行社有授權簡先生之意思表示，應有『表見代理』之事實，旅客自得據此主張旅行社應負授權人之責任。」經協調後，旅行社同意日後由蔡小姐本人或介紹友人參加該旅行社之旅遊時，每次得扣除團費三分之一，至抵扣全部費用為止，雙方達成和解。

・案例七十四：高先生參加由三家旅行社共同推出，甲旅行社負責操團，乙旅行社負責派遣領隊，於民國八十五年二月中旬出發之南非十日旅遊團，高先生與領隊同宿一房，因領隊鼾聲過大，以致其無法安眠，影響白天旅遊之精神，故第二天即向領隊反映，要求領隊為其安排獨住一房。領隊告訴高先生可以代為安排，但須自付費用每晚新臺幣四百元，高先生為圖個好眠，因而答應。但往後幾天中，領隊告訴高先生，因飯店客滿無法另外騰出一間單人房，高先生非常不滿，認為領隊不願為其安排，雙方為此引發衝突，高先生出言挑釁，領隊告訴高先生「要打回臺灣再打」。高先生因而決定改於行程第七天由約翰尼斯堡脫隊轉往東倫敦，請領隊為其訂妥機位。

　　不料第七天因旅行社聯絡餐廳之疏忽，加上司機路況不甚熟悉，耽

誤高先生的班機時間，高先生趕赴機場時，只得更改行程由約翰尼斯堡→伊莉莎白→東倫敦，後段機票自購花費南非幣八百元。高先生回臺之後就衝著領隊講的「要打回臺灣再打」，一再打電話到旅行社找領隊並要求交出領隊，甲旅行社不堪其擾，於是主動為高先生向中華民國旅行業品質保障協會申訴。

　　品保協會：「旅客因領隊生活習慣不同致受干擾，無法妥適更換室友或做其他處理，必須另宿一間單人房所增加之費用，如旅遊契約未約定由誰負擔時，宜由旅行社與旅客共同分擔。至於旅行社未聯絡好餐廳、司機路況不熟耽誤旅客班機，均為旅行社之過失，應賠償旅客因更改機票及另購一段機票所增加之費用。」

　　本件由聯合舉辦的三家旅行社派代表出席與高先生調處，最後旅行社同意賠償高先生更改機票自付之費用南非幣八百元（折合新臺幣約五千多元）及慰問金，合計新臺幣一萬二千元，雙方和解了事。

‧案例七十五：八十歲之胡先生心裡嚮往北歐峽灣冰河天然景致已久，經多方打聽、比較後，慎選在旅遊業界頗負盛名之某旅行社，於民國八十三年六月五日參加其所主辦「俄羅斯東歐十七天之旅」。該團於俄羅斯觀賞芭蕾舞表演時，領隊把胡先生單獨安排在與其他團員相隔甚遠的位置，且未預先告知何時散場及集合地點，待第一幕結束，演員出來謝幕鞠躬後，胡先生恐跟不上團，匆忙離開表演廳，卻四處尋不見其他團員與遊覽車，由於語言不通，只好自費搭計程車返回飯店。

　　該團於「上海餐廳」用畢晚餐後，領隊未清點人數即帶隊離開，忽略了因腸胃不適而留在洗手間的胡先生，由於夜色已暗，胡先生經過一番波折才孤伶伶地步行返回住宿之赫爾辛基旅館。胡先生於睡夢中突然被領隊搖醒，因另二位團員之房間嚴重漏水，臨時須更換房間，因而將胡先生改安排於單人房，房內既無洗手間也沒毛毯，與服務生又語言

不通，且領隊未安排妥當並將住宿房間號碼告知就離去，害得胡先生只好穿著毛衣受凍至天明，等到天亮後，才去拜託其他團員帶路，尋得公用廁所解決內急之苦。胡先生於返國後向交通部觀光局、財團法人消費者文教基金會及中華民國旅行業品質保障協會等申訴。

品保協會：「㈠團員中若有年紀較大、身體不適、行動不便或其他特殊狀況者，領隊應提高注意力，並妥為安排與照顧。㈡領隊於行程中應隨時掌握團員行蹤，尤其要離開某定點前往另一地點時，應清點人數確定是否全數到齊。㈢旅行社未依雙方所簽訂旅遊契約之約定為旅客安排住宿飯店，改以次級旅店支應，且領隊未將旅客安頓妥適，檢視房間的必要設備有否欠缺，如有欠缺應儘速請服務生補送，故旅行社應依該契約第十四條『飯店等級變更』之規定，賠償旅客差額二倍的違約金。」

本案經由品保協會協調溝通後，旅行社對於其領隊疏於照料胡先生深表歉意，並親臨其住所致贈紅包新臺幣五千元，始平息此糾紛。

・案例七十六：丁太太等八人參加某旅行社代銷，由某航空公司所推出於民國八十五年二月二十一日出發之香港、深圳套裝旅遊產品，行程第二天參加深圳之旅，上車後導遊告知此團為英文團，由於該團都是四十至五十歲的太太，完全不懂英文，因此當導遊解說時，丁太太等人有聽沒有懂，根本不知所云，故要求導遊改講中文，但導遊只隨便講一點，最後由深圳回香港時，索性全部講英文，毫不考慮丁太太等人，直到要小費時才又改說一口標準流利的中文，服務態度很差。行程最後一天早上九點半，飯店服務人員來敲丁太太房門，請該團旅客收拾行李，因為有其他客人要來住房，丁太太等人慌亂匆忙整裝完畢後，就到櫃檯詢問，並告知其回程班機為晚上十點半，經一番交涉後，飯店承認有疏失，同意再給丁太太等人各一間房間使用到晚上六點鐘，但到下午飯店人

員交接班時，午班人員不明狀況，又把丁太太等人趕下樓，使丁太太等人遊興大減，返臺後乃向中華民國旅行業品質保障協會申訴。

品保協會：「消費者保護法第八條規定：『從事經銷之企業經營者，就商品或服務所生之損害，與設計、生產、製造商品或提供服務之企業經營者連帶負賠償責任。但其對於損害之防免已盡相當之注意，或縱加以相當之注意而仍不免發生損害者，不在此限。』本案航空公司安排不懂英文之旅客參加英文導遊解說團，使旅客聽不懂解說而降低旅遊品質，經旅客反映仍未獲妥善回應，且飯店未依旅客行程安排住宿之房間，航空公司、導遊及飯店均有過失。因本次行程為套裝產品，導遊及飯店均由航空公司安排，故導遊及飯店服務人員均為航空公司之履行輔助人，旅行社則為航空公司之代銷公司，應連帶負損害賠償責任。」

經調處結果，由飯店給予旅客丁太太等人道歉函及下次住宿飯店優惠價，航空公司則賠償每人深圳行程部分團費的一半（約新臺幣一千二百元），雙方達成和解。

‧案例七十七：劉先生與其女友參加某旅行社所承辦的「泰港澳十日遊」，旅遊行程表上特別標示自費行程完全遵照泰國觀光局之收費標準，不亂加價，全團人數十六人，為「非採購團」，如有購物平均每天不超過二次，業務員並提供泰國觀光局「自費旅遊新價目表」及目前殺價的旅行社所推銷的自費活動價目表供劉先生參考。不料抵達曼谷後，劉先生二人才知同行的團員皆為「純泰八日遊」之旅客，參加泰港澳十日遊者，僅劉先生二人。領隊保證劉先生二人抵香港後，導遊會來帶領其遊覽。行程第三天，又有「純泰六日遊」之旅客加入該團。行程第六天，導遊一口氣帶劉先生等人前往珠寶店、皮件行、中藥鋪購物，推銷自費行程的價格也較泰國觀光局所訂之價格為高，且無故取消龍虎園欣賞猛虎受馴之雜耍表演。在泰國八天行程結束即將前往香港時，劉先

生被告知其香港簽證尚未辦妥無法進入香港，其女友因單獨一人也不想進入香港，只好隨其餘二團回臺，劉先生二人深覺其權益受損，故向中華民國旅行業品質保障協會申訴。

品保協會：「旅行社未告知『泰港澳十日遊』之團員僅劉先生二人，顯然違反契約誠信原則。其將三個旅遊團併為一團，又打算將劉先生交給香港之導遊帶團，違反旅行業管理規則第三十二條『成行時每團均應派遣領隊全程隨團服務』之規定。導遊違反『自費行程完全遵照泰國觀光局自費行程收費標準，絕不亂加價』之書面約定，超收自費行程之費用，且又擅自變更及縮短行程，故旅行社應與其所僱用之違約導遊負連帶賠償責任。」

經調處結果，由旅行社賠償劉先生二人行程遭壓縮影響旅遊品質、超收自費行程費用、龍虎園及港澳未旅遊、導遊小費等，總計每人賠償新臺幣八千八百元，雙方達成和解。

·案例七十八：溫小姐參加甲旅行社所舉辦之菲佩四日遊，出發當天由臺北抵馬尼拉機場時，才被告知該團因人數不足，必須與乙旅行社併團，現場並馬上分送由乙旅行社所印製的住宿班機行程表。抵達馬尼拉市安排簡單的市區觀光後，於下午六時左右抵達佩多拉斯，晚餐過後領隊（乙旅行社所派）宣布明天早上五時三十分起床，六時三十分離開佩多拉斯度假中心，溫小姐向領隊抗議，依照甲旅行社所給行程表，應到隔天中午後才會離開該中心。但領隊告知他們公司的行程本來就如此安排，難道甲旅行社沒有事先告知嗎？在佩多拉斯回馬尼拉途中，導遊推銷自費看火山口行程，每人美金四十元，並說如不參加者，在路邊等候參加者回來，致原訂參觀華僑義山行程因沒時間而被迫取消。溫小姐因不願在大太陽底下曝曬，只得無奈參加，返國後認為旅行社罔顧旅遊消費者權益，因而向中華民國旅行業品質保障協會申訴。

　　品保協會：「旅行業管理規則第二十七條規定：『旅行業經營自行組團業務，非經旅客書面同意，不得將該旅行業務轉讓其他旅行業辦理。旅行業受理前項業務之轉讓時，應與旅客重新簽訂旅遊契約』，甲旅行社未經旅客書面同意擅自併團，乙旅行社受讓旅客，卻未與旅客重新簽訂旅遊契約，均違反該條規定，應受行政處分。乙旅行社、領隊及該團之導遊均係甲旅行社履行旅遊契約之代理人，未經旅客同意擅自變更行程並推銷自費行程，違反同規則第三十五條、第四十九條規定，應連帶負損害賠償責任。」

・案例七十九：董小姐參加某旅行社所舉辦於民國八十三年十月二十八日出發之純新加坡四日遊，繳交團費新臺幣一萬三千五百元後，遲遲未見旅行社通知開說明會，直到出發前三天，旅行社才將班機、飯店相關資料送交董小姐。行程第二天晚上，領隊告知明天他將帶領其中二十一位團員至馬來西亞繼續旅遊，留下董小姐及另二名團員繼續新加坡旅遊。第三天上午十一時，領隊帶領其他團員赴馬來西亞旅遊，當地導遊安排午飯後即離開，留下董小姐等人留在飯店。第四天一大早，旅行社派車接董小姐等人至機場，董小姐等人自行搭機至香港，再由香港轉機回臺北，回國後向旅行社抗議未獲妥適處理，因而向法院起訴請求旅行社賠償損害。

　　法官：「旅行社於團體成行前，未舉辦說明會，成行時未指派領隊全程隨團服務，違反旅行業管理規則第三十二條第一項：『綜合、甲種旅行業經營旅客出國觀光團體旅遊業務，於團體成行前，應舉辦說明會，向旅客作必要之狀況說明。成行時每團均應派遣領隊全程隨團服務。』之規定，惡意將旅客棄置於國外，應與領隊、導遊負連帶損害賠償之責任。」

・案例八十：莊小姐參加某旅行社所舉辦之日本四日遊，於民國八十

四年三月二十六日出發，第一天晚餐時，旅行社並沒派車接送至餐廳，旅客扶老攜幼（團員中有位嬰孩）在近4℃氣溫下徒步約三十分鐘，有部分團員被凍得受不了。莊小姐用完餐後，因不堪旅途辛勞，只好自行坐計程車返回飯店。第二天行程原住宿日式溫泉旅館榻榻米，晚上享用懷石餐，出發前卻通知改住宿無溫泉設備之王子飯店，懷石風味餐也變成西式晚餐。第三天原定下午一時抵達迪斯耐樂園，暢遊到晚上七點後享用燒肉大餐，因逢塞車且迪斯耐樂園物價較貴用餐不便，故中途讓旅客稍作停留購買便當，不料抵達迪斯耐時，導遊以門票已售完園內暫不開放為由，讓旅客於門外苦等三小時，最後在下午四時三十分入園玩至晚上十時左右，原訂燒肉大餐因而取消。回程時，因為還有七人機位候補，領隊一路上忙於訂機位，時常疏於服務並讓旅客於車上等候，故莊小姐回國後即向行政院消費者保護委員會申訴。

消費者保護官：「團費當然包括交通費用在內，旅行社於第一天未安排車子接送用餐，第二、三天未依約定之食宿及行程提供旅遊服務，違反旅遊契約之約定，應與領隊、導遊負連帶賠償責任。」

・案例八十一：　朱小姐參加某旅行社於民國八十三年七月十五日出發之「美西十二天豪華團」，約定住宿四、五星級飯店，團費較逍遙團每人貴新臺幣四千元，但除了夏威夷一站外，美國本土之飯店均不能令人滿意，於佛雷期諾甚至住宿類似汽車旅館，餐食安排則是菜量不夠，菜色一成不變。回臺後與友人提及此事，得知友人參加該旅行社相同行程之逍遙團，所住宿飯店竟比豪華團還好，朱小姐不甘上當受騙，向旅行社抗議未獲滿意答覆，因而向交通部觀光局申訴。

交通部觀光局：「旅行社應依旅遊契約之約定，提供食宿交通等旅遊服務，否則應負違約之責任。本案旅行社違反誠信交易原則，未依約定提供食宿，應與領隊、導遊負連帶賠償責任。至於廣告不實部分，違

反消費者保護法第二十二條『企業經營者應確保廣告內容之真實,其對消費者所負之義務不得低於廣告之內容』之規定,應受行政院消費者保護委員會行政處罰。」

‧案例八十二: 周小姐參加某旅行社所主辦於民國八十一年十二月三十一日至八十二年元月三日之港澳四日遊,約定出發班機是上午十時,回程班機為晚上十時起飛,雙方並簽訂旅遊契約書,出發前夕,旅行社電告出發日上午十時班機客滿,須改為下午五時,周小姐雖然生氣,也只好勉強答應。行程第三天自澳門遊覽回香港時,領隊突然宣布元月三日上午十時班機機位過多,須抽調周小姐等六位旅客提前搭乘該班機返臺,否則回程機位無法確定,第四天原定之自由活動因而取消。周小姐不甘行程被無端縮水,返臺後向旅行社請求賠償被拒,因而請求住所地之調解委員會調解。

調解委員:「旅行社擅自更改班機時間並取消自由活動之行程,違反旅行業管理規則第三十五條第五款之規定,應與領隊、導遊負連帶賠償責任。」

‧案例八十三: 曹先生參加某旅行社所舉辦之洛磯山脈九日遊,於民國八十五年九月十八日出發。出發當天,旅行社另發一張住宿旅館一覽表,其中有一處住宿旅館與當初之約定不同。行程第二天,導遊告知要再度更換旅館,曹先生向導遊質疑旅行社為何一再變更住宿地點,如此之行程令人如何能安心? 領隊及導遊自知理虧, 於是在往後的行程中,數次以加菜方式向全體團員做補償,甚至提供洋酒、果汁供旅客飲用, 原以為事情就此落幕, 沒想到在該團回國快一個月後, 接獲法院開庭之通知。

曹先生:「旅行社擅自更改住宿飯店,違反旅遊契約之規定,應負責賠償。」

旅行社:「領隊於行程中已用加菜方式補償完畢。」

法官:「領隊及導遊從未提及『加菜即是賠償』,且加菜是否可代替隨意變更之行程亦有問題。旅行社既然未依約定提供住宿之飯店,已經違反旅遊契約之約定, 應與領隊、導遊負連帶賠償責任。」

本案雖然領隊與導遊以加菜方式賠償,旅客也都「沒有異議」,但旅行社仍被法官判定應賠償曹先生新臺幣二千元。

附　錄

民法債編旅遊部分條文修正草案暨民法債編施行法修正草案總說明

民法債編各種之債

關於第八節之一「旅遊」部分

(一)增設「旅遊」一節（增訂節名）

近年來，由於交通便利、生活水準提高，休閒旅遊頗受國人重視，旅遊糾紛遂時有所聞。為使旅客與旅遊營業人間法律關係明確，爰增設本節規定。

(二)增設旅遊營業人之定義規定（增訂條文第五百十四條之一）

旅遊營業人者，謂安排旅程、提供交通、膳宿、導遊等旅遊服務予旅客為營業而收取旅遊費用之人。

(三)增設旅遊書面之規定（增訂條文第五百十四條之二）

旅遊雖非要式契約，惟旅遊營業人應旅客之要求，則應出具記載其名稱、地址、旅客名單、旅遊地區及旅程、交通食宿內容、旅遊保險及其他有關旅遊之重要事項之書面。

(四)增設旅客協力義務之規定（增訂條文第五百十四條之三）

旅遊需旅客之行為始能完成者，旅客有協力之義務。如旅客不於旅遊營業人催告之期間內為其行為，旅遊營業人得終止契約，並得請求賠償。 惟在旅遊途中有上述終止契約之情事時，旅遊營業人仍應將旅客送回原出發地，其費用則由旅客附加利息償還之。

(五)增設第三人參加旅遊之規定（增訂條文第五百十四條之四）

旅遊開始前，旅客得變更由第三人參加旅遊；旅遊營業人非有正當理

由不得拒絕，但得向第三人請求因此增加之費用。

(六)增設變更旅遊內容之規定（增訂條文第五百十四條之五）

　　旅遊營業人因不得已事由變更旅遊內容時，不得向旅客收取增加之費用，但因此所減少之費用應退還旅客。不同意變更之旅客得終止契約；　如係旅遊途中因不同意變更而終止契約，旅遊營業人仍應將旅客送回原出發地，其費用則由旅客附加利息償還之。

(七)增設旅遊服務應有之品質規定（增訂條文第五百十四條之六）

　　旅遊營業人提供旅遊服務，　應使其具備通常之價值及約定之品質。

(八)增設旅遊營業人之瑕疵擔保責任規定（增訂條文第五百十四條之七）

　　旅遊不具備前條之品質時，旅客得請求改善；旅遊營業人不能改善或不為改善時，旅客得請求減少費用，其情節重大者並得終止契約，旅遊營業人應將旅客送回原出發地。　如係可歸責於旅遊營業人之事由所致者，旅客並得請求損害賠償。

(九)增設旅客時間浪費之求償規定（增訂條文第五百十四條之八）

　　因可歸責於旅遊營業人之事由致未依約定之旅程進行時，旅客就其時間之浪費，得按日在旅遊營業人所收取旅遊費用總額之每日平均數額內，請求賠償相當之金額。

(十)增設旅客得隨時終止契約之規定（增訂條文第五百十四條之九）

　　旅遊未完成前，旅客得隨時終止契約，但應賠償旅遊營業人所受之損害。旅遊營業人則應將旅客送回原出發地，其費用則由旅客附加利息償還之。

(十一)增設旅客遭受意外事故時之規定（增訂條文第五百十四條之十）

　　旅客在旅遊途中發生身體或財產上之意外事故時，旅遊營業人應為必要之協助及處理，其費用則由旅客負擔。

(十二)增設旅遊營業人應協助旅客處理購物瑕疵之規定　（增訂條文第五百

十四條之十一）

　　旅遊營業人安排旅客在特定場所購物，旅客所購物品有瑕疵時，旅客得於購物後一個月內，請求旅遊營業人應協助處理。

㈢增設短期之時效規定（增訂條文第五百十四條之十二）

　　本節規定之增加、減少或退還費用請求權，損害賠償請求權及墊付費用償還請求權，均自旅遊終了或應終了時起一年間不行使而消滅。

關於民法債編施行法修正草案

一、現行民法債編施行法共十五條條文，此次修正增訂二十一條，總計修正民法債編施行法共三十六條。因修正幅度甚大，故依中央法規標準法第十條第一項規定，全部條文重新編號。

二、民法債編修正前發生之債，除本施行法另規定外，不適用修正後之規定，爰增列後段規定（修正條文第一條）。

三、民法債編修正前之法定消滅時效已完成者，其時效為完成，是為原則，惟期間較修正後之規定為長者，適用修正前之規定。但其殘餘期間自民法債編修正日起算，較民法債編修正後所定期間為長者，適用民法債編修正後之規定（增訂條文第三條）。

四、民法債編之部分修正規定，較之修正前之規定更足以保護交易安全或增進社會福祉者，宜例外使其溯及之效力，而於債編修正前後一體適用。此類具有溯及效力之規定，自以明定於民法債編施行法中者為限。例如增訂第八節之一「旅遊」（增訂條文第二十九條）。

第八節之一　旅遊	一、本節新增。
	二、近年來，由於交通便利、通訊發達，國民生活水準大幅提高，因而重視休閒生活，旅遊

	遂蔚為風氣，旅遊糾紛時有所聞，惟現行民法並無專節或專條規定，法院僅得依混和契約法理就個案而為處理。為使旅遊營業人與旅客間之權利義務關係明確，有明文規範之必要，爰增設本節規定，節名定為「旅遊」，俾與「發展觀光條例」用語一致。
第五百十四條之一 稱旅遊營業人者，謂以提供旅客旅遊服務為營業而收取旅遊費用之人。 前項旅遊服務，係指安排旅程及提供交通、膳宿、導遊、或其他有關之服務。	一、本條新增。 二、第一項規定旅遊營業人之意義。 三、旅遊營業人所提供之旅遊服務，至少應包括二個以上同等重要之給付，其中安排旅程為必要之服務，另外尚須具備提供交通、膳宿、導遊或其他有關之服務，始得稱為「旅遊服務」。爰參考一九七〇年布魯塞爾旅行契約國際公約第一條(1)至(3)，德國民法第六百五十一條a，增設本條規定。
第五百十四條之二 旅遊營業人因旅客之請求，應以書面記載左列事項，交付旅客： 一、旅遊營業人之名稱及地址。 二、旅客名單。 三、旅遊地區及旅程。 四、旅遊營業人提供之交通、膳宿、導遊或其他有關服	一、本條新增。 二、為使旅客明悉與旅遊有關之事項，爰明定旅遊營業人於旅客請求時，應以書面記載旅遊相關資料，交付旅客。惟該書面並非旅遊契約之要式文件，併予敍明。

務及其品質。	
五、旅遊保險及其金額。	
六、其他有關事項。	
七、填發之年月日。	
第五百十四條之三 旅遊需旅客之行為始能完成，而旅客不為其行為者，旅遊營業人得定相當期限，催告旅客為之。 旅客不於前項期間內為其行為者，旅遊營業人得終止契約，並得請求賠償因契約終止而生之損害。 旅遊開始後，旅遊營業人依前項規定終止契約時，旅客得請求旅遊營業人墊付費用將其送回原出發地。於到達後，由旅客附加利息償還之。	一、本條新增。 二、本條規定旅客之協力義務。旅遊需旅客之行為始能完成者，例如需旅客提供資料始得申辦旅遊有關手續等是，旅客不為其行為，即無從完成旅遊。為保障旅遊營業人之利益，爰明定其得定相當期間，催告旅客為協力。 三、旅客如仍不予協力，則賦予旅遊營業人終止契約並請求損害賠償之權，爰為第二項規定。 四、旅遊開始後，旅遊營業人依前項規定終止契約時，旅客亦應得請求旅遊營業人墊付費用將其送回原出發地，而於到達原出發地後，附加利息償還於旅遊營業人，爰於第三項明文規定。
第五百十四條之四 旅遊開始前，旅客得變更由第三人參加旅遊。旅遊營業人非有正當理由，不得拒絕。 第三人依前項規定為旅客時，如因而增加費用，旅遊營業人得請求其給付。如減少費用，	一、本條新增。 二、本條規定旅客之變更權。旅客於締約後旅遊開始前因故不能參加旅遊，宜賦予變更權。旅遊營業人非有正當理由，例如第三人參加旅遊，不符合法令規定、不適於旅遊等情形，不得拒絕，爰參考德國民法第六百五十一條b第一項，為第一項規定。

旅客不得請求退還。	三、　因第三人依前項規定參加旅遊而為旅客，如因而增加費用，宜許旅遊營業人請求給付；惟如第三人參加因而減少費用，旅客則不得請求退還，俾免影響旅遊營業人原有契約利益，爰設第二項規定。
第五百十四條之五 旅遊營業人非有不得已之事由，不得變更旅遊內容。 旅遊營業人依前項規定變更旅遊內容時，其因此所減少之費用，應退還於旅客；所增加之費用，不得向旅客收取。 旅遊營業人依第一項規定變更旅程時，旅客不同意者，得終止契約。 旅客依前項規定終止契約時，得請求旅遊營業人墊付費用將其送回原出發地。於到達後，由旅客附加利息償還之。	一、本條新增。 二、為保障旅客之權益，旅遊營業人對其所提供之旅遊內容，不得任意變更。但有不得已之事由宜允許變更，方為合理，爰為第一項規定。 三、旅遊營業人依前項規定變更旅遊內容，可能造成旅遊費用之增減，特於第二項明定其因此所減少之費用應由旅遊營業人退還於旅客。至於因此而增加之費用，則應由旅遊營業人自行負擔，不得向旅客收取，爰明文規定，以杜爭議。 四、依第一項規定變更旅遊內容，如涉及旅遊行程之變更，將影響旅客旅遊之目的，故宜考慮旅客之意願。如旅客不同意時，應賦予終止權。 五、旅客依前項規定終止契約時，身處異地，不免陷於困境，爰於第四項明定旅客得請求旅遊營業人墊付費用，將其送回原出發地，而於到達後，由旅客附加利息償還於旅遊營業人，以期平允。

第五百十四條之六 旅遊營業人提供旅遊服務，應使其具備通常之價值及約定之品質。	一、本條新增。 二、本條規定旅遊營業人對於其所提供之旅遊服務之價值及品質，負瑕疵擔保責任。
第五百十四條之七 旅遊服務不具備前條之價值或品質者，旅客得請求旅遊營業人改善之。旅遊營業人不為改善或不能改善時，旅客得請求減少費用。其有難於達預期目的之情形者，並得終止契約。 因可歸責於旅遊營業人之事由致旅遊服務不具備前條之價值或品質者，旅客除請求減少費用或並終止契約外，並得請求損害賠償。 旅客依前二項規定終止契約時，旅遊營業人應將旅客送回原出發地。	一、本條新增。 二、本條規定旅遊營業人瑕疵擔保責任之效果。旅遊服務不具備前條之價值或品質者，旅遊營業人於旅客請求改善時，有改善之義務。如不為改善或不能改善時，旅客得請求減少費用。如其有難於達預期目的之情形，旅客不欲繼續其旅遊者，並得終止契約。 三、如旅遊服務不具備前條之價值或品質，係因可歸責於旅遊營業人之事由所致者，旅客除請求減少費用或並終止契約外，並得請求損害賠償，以填補其所受損害，爰為第二項規定。 四、因旅遊服務不具備應有之價值或品質致旅客依前二項規定終止契約時，為免旅客身處異地陷於困境，應令旅遊營業人將旅客送回原出發地，且因其係屬可歸責於旅遊營業人之事由，應由其負擔費用以保障旅客之權益，爰為第三項規定。
第五百十四條之八 因可歸責於旅遊營業人之事由，致旅遊未依約定之旅程進	一、本條新增。 二、本條規定旅遊時間浪費之損害賠償。現代社會重視旅遊休閒活動，旅遊時間之浪費，當

行者，旅客就其時間之浪費，得按日請求賠償相當之金額。但其每日賠償金額，不得超過旅遊營業人所收旅遊費用總額每日平均之數額。	認其為非財產上之損害，爰參考德國民法第六百五十一條 f 第二項，於本條明定得請求賠償相當之金額。所謂「按日請求」，係以「日」為計算賠償金額之單位，但不以浪費之時間達一日以上者為限。至其賠償金額，應有最高數額之限制，始為平允，爰設但書規定。如當事人對於賠償金額有爭議，由法院在此範圍，按實際上所浪費時間之長短及其他具體情事，斟酌決定之。
第五百十四條之九 旅遊未完成前，旅客得隨時終止契約。但應賠償旅遊營業人因契約終止而生之損害。 第五百十四條之五第四項之規定，於前項情形準用之。	一、本條新增。 二、本條規定旅客之終止權。旅遊未完成前，旅客無論何時，得終止契約。但為兼顧旅遊營業人之利益，應令旅客賠償因契約終止而生之損害。 三、旅客依前項規定終止契約時，為免身處異地陷於困境，應準用第五百十四條之五第四項之規定，亦許其得請求旅遊營業人墊付費用將其送回原出發地。惟於到達後，旅客應附加利息償還於旅遊營業人。爰於第二項明文規定。
第五百十四條之十 旅客在旅遊途中發生身體或財產上之意外事故時，旅遊營業人應為必要之協助及處理。其所生費用，由旅客負擔。	一、本條新增。 二、旅遊營業人係以提供旅客旅遊服務為營業之人，則旅客在旅遊途中，因天災、地變或旅客之過失等非可歸責於旅遊營業人之事由，致身體或財產受有傷亡損害時，旅遊營

	業人應對旅客為必要之協助及處理。惟因此所生之費用,既非因可歸責於旅遊營業人之事由所致,當由旅客自行負擔。
第五百十四條之十一 旅遊營業人安排旅客在特定場所購物,其所購物品有瑕疵者,旅客得於受領所購物品後一個月內, 請求旅遊營業人協助其處理。	一、本條新增。 二、旅客在旅遊地點購物之場所如係旅遊營業人所安排, 因旅遊營業人對於旅遊地之語言、法令及習慣等均較旅客熟稔,為顧及旅客之權益,若所購之物品有瑕疵時,旅遊營業人理當於一定期間內協助旅客行使瑕疵擔保請求權,其期間以一個月為相當,爰設本條規定。 三、本條及前條,均為旅遊營業人之附隨義務,如有違反,應負債務不履行之責任,併予敘明。
第五百十四條之十二 本節規定之增加、 減少或退還費用請求權, 損害賠償請求權及墊付費用償還請求權, 均自旅遊終了或應終了時起,一年間不行使而消滅。	一、本條新增。 二、本條規定本節所定各項權利行使之期間。鑑於旅遊行為時間短暫,為期早日確定法律關係,本節規定之權利以從速行使為宜,爰明定為自旅遊終了或應終了時起,一年間不行使而消滅。
民法債編施行法旅遊修正草案立法理由對照表	
第二十九條 民法債編修正前成立之旅遊,其未終了部分自修正之日起,	一、本條新增。 二、在民法債編修正前成立,而於民法債編修正施行時尚未終了之旅遊,旅客與旅遊營業人

適用修正之民法債編關於旅遊之規定。	間之權利義務關係，其未終了部分宜自修正之日起，適用修正新增關於旅遊之規定，爰增設本條規定。

民法債編第八節之一　旅遊【民國88年4月21日修正】

第514-1條　　稱旅遊營業人者，謂以提供旅客旅遊服務為營業而收取旅遊費用之人。

前項旅遊服務，係指安排旅程及提供交通、膳宿、導遊或其他有關之服務。

第514-2條　　旅遊營業人因旅客之請求，應以書面記載左列事項，交付旅客：

一　旅遊營業人之名稱及地址。

二　旅客名單。

三　旅遊地區及旅程。

四　旅遊營業人提供之交通、膳宿、導遊或其他有關服務及其品質。

五　旅遊保險之種類及其金額。

六　其他有關事項。

七　填發之年月日。

第514-3條　　旅遊需旅客之行為始能完成，而旅客不為其行為者，旅遊營業人得定相當期限，催告旅客為之。

旅客不於前項期限內為其行為者，旅遊營業人得終止契約，並得請求賠償因契約終止而生之損害。

　　　　　　　旅遊開始後，旅遊營業人依前項規定終止契約時，旅客得
　　　　　　　請求旅遊營業人墊付費用將其送回原出發地。於到達後，
　　　　　　　由旅客附加利息償還之。

第514-4條　　旅遊開始前，旅客得變更由第三人參加旅遊。旅遊營業人
　　　　　　　非有正當理由，不得拒絕。

　　　　　　　第三人依前項規定為旅客時，如因而增加費用，旅遊營業
　　　　　　　人得請求其給付。如減少費用，旅客不得請求退還。

第514-5條　　旅遊營業人非有不得已之事由，不得變更旅遊內容。

　　　　　　　旅遊營業人依前項規定變更旅遊內容時，　其因此所減少
　　　　　　　之費用，應退還於旅客；所增加之費用，不得向旅客收取。

　　　　　　　旅遊營業人依第一項規定變更旅程時，旅客不同意者，得
　　　　　　　終止契約。

　　　　　　　旅客依前項規定終止契約時，　得請求旅遊營業人墊付費
　　　　　　　用將其送回原出發地。於到達後，由旅客附加利息償還
　　　　　　　之。

第514-6條　　旅遊營業人提供旅遊服務，　應使其具備通常之價值及約
　　　　　　　定之品質。

第514-7條　　旅遊服務不具備前條之價值或品質者，　旅客得請求旅遊
　　　　　　　營業人改善之。旅遊營業人不為改善或不能改善時，旅客
　　　　　　　得請求減少費用。其有難於達預期目的之情形者，並得終
　　　　　　　止契約。

　　　　　　　因可歸責於旅遊營業人之事由致旅遊服務不具備前條之
　　　　　　　價值或品質者，旅客除請求減少費用或並終止契約外，
　　　　　　　並得請求損害賠償。

　　　　　　　旅客依前二項規定終止契約時，　旅遊營業人應將旅客送

回原出發地。其所生之費用，由旅遊營業人負擔。

第514-8條　因可歸責於旅遊營業人之事由，致旅遊未依約定之旅程進行者，旅客就其時間之浪費，得按日請求賠償相當之金額。但其每日賠償金額，不得超過旅遊營業人所收旅遊費用總額每日平均之數額。

第514-9條　旅遊未完成前，旅客得隨時終止契約。但應賠償旅遊營業人因契約終止而生之損害。

第五百十四條之五第四項之規定，於前項情形準用之。

第514-10條　旅客在旅遊中發生身體或財產上之事故時，旅遊營業人應為必要之協助及處理。

前項之事故，係因非可歸責於旅遊營業人之事由所致者，其所生之費用，由旅客負擔。

第514-11條　旅遊營業人安排旅客在特定場所購物，其所購物品有瑕疵者，旅客得於受領所購物品後一個月內，請求旅遊營業人協助其處理。

第514-12條　本節規定之增加、減少或退還費用請求權，損害賠償請求權及墊付費用償還請求權，均自旅遊終了或應終了時起，一年間不行使而消滅。

重要旅遊相關資訊

附表1　國際重要城市我國駐在單位連絡電話

國　家	城市名稱	連絡電話
韓　國	漢　城	2–3992767～68
日　本	東　京	3–32807811
	大　阪	6–4438481
	琉　球	98–8627008～9
	橫　濱	45–6417736～38
	福　岡	92–7342810
香　港		25258315
澳　門		306282
泰　國	曼　谷	6700200
新加坡		65–2786511
菲律賓	馬尼拉	2–89121381～85
印　尼	雅加達	5153939
馬來西亞	吉隆坡	3–2425549
巴拿馬	巴拿馬	507–2233424
美　國	洛杉磯	213–3891215
	紐　約	212–3177300
	關　島	671–4725865
巴　西	聖保羅	11–2856194
智　利	聖地牙哥	2–2282919
加拿大	溫哥華	604–6894111
	多倫多	416–3699030
貝里斯		2–78744

亞洲（韓國～馬來西亞）／美洲（巴拿馬～貝里斯）

非 洲	南 非	約翰尼斯堡	11–4033281
歐 洲	英 國	倫 敦	73969152
	法 國	巴 黎	1–44398830
	德 國	柏 林	30–203610
	義大利	羅 馬	6–8841362
	瑞 典	斯德哥爾摩	8–7288513
	希 臘	雅 典	1–6776750
	挪 威	奧斯陸	47–22555471
	比利時	布魯賽爾	2–5110687
	荷 蘭	阿姆斯特丹	70–3469438
	丹 麥	哥本哈根	45–33935152
紐 澳	澳大利亞	雪 梨	2–92233233
		墨爾本	9–96508611
	紐西蘭	奧克蘭	9–3033903
		威靈頓	4–4736474

附表2　重要城市國際撥號表

	國 家	城市名稱	國碼	區域號碼	時 差
亞 洲	印 尼	雅加達	62	21	−1
	日 本	大 阪	81	6	+1
		東 京	81	3	+1
	南 韓	漢 城	82	2	+1
	香 港		852	–	0
	新加坡		65	–	0
	馬來西亞	吉隆坡	60	3	0
	菲律賓	馬尼拉	63	2	0

		泰　國	曼　谷	66	2	−1
美　洲	加拿大		多倫多	1	416	−13
			溫哥華	1	604	−16
	美　國		夏威夷	1	808	−18
			洛杉磯	1	213, 818	−16
			紐　約	1	212,718	−13
			西雅圖	1	206	−16
			舊金山	1	510	−16
			華盛頓	1	202	−13
非　洲	南　非		約翰尼斯堡	27	11	−6
歐　洲	荷　蘭		阿姆斯特丹	31	20	−7
	英　國		倫　敦	44	71, 78	−8
	法　國		巴　黎	33	1	−7
	德　國		柏　林	49	2	−7
	瑞　士		蘇黎士	41	41−1	−7
			日內瓦	41	22	−7
	希　臘		雅　典	30	1	−6
	義大利		羅　馬	39	6	−7
紐　澳	澳大利亞		雪　梨	61	2	+2
	紐西蘭		奧克蘭	64	9	+4
			基督城	64	3	+4

附表3　國際重要城市氣候表

都　市	一月	二月	三月	四月	五月	六月	七月	八月	九月	十月	十一月	十二月
漢　城	−4.0	−1.6	3.4	9.7	15.3	19.6	23.9	25.1	20.6	14.2	7.2	−0.4

東　　京	4.0	4.7	8.0	13.3	17.9	21.5	25.6	26.9	23.2	17.2	11.7	6.6
香　　港	15.4	15.8	18.2	21.8	25.6	27.5	28.4	27.9	27.3	24.7	21.2	7.4
上　　海	4.2	4.7	8.6	14.5	20.0	23.6	27.8	27.8	23.4	18.6	12.2	7.0
曼　　谷	26.1	27.6	29.2	30.3	29.8	28.9	28.4	28.2	27.9	27.6	26.7	25.5
新加坡	26.1	26.7	27.2	27.6	27.8	28.0	27.4	27.3	27.3	27.2	26.7	26.3
馬尼拉	25.4	26.1	27.2	28.9	29.4	28.5	27.9	27.4	27.4	27.2	26.4	25.4
吉隆坡	26.8	27.2	27.4	27.3	27.7	27.7	27.1	27.1	27.0	26.8	26.7	26.6
雅加達	26.2	26.3	27.1	27.2	27.3	27.0	26.7	27.0	27.4	27.4	26.9	26.6
新德里	14.3	17.3	22.9	29.1	33.5	34.5	31.5	29.9	29.3	25.9	20.2	15.7
紐　　約	0.9	0.0	4.9	10.7	16.7	21.9	24.9	24.1	20.4	14.8	8.6	2.4
舊金山	25.4	26.1	27.2	28.9	29.4	28.5	27.9	27.4	27.4	27.2	26.4	25.4
多倫多	−5.8	−5.4	−0.9	6.7	12.4	18.5	21.1	20.4	15.9	9.6	3.4	−3.2
溫哥華	2.3	4.2	5.8	9.1	12.6	15.2	17.6	17.0	14.3	10.1	6.0	3.9
開　　羅	12.7	14.0	16.6	20.5	24.7	26.8	26.8	27.7	25.7	23.6	19.7	14.8
約翰尼斯堡	26.3	25.6	24.3	22.1	19.1	16.5	16.4	19.8	22.6	25.0	25.3	26.1
倫　　敦	4.2	4.4	6.6	9.3	12.4	15.8	17.6	17.2	14.8	10.8	7.2	5.2
巴　　黎	3.1	3.8	7.2	10.3	14.0	17.1	19.0	18.5	15.9	11.1	6.8	4.1
蘇黎士	−1.1	0.3	4.5	8.6	12.7	15.9	17.6	17.0	14.0	8.6	3.7	0.1
維也納	−1.4	0.4	4.6	10.3	14.8	18.1	19.9	19.3	15.6	9.8	4.8	1.0
哥本哈根	0.1	−0.1	1.9	6.6	11.8	15.6	17.8	17.3	13.9	9.3	5.4	2.5
斯德哥爾摩	−2.9	−3.1	−0.7	4.4	10.1	14.9	17.8	16.6	12.2	7.1	2.8	0.1
羅　　馬	8.1	8.6	11.1	13.9	18.1	21.7	24.5	24.5	22.2	17.2	12.5	9.2
馬德里	4.4	6.1	9.2	12.2	15.8	20.3	23.6	23.4	19.2	13.9	8.3	5.3
柏　　林	−0.5	0.2	3.9	9.0	14.3	17.7	19.4	18.8	15.0	9.6	4.7	1.2

莫斯科	−9.9	−9.5	−4.2	4.7	11.9	16.8	19.0	17.1	11.2	4.5	−1.9	−6.8
雪　梨	21.9	21.9	21.2	18.3	15.7	13.1	12.3	13.4	15.3	17.6	19.4	21.0
奧克蘭	19.2	19.2	18.3	16.4	13.6	11.7	10.6	11.1	12.5	14.2	15.6	17.5
夏威夷	22.5	22.4	22.7	23.4	24.5	25.5	26.0	26.3	26.2	25.7	24.4	23.1
關　島 塞　班	25	26	26	26.5	27	27.5	27	27.5	27	25	26.5	26

附表4　省（市）及縣（市）政府消費者服務中心電話、地址一覽表

機　關	服務電話	地　址
臺灣省	049–2332556	南投縣中興新村省府路11號
福建省	082–320195–111, 116	金門縣金城鎮民權路34號
臺北市	02–27256169, 27251009	臺北市市府路1號
高雄市	07–3373685, 3316433	高雄市苓雅區四維三路2號
臺北縣	02–29683092, 29683093	臺北縣板橋市府中路32號
基隆市	02–24279450	基隆市義一路1號
桃園縣	03–3322101–5153, 3343778	桃園市縣府路1號
新竹市	035–259003, 035–216121–253	新竹市中正路120號
新竹縣	035–518101–230	竹北市光明六路10號
苗栗縣	037–322150–146, 320716	苗栗市縣府路100號
臺中市	04–22289111–2801, 2802	臺中市民權路99號

臺中縣	04–25263100–217	臺中縣豐原市陽明街136號
南投縣	049–2222000	南投市中興路660號
彰化縣	04–7229350	彰化市中山路2段416號
雲林縣	055–5329504	斗六市雲林路2段515號
嘉義市	05–2254328	嘉義市民生北路一號
嘉義縣	05–3620123	嘉義縣太保市祥和新村祥和一路一號
臺南市	06–2206000, 2209000	臺南市中正路1號
臺南縣	0800666028	新營市民治路36號
高雄縣	07–7477611–106, 107	鳳山市光復路2段132號
屏東縣	08–7320415–676, 677	屏東市自由路527號
宜蘭縣	039–355420–292	宜蘭市舊城南路二三號
花蓮縣	038–227171–217	花蓮市府前路１７號
臺東縣	089–328815	臺東市中山路276號
澎湖縣	06–9263311	馬公市治平路32號
金門縣	082–325345, 326204	金門縣金城鎮民生路60號
連江縣	0836–25125	馬祖南竿鄉介壽村76號

調處事件統計表

附表5　中華民國旅行業品質保障協會調處旅遊糾紛地區分類統計表 (79.3～90.12)

旅遊地區	調處件數	百分比	人　數	賠償金額	備　註
東南亞	1899件	40.05%	17518	22,970,454	
美　國	679件	14.32%	3057	9,563,695	
大　陸	627件	13.22%	3037	8,876,742	
歐　洲	499件	10.52%	2578	8,062,490	
東北亞	496件	10.46%	3244	6,353,493	
紐　澳	195件	4.11%	1078	3,022,504	
國民旅遊	176件	3.71%	1778	2,455,111	
其　他	105件	2.21%	516	1,673,053	
代償案件	66件	1.39%	5456	34,613,557	
合　計	4742件	100%	38712	97,591,099	

附表6　中華民國旅行業品質保障協會調處旅遊糾紛案由分類統計表 (79.3～90.12)

案　由	調處件數	百分比	人　數	賠償金額
行前解約	793件	16.72%	2954	6,595,883
其他	608件	12.82%	2071	3,967,653
行程有瑕疵	552件	11.64%	8057	9,815,631
機位未訂妥	528件	11.13%	2793	8,642,196
導遊領隊服務品質	494件	10.42%	3183	5,980,379
證件未辦妥	401件	8.46%	1004	6,170,745
飯店變更	279件	5.88%	7322	4,801,625
變更行程	180件	3.80%	1349	2,284,850
定　金	126件	2.66%	709	1,539,417
購　物	111件	2.34%	323	987,004
取消旅遊項目	93件	1.96%	640	1,198,950
不可抗力事變	85件	1.79%	534	1,076,876
溢收團費	77件	1.62%	327	1,086,064
行李遺失	71件	1.50%	131	727,697
意外事故	68件	1.43%	226	5,030,100

代　償	66件	1.39%	5457	34,613,557
飛機延誤	57件	1.20%	710	758,620
中途生病	48件	1.01%	150	625,666
規費及服務費	38件	0.80%	68	121,154
拒付尾款	33件	0.70%	531	788,600
滯留國外	24件	0.51%	124	662,130
因簽證遺失致行程耽誤	10件	0.21%	49	116,300
合　計	4742件	100%	38712	97,591,099

附表7　中華民國旅行業品質保障協會調處旅遊糾紛案由分類統計表
(79.3～90.12)

案　由	內　容	調處件數	百分比	人　數	賠償金額
行程內容問題	取消旅遊項目、景點未入內參觀、變更旅遊次序、餐食不佳	825件	17.40%	10046	13,299,431
班機問題	機位未訂妥、飛機延誤、滯留國外	609件	12.84%	3627	10,062,946
證照問題	護照未辦妥、出境申辦手續未辦妥	411件	8.67%	1053	6,287,045

	（出境證條碼）、簽證未辦妥、證照遺失				
領隊導遊服務	強索小費、強行推銷自費活動、帶領購物	605件	12.76%	3506	6,967,383
行前解約問題	人數不足、生病、臨時有事、契約內容不符、定金	919件	19.38%	3663	8,135,302
飯店問題	變更飯店等級、未依約二人一房間、飯店設備、飯店地點	279件	5.88%	7322	4,801,625
其　他	不可抗力事變、代辦手續費、行李遺失、尾款、生病……等	1094件	23.07%	9495	48,037,367
合　計		4742件	100%	38712	97,591,099

附表8　中華民國旅行業品質保障協會調處糾紛和解百分比率統計表

年　度	受理件數	調處成功	未和解	調處成功百分比	人　數	賠償金額
79	73件	57件	16件	78.08%	420	1,591,830

80	176件	139件	37件	78.98%	1523	3,073,192
81	203件	181件	22件	89.16%	1560	4,604,451
82	202件	185件	17件	91.58%	1613	4,738,601
83	233件	198件	35件	84.98%	2490	10,019,728
84	328件	257件	71件	78.35%	1803	7,010,830
85	546件	422件	124件	77.29%	3605	9,451,746
86	540件	422件	118件	78.15%	3347	5,997,984
87	485件	342件	143件	70.52%	2312	7,525,051
88	680件	471件	209件	69.26%	11892	12,838,718
89	624件	421件	23件	67.47%	3779	14,580,737
90	653件	412件	241件	63.09%	4447	17,150,111
合　計	4743件	3507件	1236件	73.94%	38740	98,105,899

註：本資料引自中華民國旅行業品質保障協會全球資訊網

專為需要經常查閱最新詞彙的你設計

三民 袖珍英漢辭典

15.5　8　1000

* 收錄詞條高達58,000字，從最新的專業術語、時事用詞到日常生活所需詞彙全部網羅！
* 輕巧便利的口袋型設計，最適於外出攜帶！
* 字義解釋詳盡，是輔助新生代學習英語、吸收新知的最佳利器！

出國旅行者的良伴

三民 簡明英漢辭典

16.5　8.5　700

* 收錄57,000字，最常用、常用字以*特別標示，內容深入淺出而豐富。
* 口袋型設計，輕巧便利。
* 附簡明英美地圖，是出國旅遊者最佳良伴。

美國日常語辭典

一本伴你暢遊美國的最佳工具書！

21×15cm，500頁

◎描寫美國真實面貌，讓你不只學好
　美語，更進一步了解美國社會與文
　化！

◎廣泛蒐集美國人日常生活的語
　彙，從日常生活的角度出發，自
　日常用品、飲食文化、文學、藝
　術、到常見俚語，帶領你感受美
　語及其所代表的文化內涵，讓
　學習美語的過程不再只是背　誦
　單和強記文法句型的單調練習。

校長的法律責任

本書蒐集五十五件案例,分三十六節撰述:包括校長、大專校長、督學、課長等之公私生活、補習、宿舍、採購、工程、財務、監督、學校管理等形形色色的問題。歷年來轟動社會的案件,如彰中校長被潑硫酸毀容案、全國數百國中向銀行冒貸案,當時的教育廳長因此受懲戒;豐原高中禮堂倒塌案、臺北市南門國中學生擦玻璃墜樓喪生案、成淵國中學生集體性騷擾案,校長與相關的主任、組長、導師,都被追究各種法律責任,值得作為警惕。

主任與職員的法律責任

本書蒐集六十七件實際發生的案例,分三十一節,說明各級學校的職員與主任的三種法律責任:刑事、行政(懲戒)與民事責任。舉凡罵人、打架、打學生、打太太、猥褻女生、下屬冒犯上級、推銷書刊、倒會、車禍、送紅包、冒領出差費、更改請假單與考績、公款私存、主計出納的紕漏、召開記者會、與家人間的糾紛、作生意做股票的麻煩等,這些經常發生的事情,主任與職員有何法律責任?又會受到怎樣的處罰呢?請看本書,以避免麻煩、遠離災難。

老師的法律責任

學校活動非常龐雜,經常出事,老師有什麼法律責任
呢?到目前為止,還沒有這類書籍可供參考。現在有
了!這本書要告訴你:不管出了什麼事,老師都可能有
三種法律責任:一是刑事責任要判刑,二是行政責任要
懲戒,三市民事責任要賠償。舉凡校內打學生、猥褻女學
生、跟同事吵架、挪用代辦費、校外鬧緋聞、發生車禍、兼
作生意及其他各種事故,都有不同的責任。本書以六十六個
案例,分三十三節,來解答你的疑惑,使你瞭解老師的法律
責任,並避免災難。

輕鬆學習 美國法律

本書將英美法課程(尤其側重美國法律),以濃縮
為大綱(Outlines)之方式作一介紹,同時亦簡介
法律系學生畢業後,如何赴美繼續攻讀法學碩士
與博士。本書內容涵蓋契約法(Contract)、侵權行
為法(Torts)、民事訴訟法(Civil Procedures)、刑法
(Criminal law)、刑事訴訟法 (Criminal
Procedure)、憲法(Constitution)及財產法(Property
law)等,均以案例與Brief之方式,循序漸進導引,深入淺出地介紹美國
法律,幫助讀者法學英文基礎能力之培養,讓初學英美法學者或赴美
攻讀法商科碩博士者,懂得如何欣賞美國法律之浩瀚與奧妙。